KB168016

그림에 나와 우리를 묻다

그림에 나와 우리를 묻다

20가지 주제로 읽는 서양미술

박 제 지음

아숲

이 책에서 더없이 귀중한 지혜를 발견하기를…

"그림에서 무언가를 찾는 것은 아무 의미도 없다. 중요한 것은 발견하는 것이다."라고 했던 피카소의 말처럼 그림에는 우리가 발견해주기를 기다리는 다양한 지혜가 숨어 있습니다. 그리고 그 그림이 '명작'일 때 우리가 거기서 발견하는 지혜는 더욱 귀중한 것임이 분명합니다.

어떤 작품을 '명작'이라고 말하는 데에는 여러 가지 기준이 작용하겠지만, 우리가 그 작품을 다양한 관점에서 바라보고 거기서 서로 다른 여러 가지 의미를 발견할 수 있다는 '해석의 다양성'이야말로 명작의 가장 큰 특성이라고 할 수 있습니다. 그래서 어떤 사람은 명작이 '여러 개의 문으로 들어갈 수 있는 보물창고'라고 말하기도 합니다.

이 책에는 중세부터 근대에 이르기까지 서양 미술사에서 대표적인 거장 스무 명이 그린 명작 스무 편이 소개되어 있습니다. 그리고 각 작품의 대표적인 주제를 선별하고, 그 주제를 중심으로 작품을 분석해서 거기서 독자가 귀중한 지혜를 스스로 발견할 수 있도록 구성되어 있습니다.

오래된 가치들이 무너지고, 새로운 가치들은 아직 자리를 잡지 못한 오늘날 급변하는 사회에서 정의, 용기, 중용, 단결, 희생, 창의력, 정체성, 개혁 정신 등의 긍정적인 가치들을 되돌아보고, 허영, 거짓, 탐욕, 폭력, 고정관념 등의 부정적 가치들을 경계하는 일은 매우 중요하다고 여겨집니다.

이런 가치들에는 각자가 개인적인 존재로서 성찰해야 할 의미가 있는가 하면, 집단구성원으로서 반추해야 할 의미도 있습니다. 따라서 이 책의 1부에서는 그림을 통해 자신의 내면적 삶을 들여다볼 계기를 마련했고, 2부에서는 사회의 일원으로서 공적 자아의 삶을 돌아보자고 제안했습니다.

독자들이 이 책을 통해 인류의 문화유산으로서 지난 5백여 년간 많은 사랑을 받았던 명작들을 감상하고 이해하면서 거기서 귀중한 지혜를 얻고, 앞으로 더 나은 삶을 살아가게 되기를 진심으로 바랍니다.

Chapter 1

그림에 나를 묻다

Chapter 1
그림에 나를 묻다

1. 스스로 자신의 삶을 선택하다

다메시나

서재의 히에로니무스 성인

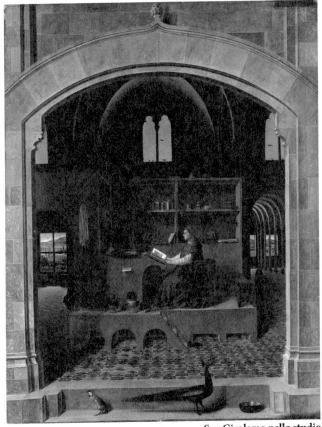

San Girolamo nello studio
1474~1475 , Oil on wood, 45.7 × 36.2cm , National Gallery, London

안토넬로 다메시나(Antonello da Messina, 1430~1479)

15세기 중엽 베네치아 미술에 유화 기법 및 플랑드르 회화 양식을 도입했다. 선과 음영 대신 색으로 형상을 구축하는 기법으로 이후 베네치아 회화의 발달에 커다란 영향을 미쳤다.

당시 국제적인 미술 중심지였던 나폴리에서 교육받으면서 프로방스와 플랑드르 미술가들, 특히 얀 반 에이크의 작품을 연구했다. 초기 작품 **십자가에 못 박힌 예수, 서재의 성 히에로니무스**는 이미 플랑드르풍의 기법과 사실주의를 전형적인 이탈리아풍의 형상 표현 및 명확한 공간 배치와 결합한 고유한 화풍을 보여준다. 1457년 메시나로 돌아간 그는 **구세주**나 **한 남자의 초상**에서 인간의 심리와 성격 묘사에 통달한 기량을 보여줬다. 생애 말기에 베네치아로 간 그는 가장 원숙한 작품인 **성 세바스티아누스**에서 명확히 규정된 공간과 웅장하고 조각적인 형상 및 찬란한 색채를 훌륭히 융합했다. 이런 성과는 조르조네의 시대에 이르기까지 베네치아 회화가 발전하는 데 결정적인 영향을 미쳤다.

성서를 정확하게 번역한 성자 히에로니무스

한 남자가 서재에서 책을 읽고 있습니다. 무거운 정적 속에서 꼿꼿이 앉아 있는 그의 얼굴에는 깊은 상념이 서려 있습니다. 책 속에 펼쳐진 무한한 세계를 거닐고 있는 걸까요?

그가 읽고 있는 책은 서양 문명의 뿌리가 된 성경이고, 독서 삼매경에 빠진 사람은 히에로니무스 성인입니다. 그는 초기 기독교 발전에 크게 이바지한 실존 인물이죠. 히에로니무스는 4세기 중반 크로아티아 지방에서 태어나 로마와 베들레헴에서 학문을 닦은 것으로 알려졌습니다. 시리아 사막에서 은둔 생활을 한 적도 있기에 사람들은 그를 흔히 고행하는 수도사의 모습으로 그리기도 합니다.

히에로니무스 성인이 이룩한 가장 큰 업적은 성서를 라틴어로 번역한 일입니다. 성경의 원전은 히브리어로 쓰였지만, 사람들은 후일 이것을 희랍어로 옮겼고, 또다시 라틴어로 번역했습니다. 그 과정에서 해석이 저마다 달랐고, 원래 구약에는 들어 있었으나 히브리 성서에는 들어 있지 않아 출처가 분명하지 않은 외경도 덧붙였기에 초기 기독교 성서는 정통한 기준이 없이 매우 혼란스러웠습니다. 히에로니무스 성인은 은수사隱修士 시절에 배운 히브리어를 바탕으로 라틴어 경전을 더욱 정확하게 번역했습니다. 성서 번역은 단순히 한 언어로 쓰인 내용을 다른 언어로 옮기는 작업이 아니라 종교와 우주 섭리와 인간의 내면을 통찰하는 깊은 명상이 필요한 일입니다. 이처럼 심오하고 추상적인 정신 상태를 그림으로 어떻게 표현할 수 있을까요?

명상을 공간화하다

초기 르네상스 시대 뛰어난 화가, 안토넬로 다메시나는 그 답을 '공간'에서 찾았습니다. 명상하는 사람은 시간과 공간을 뛰어넘죠. 몸은 좁은 방 안에 있어도 생각은 우주를 가로지르고, 늘 시간에 갇혀 살아가면서도 생각의 힘만으로 과거와 미래를 자유롭게 넘나듭니다. 그리고 명상은 엉킨 실타래처럼 복잡한 인간의 마음을 들여다보고, 앞으로 나아가야 할 길에 불을 밝혀주기도 합니다. 화가는 이 그림에서 이와 같은 명상의 특성을 표현하기 위해 감상자의 시선이 화면 안으로 들어가는 듯한 공간감을 강조했습니다. 이런 기법은 평면에서 3차원 공간을 창조하는 데 주력했던 르네상스 회화의 흐름을 보여주기도 합니다.

다메시나는 이 과정에서 두 가지 놀라운 장치를 화면에 적용했습니다.

첫 번째는 원근법입니다. 이것은 감상자가 2차원 평면에서 3차원 공간을 느끼게 하는 일종의 착시 현상을 일으키는 기법입니다. 이 효과를 극대화하기 위해 다메시나는 화면의 테두리를 실제 건물처럼 꾸몄습니다. 그렇게 극사실적인 석회석 문틀을 통해 감상자의 시선을 자연스럽게 안쪽으로 끌어들임으로써 평면 그림에 3차원 공간이 실재하는 듯한 착각을 불러일으킵니다. 그리고 다메시나는 넓은 실내 공간을 실감하도록 또 다른 무대 장치를 마련했습니다. 위아래로 설치한 고딕 성당 양식의 창문들은 공간의 깊이뿐 아니라 그 너머에 있는 바깥세상을 인지하게 하는 장치로 작용합니다. 이처럼 히에로니무스 성인이 있는 실내는 자연스럽게 실재하는 공간처럼 인식되고, 실내 공간과 그 바깥 공간의 깊이는 명상에 잠긴 성인의 정신세계를 짐작하게 합니다.

두 번째 비밀은 구도입니다. 그림을 볼 때 감상자의 시선이 무의식적으로

가 닿는 지점이 바로 소실점입니다. 화가들은 이런 점을 고려해서 흔히 자신이 의도하는 바를 그곳에 배치하곤 합니다. 다메시나는 바닥 타일의 선, 서재 밑 부분의 빗금으로 선 원근법 원리를 구사했습니다. 그 모든 선이 모이는 소실점은 바로 펼쳐진 책과 책장을 넘기는 성인의 손 부분입니다. 이 지점은 또한 그림의 수평과 중심 수직선이 교차하는 위치이기도 합니다. 이런 치밀한 구도를 설정해서 '책을 통한 명상'이라는 주제를 강조했습니다. 히에로니무스 성인이 명상을 통해 우주 섭리를 깨닫는다는 사실을 암시한 거죠.

아이러니한 동물들

엄숙한 분위기, 경건한 화면에 아이러니하게도 동물들이 등장합니다. 2층 창가에는 새, 창밖에는 말과 개가 아주 조그맣게 보입니다. 서재 실내에도 네 마리 짐승이 등장합니다. 가장 눈에 띄는 것은 공작과 자고새. 두 마리는 입

구 문턱에서 서로 등지고 있습니다. 어울리지 않는 두 종류 새가 성인의 서재 앞에서 서성이는 데에는 그럴 만한 이유가 있겠죠. 공작은 그 화려한 깃털로 천국을 연상하게 하고, 영생永生을 의미합니다. 이것은 또한 공작이 고대 로마 기독교 지하묘지와 중세의 장례 장식에 등장하는 이유이기도 하죠. 반대로 들꿩과科의 자고는 악을 상징합니다. 다른 종류의 새나 다른 자고새의 알을 훔치는 습성 때문에 그런 평판이 있죠. 사람들은 그런 자고를 악마에 사로잡힌 존재로 믿었죠. 그래서 공작과 자고는 서로 등을 돌린 채 맞서 있습니다. 상징성이 상반된 두 짐승과 히에로니무스 성인의 관계는 어떤 것일까요? 성경은 선과 악, 사랑과 미움, 그리고 천국과 지옥에 관해 이야기합니다. 그런 점에서 이들 짐승은 상반된 의미를 올바르게 이해하게 하려는 히에로니무스의 노력을 부각한 장치입니다.

고양이는 서재 모퉁이에서 잠들었습니다. 어두운 실내가 서늘한지 웅크리고 있군요. 고양이는 고독한 수도 생활을 하는 히에로니무스의 반려동물일까요? 그 답은 서재에 놓인 많은 서적에 있습니다. 쥐들이 소중한 책을 갉아먹기

때문에 성인에게 고양이가 필요했던 거죠. 인간이 야생 고양이를 길들이기 시작한 것도 곳간 양식을 축내는 쥐를 쫓아버리기 위해서였습니다. 그림이 전체적으로 매우 정교한 솜씨를 보여주고 있는데, 반투명으로 처리된 이 고양이의 모습은 뭔가 이상하죠? 이 미숙한 부분은 나중에 다른 사람이 그린 것으로 여겨집니다.

마지막으로 등장하는 짐승은 동물의 왕 사자입니다. 사자는 히에로니무스 성인과 직접 관련된 상징적인 동물입니다. 그런데 그 정체가 실내 그늘에 가려져 금세 감상자의 시선에 포착되지 않습니다. 그림 오른쪽, 아치 줄기둥 아래 공간에 있는 검은 형체가 바로 사자입니다. 맹수가 히에로니무스 성인의 서재에서 어슬렁거리는 까닭은 무엇일까요? 어느 날, 히에로니무스가 머물던 수도원에 사자가 다리를 절뚝이며 나타났습니다. 사람들은 혼비백산해서 모두 달아났지만, 성인은 전혀 두려워하지 않고 사자에게 다가가 발에 박힌 가시를 뽑아주고 정성껏 돌봐줬습니다. 그 뒤로 사자는 성인 곁을 떠나지 않았고, 히에로니무스를 상징하는 동물로 전해집니다.

믿기 어려운 이런 일화도 기독교 정신과 관련이 있을까요? 물론입니다. 거기에는 포악하고 야만적인 존재조차도 기독교의 사랑에 감화되어 회개하고 새롭게 태어날 수 있다는 교훈적인 암시가 담겨 있습니다.

플랑드르 회화를 이탈리아에 전한 다메시나

안토넬로 다메시나는 이탈리아 초기 르네상스 회화사에서 매우 중요한 화가입니다. 그의 이름은 그가 태어나고 활동했던 시칠리아의 '메시나'라는 지

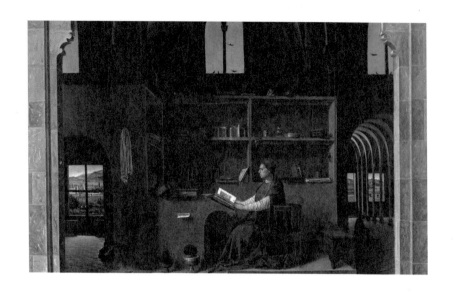

역에서 비롯했죠. '빈치'라는 작은 마을에서 태어난 레오나르도를 '레오나르도 다빈치'라고 부르는 것과 같습니다. 다메시나가 서양 미술사에 남긴 큰 의미는 정교한 플랑드르 화법을 이탈리아 회화에 접목했다는 점입니다. 당시에 반 에이크, 반 데르 웨이덴, 반 데르 후스, 메믈링 등 플랑드르 화가들의 기법이 나폴리로 유입됐고, 다메시나는 나폴리에서 본격적으로 그림을 배웠습니다. 그리고 그 영향권에 있던 시칠리아의 메시나에서 주로 활동했죠. 북유럽의 놀라운 표현 기법을 체득한 다메시나는 한때 베네치아에 머물면서 그 기술을 전했고, 빛과 색으로 찬란한 베네치아 화풍이 그 바탕 위에서 본격적으로 성장했습니다.

　이 작품에서도 플랑드르 기법이 분명하게 드러납니다. 서재 선반에 놓인 도자기, 서적, 상자 등 사물의 정밀한 표현이 그렇고, 창밖 풍경을 세밀하게 그린 특성도 북구 화풍을 연상케 합니다. 플랑드르 회화는 어둑한 실내에서 환

1. 스스로 자신의 삶을 선택하다

한 바깥으로 난 창문을 통해 공간의 깊이를 나타냈습니다. 여기서도 창문을 통해 표현한 공간의 깊이는 대단한 효과를 내고 있습니다.

하늘로 향한 고딕 양식의 창문은 천상의 세계를 암시합니다. 서재 왼쪽 밖 밖에는 마을과 강과 사람들이 보이고, 오른쪽으로는 산과 들판이 시야에 들어옵니다. 이것은 악마의 터전인 세속적 도시와 경건한 영혼이 머무는 천국을 닮은 자연 사이의 대조를 강조한 구도입니다. 여기서 황량한 자연은 금욕주의 수도원 생활에 몸담았던 히에로니무스 성인의 정신을 대변합니다. 공작과 자고가 보여준 상반된 상징이 여기서 다시 한 번 반복된 셈입니다.

히에로니무스 성인은 늘 그 중간에 자리를 잡고 있습니다. 그것은 선악의 영원한 굴레에서 갈등하는 인간을 구제하고자 종교의 가르침에 몰두한 성인의 위치에 대한 기막힌 암시라고 할 수 있겠죠.

자, 이제 시선을 전면으로 옮겨 공작 앞에 놓인 놋쇠 그릇을 살펴봅시다. 이 그릇은 대체 무엇을 의미할까요? 그릇은 맑은 물을 담습니다. 죄를 씻어주는 물이 담긴 세례반을 연상하게 하죠. 게다가 성인의 서재는 성당의 실내를

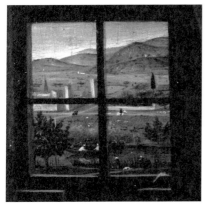

똑 빼닮았습니다. 고딕 양식의 돌 장식 입구도 성당을 떠올리게 합니다. 그리고 그 입구에 있는 공작이 상징하는 천국의 물그릇은 자연스럽게 세례를 암시하죠. 물그릇을 채운 물의 수면은 마치 거울처럼 들여다보는 사람의 모습을 비춰주고, 자신의 모습을 비춰보는 행동은 내면을 성찰하는 명상으로 이어집니다.

천상의 삶인가, 지상의 삶인가

화면에는 어두운 실내로 표현된 인간의 내면과 선악의 갈등에 고통받는 인간의 삶이 그려져 있습니다. 그리고 이와 대조적으로 위쪽 환한 창문은 하늘나라를 보여주고, 아래쪽 두 개의 창문 밖으로는 속세가 보입니다. 또한, 화면에는 공작과 자고가 각각 상징하는 선과 악도 담겨 있습니다.

이 모든 것의 중심에 있는 히에로니무스 성인은 모든 인류가 함께 나눌 영원의 세계를 꿈꾸면서 명상을 통해 구원을 찾고 있습니다. 그리고 500여 년 전 이 그림을 그린 화가는 지금 이 순간 우리가 스스로 자신의 모습을 비춰보고 성찰하면서 깊이 명상하기를 권하고 있습니다. 그가 화면에 구현한 세계가 암시하듯이 우리는 선과 악, 천국과 지옥이 공존하는 세상에서 살고 있습니다. 세상은 온전히 선하지도, 온전히 악하지도 않은 곳이며, 깨끗한 마음으로 천국을 바라보고 살아갈 것인지, 아니면 지옥 같은 속세에서 욕심에 쫓기며 살아갈지는 온전히 우리 선택에 달렸습니다. 이런 상황을 명철하게 파악하려면 우리도 히에로니무스 성인처럼 현실에서 한 걸음 물러나 책을 읽고 명상하는 습관을 들여야 하지 않을까요?

1. 스스로 자신의 삶을 선택하다

2. 끝은 새로운 시작이다

보티첼리
비너스의 탄생

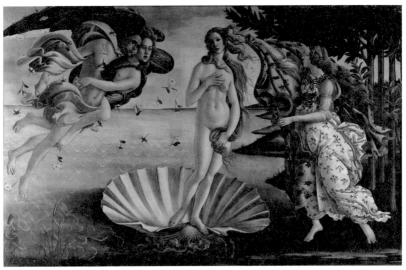

Nascita di Venere
1486, Tempera on canvas, 172.5 × 278.9cm, Uffizi, Florence

산드로 보티첼리(Sandro Botticelli, 1445-1510)

이탈리아 르네상스 시대 화가. 본명 알레산드로 디 마리아노 필리페피(Alessandro di Mariano Filipepi). 초기에는 자연 연구에 정열을 보였고, 미묘한 곡선과 감상적인 서정성을 통해 독자적인 성격을 드러냈다. 고전 부흥의 분위기와 신플라톤주의 영향을 받았고, 안젤로 폴리치아노의 시에 고취되어 그린 **라 프리마베라**는 서정성과 자연 연구의 결정이라 할 수 있다. 이후에 그는 양식화된 표현과 곡선의 묘미를 구사해 장식적 구도에 시적 세계를 표현하는 독자적인 경지에 도달했으며, 점차 신비적인 경향을 보였다. **비너스의 탄생**은 사실주의를 무시하고 양식화된 표현과 곡선의 묘미를 구사하여, 장식적 구도 속에 시적 세계를 표현한 걸작이다.

　기러기 떼를 닮은 파도가 해안으로 밀려옵니다. 찰랑대는 바다는 에메랄드빛 비늘을 반짝이며 춤추고 있습니다. 그 바다에 큼지막한 조가비가 떠 있군요. 펼친 부채 모양으로 생긴 가리비 조개입니다. 가리비는 한 번에 1억 개가 넘는 알을 낳아 번식력이 매우 뛰어난 어패류로 알려졌습니다. 이런 특성 때문에 가리비는 탄생과 다산多産을 상징합니다. 우리나라에서도 예전에는 딸이 시집갈 때 짐 속에 가리비 조가비를 넣어 보냈답니다. 자식을 많이 낳아 집안이 번성하기를 바라는 부모 마음의 표현이었죠.

　물가의 수초는 먹음직스러운 소시지 모양의 열매를 달고 있습니다. '부들'이라는 재미있는 이름의 식물입니다. 가루받이할 때 부들부들 떨어서 그런 이름이 붙었답니다. 털 없는 잎사귀가 부드러워서 그런 이름으로 부른다고 말하는 사람도 있습니다. 늪지나 얕은 물가에 사는 부들이 여기서는 이상하게도 바닷가에서 자라고 있군요. 하늘에서 연붉은 꽃송이가 분분히 떨어집니

다. 여기저기 흩날리는 장미가 마치 꽃비처럼 내리고 있군요. 그 향긋한 내음이 사방 가득 느껴집니다.

이 동화 같은 장면에 한데 엉킨 채 공중에 떠 있는 남녀가 등장합니다. 버둥대는 다리를 보니 바다 위를 날고 있는 것만 같습니다. 이들은 대체 누구일까요?

제피로스와 플로라

등 쪽에는 큼직한 날개가 달렸습니다. 멀리 보이는 수평선 너머에서 날아온 모양입니다. 펼친 날개뿐 아니라 나부끼는 천의 모양으로 봐서 빠르게 날고 있는 것 같습니다.

남자는 구릿빛, 여자는 우윳빛 알몸입니다. 남자는 부드러운 서풍西風의 신 제피로스이고, 여자는 꽃의 여신 플로라입니다. 눈에 보일 리 없는 바람을 사람의 형상으로 표현했습니다. 볼이 잔뜩 부푼 제피로스의 입은 연신 바람을

2. 끝은 새로운 시작이다

뽑고 있습니다. 그의 아내 플로라는 꽃이 만발하는 계절인 봄의 여신이기도
합니다. 이것은 부드러운 서풍과 그 따뜻한 기운으로 피어나는 꽃을 상징한
장면입니다.

꽃의 여신을 껴안은 바람의 신은 어디에서 오는 길일까요? 멕시코 난류가
대서양 쪽으로 북상하면 따스한 서풍이 불어옵니다. 그때가 되면 유럽에는
봄이 오고 꽃이 피죠. 희랍·로마 신화는 자연현상을 이처럼 멋지게 표현했습
니다.

그들 주위로 연분홍 장미꽃 송이가 감미롭게 낙화하고 있군요. 꽃의 여신
인 플로라가 등장했기 때문일까요? 아닙니다. 천지에 가득한 장미꽃과 그 향
기는 다른 누군가를 위한 것입니다. 과연 누구를 위해 서풍은 불어오고 축복
의 꽃이 흩날리는 걸까요?

봄의 요정

제피로스와 플로라가 도착한 곳은 섬입니다. 그곳에 한 여인이 서풍을 맞
아 옷자락과 머리카락을 나부끼며 서 있습니다. 그녀가 받쳐 든 꽃무늬 천도
한껏 펄럭이고 있군요. 그 모습에서 들리는 듯 바람 소리가 귓가를 맴돕니다.
화가는 이렇게 바람 소리와 꽃향기를 화면에 담는 마술을 부렸습니다.

맨발의 여인이 서 있는 곳은 키프로스입니다. 지중해 동쪽 끝, 터키와 근
동 연안에서 가까운 섬이죠. 봄을 맞은 섬에는 하얀 오렌지 꽃나무가 즐비
하게 서 있습니다. 이 봄기운 가득한 곳에 등장한 여인은 누구일까요? 봄의
상징인 제피로스, 플로라와 함께 등장한 것으로 봐서 봄과 관련이 있는 여신

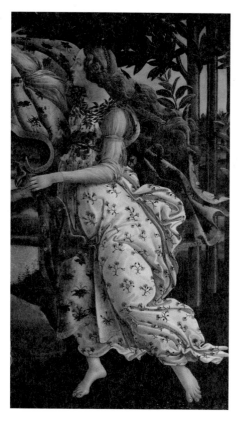

이 틀림없습니다. 게다가 그녀가 입고 있는 옷의 무늬에 들어 있는 수레국화는 봄을 상징합니다. 그녀의 발치에 핀 아네모네도 마찬가지입니다. 둘 다 따스한 봄바람이 불면 피는 꽃이죠. 사실 아네모네는 제피로스와 사랑하던 사이였습니다. 그러다가 플로라의 질투를 받아서 그만 꽃으로 변해버리고 말았죠. 아네모네는 '바람'을 뜻하는 희랍어 아네모스에서 유래한 이름입니다. 깃털이 달린 아네모네 꽃씨가 바람을 타고 멀리 날아가기에 이런 이름을 붙였겠죠.

희랍 신화의 비너스

꽃과 바람과 봄에 관련된 이 여인은 커다란 천을 들고 누구를 맞이하는 걸까요? 바로 아름다운 비너스입니다. 제피로스가 서풍을 불고, 플로라가 꽃을 뿌리고, 봄의 요정이 기다린 비너스는 사랑과 미의 여신으로 탄생했습니다. 그렇게 비너스는 봄을 상징하죠. 봄에는 새로운 기운이 일어나고, 아름다운 꽃이 다투어 피고, 사랑의 정감이 가득하고, 세상은 생명력으로 넘칩니다. 바

2. 끝은 새로운 시작이다

로 이것이 비너스의 본질이고, 봄은
죽음과 겨울을 이겨낸 새로운 탄생을
의미하죠.

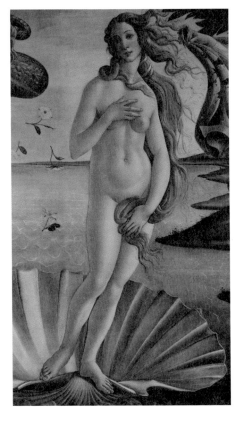

　비너스의 탄생은 하늘의 신 우라
노스의 씨에서 비롯했습니다. 천지
창조와 신들의 계보를 서술한 헤시
오도스의 **신통기**에 따르면 대지의 여
신인 가이아에게서 태어난 우라노스
는 아들인 크로노스에게 거세당했습
니다. 크로노스는 어머니 가이아가
준 낫으로 우라노스의 성기를 잘라
바다에 던졌는데, 그것이 물 위를 떠
돌면서 흰 거품이 일었고, 그 거품에
서 새로운 생명인 비너스가 탄생했
다고 합니다. 이것은 자연의 순환을
의미합니다. 죽음의 겨울에서 생명의 봄이 되살아나는 것과 같은 이치죠.

　여신은 번식력이 강하다는 가리비와 생명을 움트게 하는 봄바람에 실려
키프로스 해안에 닿았습니다. 그렇게 갓 태어난 비너스는 수줍은 듯이 고개
를 갸우뚱하고 서 있습니다. 그녀가 마침내 지중해 연안에 첫발을 내디디자
땅에서는 장미가 솟아났습니다. 이 일화는 헤시오도스, 오비디우스, 호메로
스, 아나크레온, 피치노 등 비너스를 칭송했던 고대 희랍과 르네상스 시인들
의 노래에 자주 나옵니다. 화가 보티첼리는 바로 이런 신화와 시를 시각화해
서 **비너스의 탄생**을 그렸습니다.

조개는 형태가 여성적이어서 동서양을 막론하고 탄생을 상징했습니다. 더구나 뽀얀 속살과 감미로운 맛을 지닌 가리비는 번식력도 강하죠. 비너스를 환기하기에 제격인 상징물입니다. 가리비 위에 서 있는 비너스를 보세요. 얼마나 아름답고 청순한 모습입니까! 인간의 몸은 자연의 아름다운 창조물 중에서도 가장 빼어납니다. 사람의 신체 비율과 그 조화는 실로 경이롭죠. 다만 그것을 받아들이는 인식의 차이는 시대에 따라 크게 달랐습니다.

중세에는 인간의 육체를 부정하고 죄악시했습니다. 욕망의 지배를 받는 육체는 악의 유혹에 빠지기 쉬운 나약한 것으로 여겼기 때문이었죠. 기독교는 인류의 모든 죄악과 불행이 사탄의 유혹에서 비롯됐다고 믿습니다. 아담과 하와는 선악과를 따먹음으로써 조물주의 명령을 어겼죠. 이로써 인간은 죄악에 빠지기 쉬운 존재로 낙인찍혔습니다. 특히 하와가 상징하는 여성은 악의 원천으로 지탄받았죠. 금단의 열매를 먹고 수치심을 느낀 아담과 그 후예는 알몸을 가리게 됐습니다. 중세 기독교는 낙원에서 추방된 인간에게 원죄의 원인이 된 유혹에 쉽게 넘어가는 육체를 감추라고 명령했습니다.

하지만 이전 고대 희랍과 로마 시대 사람들은 오히려 인간 본연의 자연미에 심취했습니다. 그들은 조화로운 자연이 축소된 형태로 재현된 인간의 육체에 감탄하고 예술로 표현하려고 열정을 다했습니다. 그렇게 천 년 중세의 엄격한 금기에서 벗어나기 시작한 것이 바로 르네상스입니다. 르네상스는 다시 태어나다라는 뜻으로, 중세 시대에 생명력을 잃었던 고대 희랍과 로마 정신을 되살리려는 정신의 폭발적인 표출이었습니다.

이탈리아 르네상스 시대의 대표적 화가 보티첼리는 희랍 신화의 '비너스

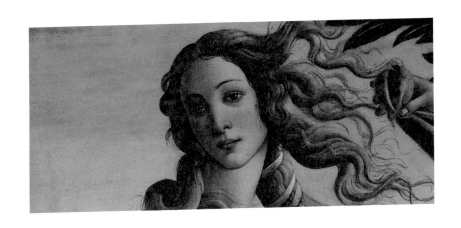

탄생' 이야기를 빌려 르네상스 인본주의의 새로운 기운을 화면에 펼쳤습니다. 바로 이 점이 **비너스의 탄생**이 지닌 탁월함입니다. 즉, 신화의 단순한 재현이 아니라 당시의 시대정신을 우아한 예술로 승화시켰다는 것이죠. 바로 이 점이 보티첼리의 뛰어난 예술적 감각을 말해주고 있습니다. 또한, 그는 중세 이후 처음으로 여성의 아름답고 자연스러운 알몸을 세상에 선보였습니다. 이로써 **비너스의 탄생**은 신이 중심에 있던 중세의 세계관에서 벗어나 자연과 인간성을 되찾으려는 르네상스 운동의 서곡이 되었습니다.

시모네타의 부활이 주는 교훈

그런데 비너스의 얼굴에 어딘가 우수가 서려 있습니다. 탄생의 기쁨마저 가려버리는 엷은 그늘이 드리워졌군요. 꿈에서 갓 깨어난 듯한 저 멜랑콜리는 어디서 오는 걸까요?

보티첼리는 상상의 비너스를 그릴 때 '시모네타'라는 여인을 모델로 삼았다고 합니다. 당시에 전설적인 아름다움으로 유명했던 그녀는 제노바의 귀족 출신으로 피렌체 베스푸치 가문으로 시집을 왔습니다. 피렌체 최고의 가문이었던 메디치 가의 줄리아노는 아름다운 시모네타를 향해 사랑을 불태웠습니다. 하지만 그들의 사랑은 비극으로 끝나고 말았습니다. 줄리아노는 정적에게 암살되었고, 시모네타는 스물세 살 꽃다운 나이에 폐렴으로 세상을 떠났기 때문이죠. 하지만 많은 이가 감동했던 그녀의 아름다움은 죽은 지 7년 만에 **비너스의 탄생**에서 눈부시게 부활했습니다. 그녀가 비너스로 부활한 이 작품은 메디치 가문의 한적한 전원 별장을 장식했던 그림이기도 합니다. 모두가 칭송했던 그녀의 미모와 지성은 당시 시인과 예술가의 이상이 되었기에 나중에 메디치 가문의 정적政敵이 자행했던 무자비한 파괴를 피할 수 있었습니다.

인간은 나약하고 한정적인 존재입니다. 산속의 이름 없는 바위도 수백 년을 버티지만, 백 년을 넘게 사는 인간은 찾아보기 어렵습니다. 하지만 죽음을 딛고 영속하는 예술적 이미지로 부활한 시모네타는 우리가 흔히 모든 것이 끝났다고 절망하는 순간이 바로 새로운 삶의 시작이라는 사실을 설득력 있게 보여줍니다.

자연은 모든 것이 죽어버린 듯한 겨울도 생명이 용솟음치는 봄도 모두 끌어안고 끝없이 순환합니다. 희랍 신화의 비너스는 그런 맥락에서 탄생합니다. 보티첼리는 비너스를 통해 신이 중심이었던 중세의 세계에서 인간성의 빛을 되찾은 르네상스의 기운을 예술적으로 보여줍니다. **비너스의 탄생**은 부활의 의미를 함축한 르네상스 정신의 아름다운 꽃이자 인간의 한계를 넘어 영속하는 예술의 찬란한 상징입니다.

3. 천재는 타고나는 것이 아니라 만들어지는 것이다

다빈치
모나리자

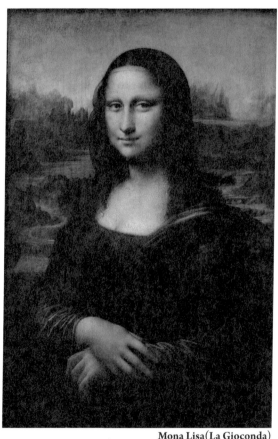

Mona Lisa(La Gioconda)
1503~1517, Oil on poplar , 77 × 53cm, Musée du Louvre, Paris

레오나르도 다빈치(Leonardo da Vinci, 1452-1519)

이탈리아 르네상스기의 화가·조각가·과학자·철학자. 어릴 때부터 여러 학문과 음악, 그림에 재능을 보였다. 피렌체에서 베로키오의 도제가 되어 해부학을 공부했고 자연 현상에 관한 관찰과 묘사 능력을 습득하여 사실주의적 지식과 기교를 갖췄다. 이후 르네상스 화가들의 기법을 집대성하여 명암을 이용한 입체감과 공간감 표현에 탁월한 기량을 발휘했다. 만년에 과학에 관심을 보여 인체 내부를 묘사한 그림들은 인체 묘사와 의학 발전에도 큰 영향을 미쳤다. 그의 연구는 과학과 기술 거의 모든 분야를 아우른다. 그는 르네상스를 대표하는 위대한 예술가였고, 인류 역사상 가장 경이로운 천재였다. 말년에 프랑수아 1세의 초대로 프랑스에 가서 건축·운하 공사를 관장하던 중 사망했다.

신비스러운 풍경

인물의 왼쪽 뒤 배경으로 멀리 예사롭지 않은 풍경이 펼쳐집니다. 경치가 실감 나기는 하지만, 실제로 존재한다고 말하기에는 분위기가 너무도 신비롭습니다. 가까운 곳에는 황량한 지형의 산이 이어지고 있습니다. 그 사이로 난 황톳길은 S 자로 휘어져 돌아갑니다. 사람이 다니면서 생긴 길일 텐데, 인적은 전혀 보이지 않는군요. 불모의 사막 같지만, 그 너머로는 푸른 물이 가득합니다. 고원을 가로지르는 강일까요? 어쩌면 산중에 고인 맑은 호수인지도 모릅니다. 여기서도 인간의 자취는 찾아볼 수 없습니다.

다시 그 뒤로 험준한 산들이 치솟았습니다. 너무 떨어져 있어 아스라이 사라지는 듯합니다. 멀어질수록 공기는 푸르스름해지고, 윤곽선은 흐릿해집니다. 먼 곳을 바라볼 때 실제로 시야에 들어오는 모습과 완전히

일치합니다. 분명히 그림 속 평면 공간인데 입체적인 실제 공간을 그대로 느낄 수 있습니다.

높이 0.3m, 폭 0.2m가 채 안 되는 좁은 화면에 무한한 공간이 들어 있습니다. 그림이 이토록 실감 나는 느낌이 들게 하는 비법은 무엇일까요?

평면에 구현된 3차원 공간

인물의 오른쪽 뒤 배경에도 무한하고 아득한 공간이 펼쳐집니다. 가까이 황갈색 산야와 아치형 다리가 보이고, 얕은 하천이 굽이지며 흐릅니다. 어디를 봐도 인적이 없습니다. 사람이 지나다녔음을 말해주는 다리와 길만이 남아 있습니다. 모두 어디로 사라진 걸까요? 그 뒤로 산악 지형은 점점 높아지고, 윤곽도 흐려집니다. 정상에는 평평한 수면이 푸른빛 수평선을 이루고 있습니다.

또다시 그 뒤로 가파른 산이 이어지는데, 거리를 가늠조차 하기 어렵습니다. 마치 수증기가 증발한 듯이 푸르스름한 기운만이 감돌아서 저것이

산인지 구름인지조차 구분할 수 없는 지경에 이릅니다.

위로 올라갈수록 인간의 자취는 더욱 희박해지고, 영적 분위기로 충만한 가공의 세계만 보일 뿐입니다. 이곳 역시 앞서 본 풍경과 마찬가지로 인간의 상상력을 초월하는 엄청난 공간입니다. 이것은 극히 제한된 화폭에서 벌어진 경이로운 창조라고 할 수 있습니다. 이 그림이 탄생하기 이전에는 꿈조차 꾸지 못했던 3차원 회화의 극치입니다. 어떻게 이런 그림을 그릴 수 있었을까요? 두 눈을 의심하게 하는 이 신비로운 비법의 정체는 과연 무엇일까요?

인간과 자연의 조화

포개진 두 손과 교차한 두 팔. 왼팔은 의자 팔걸이에 기대고 있군요. 오른팔은 그림 뒤쪽에서 앞으로 튀어나왔습니다. 3D 영상처럼 착시 현상을 일으키는 기막힌 묘사입니다.

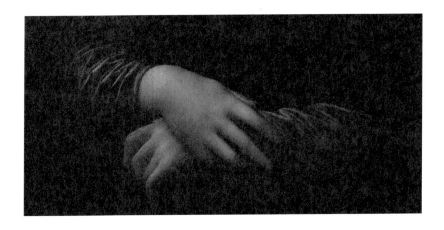

두 손은 무척 부드럽고 따뜻해 보입니다. 만지면 매끄러운 살결과 온기가 손안에 퍼질 것만 같습니다. 손가락들은 자연스러우면서도 제각기 다른 모양을 보여줍니다. 그 모두가 어우러져 우아함마저 느껴집니다. 두 손만으로도 인물이 어떤 사람인지를 알려 주기에 충분한 표현입니다.

빛을 받아 옷소매에 가득한 주름은 명암을 만듭니다. 조금 전에 보았던 풍경과 비슷한 느낌이 들지 않나요? S 자로 난 길이나 다리를 지나는 하천의 구불거림과 그대로 닮았죠. 바로 이 점을 파악해야 합니다. 거기에 화가의 의도가 들어 있기 때문입니다. 이것은 곧, 자연과 인간의 조화를 의미합니다. 자연에 들어간 인간의 흔적이 그림 속 인물에게서 똑같은 모양으로 반복됩니다. 이 그림의 궁극적 의미는 인간이 자연과 함께 이루려는 조화에 있습니다.

아름다움의 전범인가

다음 장의 부분 그림은 얼굴의 아래쪽 일부와 가슴입니다. 손을 보고 짐작했던 대로 우아한 미소를 머금은 여인입니다. 상체를 4분의 3 정도 돌린 상태로 정면을 향하고 있군요. 고개를 약간 돌려서 얼굴은 정면을 향한 채 고정됐습니다. 넓게 파인 가슴은 손, 얼굴과 함께 화면에서 가장 밝은 부분입니다.

여인의 목에는 아무런 장식도 없습니다. 손에도 반지나 팔찌 등 장식물이 없습니다. 참 이상한 일입니다. 당시에 초상화를 주문하는 데에는 상당한 비용이 들었습니다. 유명한 화가에게 지급하는 금액은 보통 노동자의 몇 년 치 봉급에 해당했습니다. 그리고 초상화의 모델이 된 여성은 하나같이 화려한 장신구로 단장했는데, 이것은 주문자의 재력을 과시하는 수단이기도 했죠.

3. 천재는 타고나는 것이 아니라 만들어지는 것이다

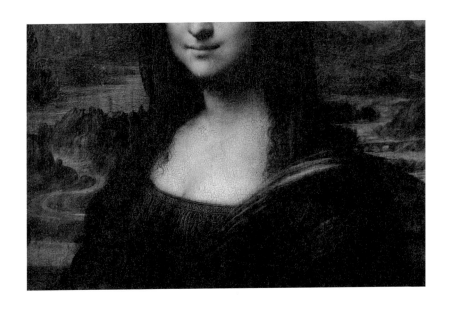

하지만 이 여인은 여느 초상화 인물과는 사뭇 다르군요. 이런 이유로 미소 짓는 이 여인이 실존 인물이 아니라는 주장도 있습니다. 단지 이상적인 아름다움의 본보기라는 것이죠. 인위적인 장식이 없는 이 여인의 자연스러운 아름다움과 품위는 주위를 압도합니다. 이 여인의 존재 덕분에 배경에 보이는 무인지경無人之境의 공허함이 거슬리지 않고, 오히려 둘 사이의 묘한 대조를 이루고 있습니다.

여인은 지금 자기 집 발코니에 앉아 있습니다. 뒤에는 인가와 완전히 동떨어져 원초적인 모습의 자연이 펼쳐지고 있습니다. 그런데도 인물과 배경 사이에는 전혀 이질감이 생기지 않습니다. 도대체 어떤 연결 고리가 여인과 공간을 이토록 조화롭게 동화시키는 걸까요?

거기에는 화가가 독창적으로 설정한 장치가 있습니다. 화가는 앞서 보았던 옷소매의 주름이 배경의 나선형 지형과 중첩되게 화면을 구성했습니다. 여인의

가슴에서 어깨로 올라가는 베일의 곡선은 다리의 아치 선으로 연결됩니다. 그리고 인물의 윤곽선은 칼로 자른 듯 분명하지 않고 부드럽게 흐려집니다. 이런 기법들은 전경의 인물과 배경의 풍경이 자연스럽게 맞물리게 하는 효과를 냅니다.

스푸마토

윤곽선을 흐리게 하는 기법을 '스푸마토'라고 합니다. 모든 물체는 3차원 공간에서 윤곽선으로 구분됩니다. 2차원 평면인 화면에서 윤곽을 뚜렷이 표현하면 어떻게 될까요? 각각의 부분이 단절되어 입체감이나 원근감이 사라지고 맙니다. 오히려 윤곽선을 흐릿하게 지워줌으로써 부피감이 자연스럽게 생기죠. 경계선으로 나뉘는 두 공간이 선명하게 분리되지 않음으로써 입체감도 살아납니다. 전경의 인물과 배경의 풍경도 실제 공간처럼 연결됩니다. 황금비율로 구성된 여인의 얼굴은 스푸마토 기법의 정수를 보여줍니다. 생생한 질감과 실감 나는 부피감으로 이목구비가 또렷하게 드러나지만, 어디에도 선명한 윤곽선을 발견할 수 없습니다. 화가가 윤곽을 이루는 모든 선을 손가락 끝으로 문질렀기 때문입니다. 화면을 확대하면 5백여 년 전 화가가 남긴 지문을 눈으로 직접 확인하는 감동적인 순간을 경험할 수 있습니다.

위대한 레오나르도 다빈치가 창안해낸 천재적 기술인 스푸마토 기법에 따라 평면이 아닌 입체적 얼굴이 나타났습니다. 이것은 자연현상을 오래 관찰하고 연구한 노력의 결실입니다. 다빈치는 예술가일 뿐 아니라 놀라운 발명을 무수히 남긴 과학자이기도 했습니다. 평면의 그림 공간에서 풍경이 한없이 깊어지는 비밀도 멀어질수록 푸른빛을 띠는 자연 원리를 이용한 스푸마토

3. 천재는 타고나는 것이 아니라 만들어지는 것이다

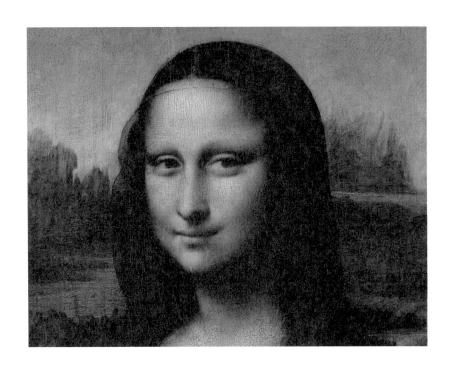

효과 덕분입니다.

이런 '대기원근법aerial perspective'은 실제 공간과 같은 느낌을 주는 착시 효과에 큰 역할을 합니다. 이 또한 다빈치가 창조해낸 놀라운 기술이죠. 그의 창의성은 여기서 끝나지 않고 이 작은 그림 곳곳에서 빛나고 있습니다.

쌍안 관찰법

얼굴의 오른쪽 절반은 정면을 바라보고, 왼쪽 절반은 약간 비스듬한 각도로 바라보고 있습니다. 콧등과 양쪽 눈과의 간격을 서로 비교해보면 현저하

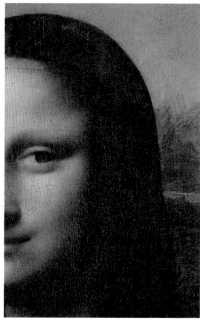

게 차이가 납니다. 입술의 길이도 마찬가지입니다. 이렇게 차이가 나는 이유
는 여인이 정면을 바라보는 모습과 옆을 보고 있는 모습을 합성해놓았기 때
문입니다. 화가는 이런 구성을 위해 먼저 오른쪽 눈만 뜨고 전체적 윤곽을 그
린 다음, 왼쪽 눈으로만 볼 때 생기는 시각적 차이를 거기에 덧붙여 그림을 완
성했습니다. 양쪽 눈의 시야를 각각 구별하여 적용한 쌍안雙眼 관찰법이죠.
이 또한 다빈치가 최초로 도입한 기법입니다. 사람은 양쪽 눈으로 물체를 바
라보기에 공간에서 입체감을 포착합니다. 렌즈가 하나뿐인 카메라의 사진은
3D의 입체를 나타낼 수 없는 것과 같은 이치입니다.

　이처럼 다빈치는 '평면'이라는 그림의 한계를 극복하려고 엄청난 노력을
기울였습니다. 그 답을 찾아 인체와 자연과학을 전문적으로 연구하기에 이르

렀죠. 그 결과, 각기 다른 눈에서 포착하는 영상을 합성하는 기법을 만들어냈습니다. 이런 변형을 통해 평면에서 나타낼 수 없었던 입체감을 기막히게 표현할 수 있게 됐습니다.

부피감도 덩달아 생겨났습니다. 배경 풍경의 소실점 위치도 좌우가 서로 다릅니다. 소실점이 하나일 때에는 감상자의 시선이 그곳에 멈추면서 배경이 고정됩니다. 그러나 소실점이 다수일 때에는 시선이 그에 따라 움직이므로 배경은 3차원 공간으로 연상됩니다. 그렇게 쌍안 관찰법과 비슷한 착시효과를 냅니다.

유례가 없던 이런 독창적인 발명들은 다빈치의 무단한 노력으로 개발됐습니다. 이처럼 천재의 탁월한 정신은 르네상스 예술의 밝은 등대로 빛납니다.

자연의 오묘한 진리

여인은 발코니 의자에 앉아 정면을 바라보고 있습니다. 뒤로는 무한한 공간을 담은 풍경이 펼쳐집니다. 피라미드 구도의 인물과 교묘하게 연결된 자연 배경입니다. 이것은 인간과 자연의 조화를 보여주는 경이입니다.

우리는 그녀를 '모나리자'라고 부릅니다. 하지만 그녀의 정체는 일반적으로 알려진 것과 달리 밝혀내기 어렵습니다. 16세기 초 피렌체에 살았던 실존 인물이 아닐 가능성이 훨씬 크죠. 오히려 다빈치의 자연과학적 발명을 하나로 융합해놓은 이상적 초상화라고 봅니다.

이 여인이 누구인지는 몰라도 좋습니다. 미소의 신비가 쉽게 풀리지 않아도 상관없습니다. 창조적 천재가 최고의 완성도로 창조한 **모나리자**를 바라보

는 것으로 충분합니다. 왜냐면 이 작품은 자연의 오묘한 진리를 유감없이 표현한 걸작이기 때문입니다.

이 작품은 한 여인의 초상화를 넘어 화가가 평생 풀고자 했던 우주의 신비와 놀라운 조화가 응축된 영원한 미소를 보여줍니다.

천재의 비밀

르네상스 시대 예술가이며 최초의 미술사가였던 조르조 바사리Giorgio Vasari는 "자연이 천상의 기운을 퍼붓듯이 한 사람이 엄청난 재능을 타고나는 것을 보곤 한다. 이처럼 초자연적인 은총이 감당하지 못할 정도로 한 사람에게만 집중돼 아름다움과 사랑스러움과 예술적 재능을 고루 갖추게 되는 일이 벌어지기도 한다. 그런 사람은 하는 일마저도 신성해서 사람들이 감히 고개를 들 수 없을 만큼 홀로 밝게 빛난다. 그가 만들어내는 것들은 신의 조화와 같아서 인간의 작품이라고 보기 어려운데, 바로 레오나르도 다빈치가 그런 사람이다."라고 말했습니다.

레오나르도 다빈치는 과연 하늘이 내린 천재성으로 손만 대면 명작을 만들어내는 완벽한 예술가였을까요? 그렇지 않습니다. 다빈치는 주문받은 일을 끝내지 못하는 경우가 허다했습니다. 예를 들어 1481년 주문받은 제단화 **동방 박사의 경배**도 미완성으로 남았죠. 그리고 그는 이런 습관을 평생토록 버리지 못했습니다. 실제로 대가의 명성과는 달리 그가 남긴 완성작의 수는 스무 점을 넘지 않습니다.

그렇다면, 그는 어떻게 해서 **모나리자**와 같은 천재적인 작품을 남길 수 있었

3. 천재는 타고나는 것이 아니라 만들어지는 것이다

을까요? 그 비밀은 우선 그의 끝없는 호기심에 있습니다. 피렌체의 유력한 공중인이었던 아버지의 사생아로 태어나 어린 시절 아버지와 떨어져 빈치 마을에서 자란 레오나르도는 할아버지와 자주 산과 들을 산책하면서 온갖 풀과 나무와 짐승과 벌레에 호기심을 보였다고 합니다. 세상 모든 것에 관심을 보였던 그의 천재성은 지금도 밀라노의 레오나르도 다빈치 박물관에 가면 확인할 수 있습니다. 그가 남긴 종이 쪽지 중에서 낙하산, 비행기, 전차, 잠수함, 헬리콥터, 증기기관, 습도계와 같은 기구들을 그린 설계도를 보면 놀라지 않을 수 없죠.

그리고 그의 천재성을 말할 때 놀라운 관찰력을 빼놓을 수 없습니다. 인간과 동물의 해부도를 평생 그렸던 그는 인체의 구조와 기능을 파악하기 위해서 30구가 넘는 시체를 해부했다고 합니다. 시체를 보존하는 방법도 없던 시절에 썩는 냄새를 참아가면서 보기에도 끔찍할 정도로 온몸이 잘리고 피부가 벗겨진 시체들과 밤마다 함께 지내면서 근육과 뼈의 구조를 기록하고, 살점에서 미세한 혈관을 떼어내며 세세한 부분을 기록했습니다.

그러나 무엇보다도 그의 천재성은 철저한 기록 습관에서 나왔습니다. 그는 30년 동안 수천 장에 이르는 메모를 통해 인체, 미술, 문학, 과학의 원리를 꼼꼼하게 기록했습니다. 그의 메모를 묶은 책Codex을 보면 그가 얼마나 철저하게 기록에 집중했는지를 알 수 있습니다.

하지만 인류 역사상 최고의 천재라고 불러도 지나치지 않은 그도 늘 "나는 내게 주어진 시간을 허비했다."고 한탄했다고 합니다. 이처럼 진정한 천재는 바로 이런 성실성이 만들어내는 것인지도 모릅니다.

4. 죽음을 기억하라

발둥

인생의 세 시기와 죽음

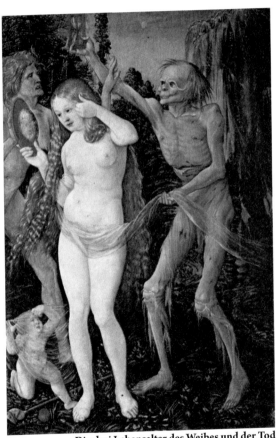

Die drei Lebensalter des Weibes und der Tod
1510, Oil on limewood, 48 x 32.5cm, Kunsthistorisches Museum, Vienna

한스 발둥(Hans Baldung Grien, 1484~1545)

독일 슈베비슈 그뮌트에서 태어났다. 알브레히트 뒤러의 제자가 되어 목각화와 판화 등을 배웠다. 초기 작품은 명확한 세부 묘사와 미묘한 균형감, 절제된 분위기를 보였으나 점차 밝고 대담한 색채와 강렬한 표현, 왜곡된 형태가 특징이 되었다. 이후 기괴하고 관능적인 마녀, 알레고리 인물상 등 여성 신체 이미지와 연결된 주제를 표현했다. 1512년 프라이부르크 대성당의 다폭 제단화를 제작했다. 종교화를 비롯하여 초상화, 태피스트리, 스테인드글라스에 이르기까지 다양한 작업을 선보인 그는 종교개혁의 초기 지지자였으며 말년에는 고대 신화와 전설, 역사와 관련된 주제의 그림과 삶과 죽음, 인생의 덧없음을 우울하고 그로테스크한 분위기로 그려냈다.

죽음과 자아도취

모든 생명체의 변함없는 진리 가운데 죽음이 있습니다. 아무리 매달리고 애원해도 생명이 있는 모든 존재는 죽음을 피할 수 없죠. 137억 년 전 우주에서 빅뱅이 일어난 이래 죽음에서 살아 돌아온 존재는 없습니다. 그러나 우리는 죽음에 관해 아는 것이 아무것도 없죠. 당연한 일입니다. 죽으면 아무도 돌아올 수 없으니 죽음의 경험을 들려줄 사람도 없기 때문이죠. 이처럼 죽음은 우주의 끝처럼 신비로운 상태입니다. 아무도 경험하지 못한 죽음을 그림은 어떻게 표현할까요?

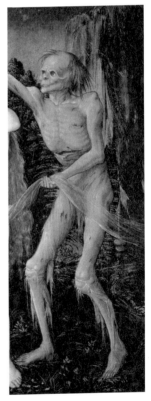

전통 회화에서는 추상적인 죽음을 알레고리나 상징을 통해 구체적인 형상으로 표현했습니다. 가장 대표적인 수단은 해골이었죠. 16세기 독일 화가 한스 발둥도 죽음을 해골로 표현했습니다. 이 그림에서 오른쪽 인물을 보면 살가죽은 넝마처럼 너덜너덜하고, 듬성듬성 남은 머리카락은 보기에도 섬뜩합니다. 이렇게 살아 움직이는 죽음은 오른손에 모래시계를 들고, 왼손에 얇고 투명한 천을 쥐고 있습니다. 뼈마디가 앙상한 발이 딛고 있는 시커먼 땅에서는 황금빛 풀과 나무가 돋아나고 있습니다.

해골이 쥐고 있는 천을 따라가 보면 뜻밖의 인물과 만나게 됩니다. 소름 끼치는 해골과는 거리가 먼 앳된 여자입니다. 눈부시게 빛나는

알몸에 싱싱한 젊음이 가득합니다. 그녀는 무엇을 하고 있을까요? 네, 그렇습니다. 자기도취에 빠져 있습니다. 바로 뒤에 죽음이 와 있다는 사실도 모르는 채 넋을 놓고 거울을 들여다보고 있습니다.

거울은 허영과 허무를 상징합니다. 인간은 거울을 통해 자신을 들여다보면서 겉모습에 집착합니다. 더 아름답게 보이려고 치장하고 화장하고, 마음에 들면 자신의 모습에 스스로 매료되기도 하죠.

하지만 거울에 담긴 것은 실체가 아니라 허상일 뿐입니다. 그리고 겉모습을 비추는 거울처럼 인간의 육체도 덧없이 사라집니다. 특히 종교가 사람들의 삶을 지배하던 중세 시대에는 영혼의 중요성을 강조하고, 육체의 덧없음을 부각했습니다. 그리고 지상의 삶은 일시적인 것인 만큼, 신을 믿음으로써 영생의 구원을 얻으라고 가르치고, 영혼을 구제하는 종교에 복종하게 했습니다. 이 시대 그림을 보면 죽음이 유독 두려운 모습으로 등장하는 이유도 바로 거기에 있습니다. 이 그림에서 처녀는 바로 뒤에 있는 죽음이 언제 닥칠지 모르는 상황에서도 마냥 거울만 바라보고 있습니다. 이 장면은 덧없는 자기 겉모습에 집착하는 인간의 꼴불견을 비웃는 화가의 풍자입니다.

16세기에 유리 거울은 귀하고 비싼 물건이었습니다. 비록 제작 기술은 미숙했지만, 청동 거울보다 사물을 선명하게 비춰줘서 큰 인기를 끌었죠. 평면 거울은 액체 상태에서 금세 굳어버리는 유리의 표면을 굴곡 없이 매끈하게 처리해야 하기에 제작할 때 숙련된 기술이 필요했습니다. 유리 뒷면에 수은과 주석 아말감을 입히는 까다로운 공정도 17세기까지 업자들 사이에서 비밀로 지켜졌죠. 반면에 간편하게 만들 수 있는 볼록 거울이 널리 사용됐습니다. 비록 비친 모습이 왜곡돼도 자신을 비춰볼 수 있는 볼록 거울은 당시 여자들의 필수품이었죠.

거울은 자신에게 도취되어 죽음에 이른 나르시스의 신화를 떠올리게 합니다. 수면에서부터 19세기에 실용화된 평면 거울에 이르기까지 거울은 인간에게 자기애自己愛의 상징이기도 합니다. 이 그림에 등장한 여인도 탐스러운 금발을 매만지며 거울 속 자신의 모습에 푹 빠져 있습니다. 그녀는 죽음의 의미도 삶의 진정한 가치도 깨닫지 못한 풋내기의 단계에 머물러 있습니다.

사과와 아이

해골이 쥐고 있는 투명한 천은 처녀를 거쳐 어린아이에 닿았습니다. 장난기 많은 아이는 천을 뒤집어쓰고 있군요. 발밑에는 말 머리가 달린 막대기가 놓여 있습니다. 장난감이 드물던 시절 남자아이들이 가지고 놀던 놀이기구입니다. 그 옆에 놓인 동그란 물건은 공일까요? 붉은색 사과 같기도 합니다.

중세 시대에 사과는 유혹의 대표적 상징이었습니다. 아담을 유혹하여 원죄를 저지르게 했던 이브의 잘못도 선악과로 표현된 사과와 연관이 있었죠. 1812년 그림Grimm 형제가 게르만 민족의 설화를 각색한 백설공주 이야기에서 계모가 백설 공주에게 먹였던 독이 든 사과는 치명적인 유혹을 의미했습니다. 이 그림에서도 아이 앞에 놓인 것이 사과라면, 이것은 무엇을 의미할까요? 순진했던 아이도 나중에 사회생활을 하다 보면 숱한 거짓과 유혹에 빠지리라는 암시입니다. 게다가 아이의 한쪽 발은 말 타기 막대기의 경계선을 반쯤 넘어섰습니다. 아이가 올려다보고 있는 덧없는 육체의 아름다움을 조심하라는 경고일까요? 이 그림에서 아이는 죽음은 물론 인생 항로에서 부딪히게 될 숱한 유혹과 죄악을 짐작조차 하지 못하는 단계에 머물러 있습니다.

노파와 처녀

젊은 여자 옆에는 남자처럼 생긴 늙은 여자가 등장합니다. 힘없이 늘어진 젖무덤과 갈색에 가까운 짙은 피부색으로 그녀의 나이를 짐작할 수 있습니다. 당시에는 흰 살결이 아름다움의 조건이었습니다. 노파는 모든 면에서 젊은 여자와 대조적입니다. 이 그림에서 화가는 감상자에게 젊음은 아름답고 늙음은 추하다는 일방적인 인식을 심어줍니다.

마녀를 으레 노파로 표현하는 것도 당시의 의식이었습니다. **인생의 세 시기와 죽음**에서 노파도 그런 역할을 맡고 있습니다. 인생이 무엇인지를 아직 모르는 철없는 처녀가 자기도취에 빠지도록 거울을 받쳐주고 있는 것을 보면 이 노파는 자애로운 할머니가 아니라 마녀 같은 존재처럼 보입니다. 게다가 이 그림에서 노파의 자세는 아담에게 사과를 건네는 이브처럼 사악한 유혹을 상징합니다. 그 시절 교회에서는 인생의 굽이마다 유혹과 죄악이 도사린다고 귀가 따갑게 강조했죠. 당시에 일반인은 전혀 교육을 받지 못했고, 합리적으

로 사고하는 능력도 없었기에 이런 식으로 무식한 백성을 선도하고, 도덕성을 두렵게 주입했던 것이죠. 더 나아가 종교에 귀의해서 영적 세계로 들어오라는 메시지가 백성에게는 유일한 구원이었습니다. 당시에 지옥, 죄악, 죽음 등을 다룬 그림이 많을 수밖에 없었던 이유가 바로 이것입니다.

유혹의 거울 앞에서 자기도취에 빠진 처녀의 머리 위에도 죽음의 상징이 있습니다. 바로 해골이 들고 있는 모래시계입니다. 안에 들어 있던 모래알들이 다 떨어지면 멈춰버리는 모래시계는 언젠가 반드시 죽음을 맞게 될 인간의 운명을 상징합니다. 그런데도 죽음을 모르는 젊은 여성은 인생의 절정기에서 그 의미를 살펴보지 못합니다. 죽음은 그저 먼 훗날의 막연한 이야기처럼 느껴질 뿐이니까요. 옆에 서 있는 노파도 불과 얼마 전에 젊고 아름다운 처녀였죠. 시간은 그렇게 속절없이 흘러가 다시는 돌아오지 않습니다. 노파가 오죽하면 처녀에게 접근하는 죽음을 왼팔로 가로막고 나섰을까요. 노파는 덧없이 흘려보낸 자신의 청춘을 한탄하듯이 처녀의 젊음을 지켜주려고 합니다. 노파가 처녀에게 거울을 받쳐준 것도 자신의 젊음에 대한 아쉬움 때문인지도 모릅니다. 노파는 순식간에 끝나버린 젊음을 후회하는 단계를 상징합니다.

죽음에 대한 자각이 주는 지혜

화면을 좌우로 양분하면 한쪽에는 생명, 다른 한쪽에는 죽음이 있습니다. 유년에서 노년에 이르는 인생의 세 단계는 하나뿐인 죽음과 균형을 이룹니다. 평균 수명이 30세를 넘기지 못했던 당시 사람들에는 죽음의 그림자가 그만큼 짙게 드리웠습니다. 죽음은 늘 가까이 있는 공포의 대상이었고, 끔찍한

모습으로 표현됐습니다. 인간이 정체조차 모르는 죽음을 무턱대고 두려워하는 이유는 무엇일까요? 사랑하는 사람들 곁을 떠나 다시는 그들과 함께할 수 없기 때문일까요? 살면서 소유했던 모든 것을 잃는 아픔을 이겨낼 수 없기 때문일까요? 자신이 세상의 중심이며 자기 존재가 영속하리라고 믿고 살아온 환상이 깨지는 것을 견딜 수 없기 때문일까요? 그러나 자연의 순리를 따르는 사람에게 죽음은 자연스러운 현상에 지나지 않을 겁니다.

죽음은 자연으로 되돌아가는 과정입니다. 어쩌면 옳고 그름도, 좋고 나쁨도 없는 생명 이전의 상태, 무無의 상태일지도 모릅니다. 생명이 시작된 순간부터, 우리가 탄생한 순간부터 육체는 마치 모래시계 속에서 떨어지는 모래알처럼 어김없이, 그리고 돌이킬 수 없이 소멸해갑니다. 그런데도 우리는 그 덧없는 육체에 집착하고, 자기도취에 빠지기도 합니다. 지금 이 순간에도 시간의 모래시계에서는 모래알이 떨어지고 있는데 말입니다.

짧은 인생을 보람차게 살아야 할 이유가 바로 여기에 있습니다. 생명은 '죽음'이라는 한계 때문에 더 가치 있고, 소중하고, 아름답습니다. 죽음이 없이 영원히 살아간다면, '삶'이라는 것 자체의 존재를 알 수도 없으니까요. 죽음 없는 삶은 오히려 생명의 소중한 가치를 무의미한 것으로 만들어버립니다. 따라서 늘 죽음을 생각하면서 하루하루를 최후의 순간처럼 살아야 삶이 값진 것이 되고, 죽음 앞에서도 당당해질 수 있을 겁니다. 겉모습에 연연하는 자아도취의 허무함을 드러내 보여주고, 삶의 근본적인 의미를 깨닫게 해주는 **인생의 세 시기와 죽음**은 단지 '무서운 그림'이 아니라 인생에 대해 깊이 성찰하게 하는 작품입니다.

5. 너무 낮게도, 너무 높게도 날지 마라

브뤼헐
이카로스의 추락

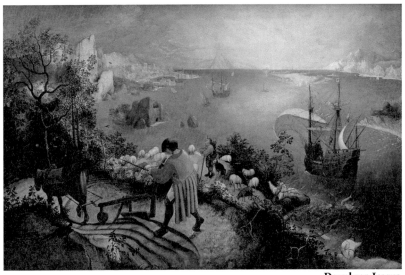

De val van Icarus
1558, Oil on canvas mounted on wood, 73.5 × 112cm, Royal Museums of Fine Arts of Belgium

대 피터르 브뤼헐(Pieter Brueghel de Oude, 1525~1569)

북유럽 르네상스의 대표적 화가. 1551년 앤트워프의 화가 조합에 들어간 후, 이탈리아·프랑스에서 유학했다. 처음에는 **민간 전설**이라는 속담 등을 주제로 그림을 그렸고, 후에 네덜란드에 대한 스페인의 억압을 종교적 제재로 삼아 극적으로 표현했으며 이어서 농민 생활을 애정과 유머를 담아서 사실적으로 표현해 '농민의 브뤼헐'이라고 불렸다. 여기서 풍경 묘사는 풍경화 역사에서 중요한 위치를 차지하고 있다. 작품은 동판화 1점을 포함하여 45점이 알려졌지만 **장님, 바벨의 탑, 농부의 혼인, 눈 속의 사냥꾼** 등이 특히 유명하다. 그는 인물을 작게 배치한 풍경화를 즐겨 그렸다. 큰 아들 소 피터르 브뤼헐과 작은 아들 대 얀 브뤼헐도 유명한 화가이지만, 아버지로부터 미술 교육을 받지는 않았다. 장남 소 피터르는 아버지와 같은 제재의 작품 외에, 환상적·악마적 화면을 즐겨 그려 **지옥의 브뤼헐**이라고 불렸으며, 차남 얀은 화초나 풍경을 잘 그려 **꽃의 브뤼헐, 천국의 브뤼헐**이라고 불렸다.

수수께끼 같은 그림

평화롭고 한가로운 풍경입니다. 농부는 밭을 갈고, 목동은 양을 지키고, 어부는 낚시를 하고 있습니다. 그 뒤로는 한눈에 담을 수 없는 광활한 풍경이 펼쳐집니다. 산을 등에 지고 바다를 향해 융성한 도시가 자리를 잡고 있고, 바다에는 이리저리 범선이 떠다니고 오랜 항해를 마친 배가 순풍에 밀려 항구로 들어갑니다. 그 위로 드넓은 하늘이 아득하게 이어집니다. 바다와 하늘이 만나는 수평선에는 뉘엿뉘엿 저무는 해가 걸렸습니다.

이 그림은 플랑드르의 어느 바닷가를 묘사한 풍경화일까요?

풍경이 인물화의 배경 역할에서 벗어나 하나의 독립적인 주제가 되기 시작한 시점은 17세기였습니다. 이 시기에 플랑드르에서는 자연을 사실적으로 묘사한 풍경화가 유행했죠. 그러나 **이카로스의 추락**은 16세기 중반에 활동한 브뤼헐의 작품으로 사실적 풍경화가 아닙니다. 제목이 말해주듯이 이 그림의 주제는 풍경이 아니라 신화입니다. 고대 로마 시인 오비디우스는 대서사시 **변신**에서 '이카로스의 추락'으로 잘 알려진 이 희랍 신화를 소개합니다. 태양 가까이 날았던 최초의 인간 이카로스. 깃털을 붙였던 밀랍이 녹아버려 추락한 그의 이야기는 오늘날에도 모르는 이가 없을 정도로 유명합니다.

그런데 참 이상합니다. 그림의 제목이 '이카로스의 추락'인데, 정작 화면에서는 추락하는 이카로스의 모습을 찾아보기 어렵습니다. 그림의 분위기도 희랍 시대 신화적 배경과는 거리가 먼 것 같습니다. 하지만 바로 이 점이 수수께끼 같은 그림 **이카로스의 추락**이 감추고 있는 묘미이기도 합니다.

상상과 신화

수평선과 같은 높이에 있는 항구도시는 상당히 발전한 것 같습니다. 건축물도 번듯하고, 큰 배가 드나드는 항만도 갖췄습니다. 이곳은 이카로스 신화의 무대가 되었던 고대 크레타 섬일까요?

그런데 자세히 보니 건축물이 북유럽 양식입니다. 범선도 희랍 신화의 시대적 배경인 청동기 시대와는 거리가 먼 16세기 선박입니다. 이처럼 화가는 자신이 사는 시간적·공간적 배경에 과거 이야기를 맞춰 넣었습니다. 직접 눈으로 볼 수 없는 신화 속의 크레타 섬을 상상해서 그린 것이죠.

브뤼헐은 이카로스 신화도 멋지게 각색했습니다. 이카로스의 아버지는 고대 아테네 최고의 장인 다이달로스입니다. 그는 대장간의 신 헤파이스토스의 자손으로 아테네 여신에게서 기술을 전수받아 건축과 공예의 명인으로 대단

한 존경을 받았다고 합니다. 조카인 탈로스를 제자로 삼았지만, 그의 뛰어난 재능을 시기하여 죽였기에 유죄가 인정되어 크레타 섬으로 피신했습니다. 다이달로스는 그곳 미노스 왕의 배려로 시녀와의 사이에서 아들 이카로스를 낳았고, 여러 가지 놀라운 발명품을 만들어냈습니다. 그중에는 한 번 들어가면 영원히 빠져나올 수 없는 미궁迷宮도 있었죠.

다이달로스는 왜 미궁을 만들었을까요?

크레타의 왕비 파시파에는 포세이돈이 보낸 흰 황소와 관계해서 황소 머리에 몸은 인간인 반인반우半人半牛의 괴물 미노타우로스를 낳았습니다. 미노스 왕에게는 이 괴물 같은 자식이 '처치 곤란'이었죠. 게다가 미노타우로스가 인명을 해치기 시작하자, 왕은 어떤 조처를 하지 않을 수 없게 되었습니다. 하지만 출생의 비밀이야 어찌 되었든, 왕비가 낳은 자식이니 왕가의 후손인데 죽일 수도 없었고, 어디로 쫓아버릴 수도 없었습니다. 그래서 결국 왕은 천재적인 발명가인 다이달로스에게 명령해서 한번 들어가면 절대로 빠져나올 수 없는 미궁, 라비린토스를 만들고 그 안에 미노타우로스를 가두게 했습니다.

다이달로스와 그의 아들 이카로스가 크레타를 탈출한 것도 바로 이 미궁의 비밀 때문이었습니다. 당시에 크레타와 아테네는 적대국이었습니다. 힘이 약한 아테네는 크레타에 매년 일곱 명의 젊은이를 미노타우로스에게 제물로 바쳤습니다. 그러자 테세우스라는 영웅은 아테네를 괴롭히는 이 괴물을 처치하러 크레타로 갔습니다. 하지만 테세우스가 아무리 용맹하고, 설령 미노타우로스를 해치운다고 해도 한번 들어간 라비린토스에서 빠져나올 길이 없었습니다. 결국, 테세우스는 자신을 사랑하게 된 미노스 왕의 딸 아드리아네 공주를 통해 미궁에서 탈출하는 방법을 알아냅니다. 공주는 테세우스와 같은 고향 출신인 다이달로스에게 미궁 탈출의 비결을 알려달라고 했고, 다이달로스는 몸

에 실의 한쪽 끝을 묶고, 실을 풀면서 미궁 안으로 들어갔다가 미노타우로스를 처치한 다음 그 실을 따라 밖으로 나오면 된다는 비밀을 알려줍니다. 테세우스는 그렇게 괴물을 처치하고 나서 안전하게 미궁을 빠져나올 수 있었습니다.

너무 낮게도, 너무 높게도 날지 마라

나중에 이 사실을 알고 분노한 미노스 왕은 다이달로스와 이카로스를 미궁에 가둬버렸습니다. 생명의 위협을 느낀 천재 발명가는 탈출을 시도했죠. 사면이 바다로 둘러싸인 크레타 섬의 미궁에서 달아날 길은 오직 하늘뿐이었습니다. 하늘을 나는 새들을 관찰하던 다이달로스는 드디어 방법을 알아내고는 모은 깃털을 밀랍으로 붙여 날개를 만들었습니다. 새처럼 하늘을 날아 크레타를 빠져나가겠다는 계획을 세웠던 것이죠. 출발하기 전 다이달로스는 아들에게 단단히 충고합니다.

"너무 낮게도, 너무 높게도 날지 마라."

너무 낮게 날아서 깃털이 바닷물에 젖어서도 안 되고, 너무 높게 날아서 깃털을 붙인 밀랍이 태양이 내뿜는 열에 녹아서도 안 되었기 때문이었죠. 그러나 이카로스는 아직 미숙하고, 혈기 왕성한 젊은이였습니다. 체험을 통해 삶의 지혜를 얻지 못한 철부지였죠. 이카로스는 하늘을 날고 있는 자신의 모습에 우쭐해서 중용中庸을 지키라던 아버지의 충고를 외면했습니다. 한껏 자만에 부풀어 하늘 높이 올라가 태양에 가까이 다가간 그는 밀랍이 녹으면서 날개 깃이 모두 흩어져 떨어져 버렸고, 결국 추락하고 말았습니다. 그것은 자만이 불러온 필연적인 파멸이었습니다.

이카로스를 바라보는 시선

허공을 가로지르며 추락한 이카로스는 바다에 빠져 죽었습니다. 바로 그 찰나를 포착한 장면이 화면 한구석에 있습니다. 허공에서 버둥대는 두 다리와 주변에 흩날리는 깃털을 통해 그것이 이카로스라는 것을 겨우 알아볼 수 있습니다. 그런데 화가는 이 그림의 제목이자, 가장 중요한 주제인 '이카로스의 추락'을 왜 이렇게 소홀히 다뤘을까요? 브뤼헐이 살았던 16세기 유럽의 지식인들은 희랍 신화에 통달했기 때문입니다. 뻔히 아는 내용을 화면 가득 채우는 전통적 스타일의 그림은 브뤼헐 같은 천재에게 지루할 뿐이었죠. 천재는 남들을 따라 하지 않고, 새로운 것을 창조하는 존재이니까요. 그는 이 그림을 그리면서 줄거리를 일일이 제시하지 않고, 내용을 암시하는 실마리만을 보여주는 혁신적인 방법을 택한 겁니다.

이카로스를 강조하지 않은 또 다른 이유는 당시 사회의 보편적 관념 때문이었습니다. 16세기는 르네상스가 진행되던 시기였지만, 중세적 종교관이 여

전히 사회를 지배하고 있었기에 사람들은 자연이 신의 창조물이며 인간은 자연에 순응해야 한다고 믿었습니다.

그런데 이카로스는 감히 성스러운 하늘에 떠 있는 태양에 다가가려고 했습니다. 그는 모험심 강한 영웅이 아니라 신의 섭리를 거스르는 이단아에 불과했죠. 중세적 관점에서 추락한 이카로스의 초라한 죽음은 신성을 더럽힌 불경한 자가 맞아야 할 당연한 귀결이었습니다.

이처럼 **이카로스의 추락**은 시대 정서를 반영한 거울입니다. 재미있는 부분은 낚시하는 어부 뒤쪽의 절벽입니다. 거기 나뭇가지 끝에 새 한 마리가 앉아 있죠? 이 새는 날개를 펴고 제대로 날지 못해 종종걸음으로 뛰어다니는 들꿩과의 자고새입니다. 주로 낮은 곳에 서식하는 자고새가 왜 까마득한 절벽 끝에 앉아 있을까요?

다이달로스는 예전에 비상한 재주가 있는 조카 탈로스를 파르테논 신전 꼭대기에서 밀어서 떨어뜨려 죽였습니다. 그렇게 추락해서 죽은 탈로스의 영혼은 자고새의 몸을 빌려 다시 태어났습니다. 다이달로스의 아들이 죽는 순간을 지켜보는 탈로스는 복수의 기쁨에 들떠 높은 곳에서 느껴야 할 현기증마저 잊었습니다. 이 작품은 치밀하게 짜인 희랍 신화가 배경에서 작동하고 있는 인과응보의 드라마이기도 합니다.

화면에 숨어 있는 도덕적 메시지

추락한 이카로스를 제외한 나머지 장면은 무엇을 보여주고 있을까요? 이것은 **이카로스의 추락**에서 우리가 발견해야 할 감상의 재미입니다. 화면의 농

5. 너무 낮게도, 너무 높게도 날지 마라

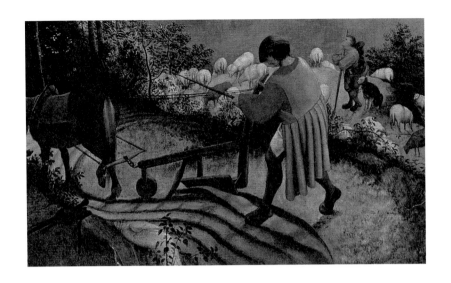

부, 목동, 어부는 오비디우스의 **변신**에 등장하는 인물들입니다. 이들은 날아가는 다이달로스와 이카로스를 바라보며 이들을 신으로 착각합니다. 하지만 브뤼헐의 그림에서 이 등장인물들은 각자 자기 일에 열중할 뿐, 두 사람에게 아무런 관심도 보이지 않습니다.

이처럼 원작과 다르게 장면을 묘사한 화가의 의도는 무엇일까요? 바다에 빠진 이카로스 가까운 곳에 있는 어부는 고기잡이에 여념이 없습니다. 어두워지기 전에 일용할 양식을 구하려고 서둘러 낚싯대를 드리웁니다. 목동은 긴 지팡이에 기대섰고, 양들은 부지런히 풀을 뜯고 있습니다. 목동은 지상의 양을 돌보기보다 하늘을 올려다보며 골똘히 생각에 잠겨 있습니다. 하늘의 신을 우러르며 그 뜻에 따라 자기 삶에 충실한 모습입니다. 그의 개조차도 주인 곁에서 뭔가 생각에 잠긴 듯합니다.

농부는 언덕 위에서 쟁기를 끄는 말에게 채찍을 휘두르며 좁은 밭을 일구고

있습니다. 화면에서 농부가 큰 비중을 차지한 이유는 당시에 농업이 가장 중요한 경제 활동이었기 때문입니다. 그런데 그의 옷차림이 좀 이상합니다. 허름한 작업복이 아니라 잔치 때나 입을 법한 나들이옷이군요. 이것은 소박하고 진솔하게 살아가는 농부를 높이 평가하려는 화가의 마음이 담긴 연출입니다. 바위 위에 벗어놓은 농부의 칼자루가 무엇을 의미하는지도 궁금합니다. 살상 무기인 칼이 농사꾼에게 무슨 소용이 있을까요? 농부에게 칼이 아무 소용없듯이 쓸데없는 일에 휘둘리지 말고 자신에게 주어진 일이나 열심히 하라는 교훈입니다. 신에게 도전하려는 인간의 무모한 시도가 얼마나 어리석은지를 경고하는 것이죠. 위험한 자만심 때문에 이카로스처럼 낭패를 보지 말라는 뜻입니다. 이카로스의 추락은 일상에 충실한 백성에게 무의미하고, 관심을 두지 말아야 할 사건일 뿐입니다. 그렇게 인간이 하늘을 나는 희랍신화의 창조적 발상은 주어진 삶에 만족해야 한다는 16세기 도덕성에 묻혀버리고 말았습니다.

작품의 시대 배경과 시대정신

화면에 보이는 범선은 당시로써는 세계 최대 규모였습니다. **이카로스의 추락**은 마젤란 탐험대가 배를 타고 세계를 일주했던 1522년에서 불과 36년이 지난 시점에 그려진 작품입니다. 마젤란은 항해를 통해 지구가 둥글다는 사실을 입증했고, 유럽은 앞다투어 식민지 원정과 해상 무역에 몰입했습니다. 바다의 주도권을 장악한 포르투갈과 스페인은 대서양 뱃길을 개척했고, 후추 같은 향료, 흑단 같은 열대 목재, 비단 같은 동방의 특산품들을 독점했죠. 무역품들은 북유럽의 주요 항구인 암스테르담, 브뤼헤 등지로 들어왔고, 브뤼헐이 살던 안트베르펜은 당시에 가장 번화한 항구였습니다. 활발한 교역으로 경제력이 막강해진 안트베르펜은 유럽 각지에서 인문학자와 예술가들이 모여들면서 자연히 북구 르네상스 문화의 요람이 됐습니다. 브뤼헐 같은 예술가를 배출할 에너지가 충만했던 것이죠. 그렇게 형성된 브뤼헐의 천재적 발상이 바로 이 장면에 숨어 있습니다.

농부는 밭갈이를 서두르고 해는 서쪽으로 뉘엿뉘엿 넘어가고 있습니다. 이 평범한 장면이 뭐가 그리 대단하다는 걸까요? 무엇보다도 태양과 이카로스가 동시에 추락했다는 점에 주목해야 합니다. 깃털을 붙여놓았던 밀랍이 녹아버린 것은 이카로스가 태양 가까이 다가갔기 때문이었죠. 그 시점의 해는 하늘 한가운데서 이글거리고 있었습니다. 그런데 이카로스와 해가 같은 시각에 바다로 떨어졌다는 것은 무엇을 의미할까요? 이카로스의 추락이 해가 서쪽으로 질 때까지 계속되었다는 겁니다. 가속도가 붙은 인간의 자유낙하는 음속보다 빠릅니다. 음속으로 반나절이나 추락했다면 하늘이 대체 얼마나 높다는 걸까요? 이로써 우주 공간이 그만큼 방대하다는 사실을 암시하고, 이 그

림을 보는 이의 상상력을 촉발합니다.

당시에 일반인이 생각하던 하늘은 해가 동쪽에서 떠서 서쪽에서 지고, 별이 하늘에 붙어 있고, 구름 위의 천국이 있는, 그런 곳이었죠. 그러나 브뤼헐 시대에 코페르니쿠스가 쓴 **천구의 회전에 관하여**라는 책이 출간됐다는 사실에 주목해야 합니다. 이 책은 지구가 우주의 중심이 아니라는 주장을 담은, 당시로써는 놀라운 연구의 결과였습니다. 이렇게 자연과학의 기초를 탐구하면서 갈릴레이, 케플러, 뉴턴 등이 뒤를 잇는 시기가 찾아옵니다.

브뤼헐이 이 그림에서 수평선을 직선이 아니라 완만한 곡선으로 그렸다는 점도 눈여겨봐야 합니다. 우주 공간에서 바라보는 지구의 둥근 윤곽을 연상시키지 않나요? 르네상스 시대 새로운 지식을 습득한 화가는 광활한 지구 공간을 곡선의 수평선으로 표현했습니다.

브뤼헐이 위대한 화가인 까닭은 시간과 공간이 서로 맞물린다는 선구적 개념을 기막히게 표현했다는 데 있습니다. 그것은 전통적 신화를 시대상의 거울로 각색하는 창의성이 뛰어난 덕분이었습니다. 이처럼 **이카로스의 추락**은 새롭게 태동하는 과학 정신과 합리적 사고가 담겨 있는 놀라운 작품입니다.

아, 여기서 한 가지 잊지 말아야 할 교훈이 있군요. 이카로스가 다이달로스와 함께 하늘을 날고 있을 때 아버지의 경고를 마음에 새겨 '너무 낮지도, 너무 높지도' 않게 날았다면 그는 과연 어떻게 되었을까요? 아마도 지중해 이카리아 섬 앞바다에 거꾸로 처박혀 다리를 버둥거리며 죽는 일은 없었겠죠. 이 그림은 우리가 살아가면서 자신의 모습에 도취해서 자만해서도 안 되고, 극단으로 치닫는 어리석음을 저질러도 안 된다는 교훈을 전해줍니다. 하지만 이카로스가 태양 가까이 다가가는, 어리석지만 담대한 모험을 감수하지 않았다면 **이카로스의 추락**이라는 세계적 명작도 태어나지 않았을 겁니다.

6. 거짓은 어리석음을 먹고 자란다

드라투르 |
점쟁이 |

La Diseuse de bonne aventure
1633-1639, Oil on canvas, 102 × 123cm, Metropolitan Museum of Art, New York

조르주 드라투르(George de La Tour, 1594~1652)

프랑스의 로렌 지방에서 제빵사의 아들로 태어났다. 당시 유럽 미술은 매너리즘이 주도하고 있었으나 그는 카라바조의 영향을 받았다. 귀족의 딸과 결혼하여 아내의 고향 뤼네빌에 정착하고 화가로 성공하여 한때 루이 13세의 궁정화가가 되었다. 성찰적인 분위기의 종교화를 그렸으며 단순한 형태와 세밀한 관찰된 세부 묘사, 능숙한 빛의 사용으로 독특하고 신비스러운 정서를 표출한 대가였다. 그는 죽은 뒤에 거의 300년 가까이 잊혔다가 20세기 초에야 재발견되었다.

범죄의 현장

여러 개의 손이 분주하게 움직입니다. 손의 모양이나 동작도 다양하군요. 내민 손, 벌린 손, 기다리는 손, 그리고 다른 손들은 동전을 쥐고 사슬을 자르고 주머니를 터는 중입니다. 손동작만으로도 상황을 금세 짐작할 수 있습니다.

손톱 밑에 때가 잔뜩 낀 희멀건 두 손이 그 중심에 있습니다. 한 손은 허리춤에 대고, 다른 손은 손바닥을 펼치고 있습니다. 긴 가죽 상의를 입은 남자의 손이군요. 허리에는 금 방울과 띠 장식으로 멋을 한껏 부렸습니다. 남자의 허연 왼손은 거의 닿을 듯한 거리에 있는 갈색 손과 짝을 이룹니다. 오그라든 갈색 손은 큼직한 은화를 쥐고 있습니다. 우윳빛 손의 사내가 건넨 동전이죠. 은화 한 닢의 복채를 움켜쥔 쭈글쭈글한 손의 주인은 바로 점쟁이입니다. 점쟁이 노파는 그 은화로 손님 손바닥에 십자가를 그립니다. 그러면서 사내의 운세를 점치는 것이죠. 점술은 17세기 집시들이 생계를 유지하는 중요한 수단이었습니다.

조르주 드라투르 **점쟁이**

목숨을 건 모험

노파가 동전으로 점을 보는 사이에 또 다른 손이 바삐 움직입니다. 점쟁이와 손님의 손이 드리운 그늘에서 두 손이 민첩하게 금 사슬을 끊고 있습니다. 오른손에 쥐고 있는 조그만 펜치로 왼손에 쥔 금줄을 자르는 중입니다. 금 사슬 끝에는 금메달이 달려 있습니다. 손님은 점을 보느라 정신이 팔린 상태고, 금붙이는 순식간에 감쪽같이 사라지겠죠.

소매치기는 놀랍게도 젊고 때깔 고운 여인입니다. 머리를 두건으로 감싼 여인의 피부가 몹시 창백해서 얼굴은 마치 흰 달걀 같습니다. 그러나 무엇보다도 인상적인 것은 한쪽으로 쏠린 두 눈동자입니다. 이 사기극에 휘말린 희생자의 동정을 살피는 그녀의 두 눈에는 팽팽한 긴장감이 서려 있습니다. 상대가 눈치채지 못하게 훔치는 솜씨를 지녔음에도 그녀의 눈빛에는 절묘한 불안감이 드러납니다.

당시에 법은 가혹했습니다. 도둑질한 사람은 신체 일부를 자르거나, 단근질하거나, 심지어 교수형에 처했죠. 목숨을 건 소매치기의 절박함과 아리따운 젊음이 엇갈리는 그녀의 모습은 묘한 여운을 남깁니다.

제2의 범죄

점 보는 손님을 노리는 손은 또 있습니다. 금줄을 끊는 손이 분주하게 움직이는 사이에 반대편에서는 또 다른 손이 희생자 주머니에서 지갑을 꺼내고 있습니다. 희고 가느다란 손가락 두 개가 은밀하고도 날렵하게 지갑 줄을 잡아당깁니다.

능숙한 솜씨를 발휘하는 이 여자는 빛을 등지고 서 있습니다. 그리고 흰 달걀 처녀와는 달리 고개를 숙이고 있습니다. 희생자의 눈치를 살피지도 않고, 자신의 손놀림에만 집중하고 있는 것으로 봐서 경험이 풍부하고 노련한 소매치기 같습니다. 모자로 머리를 가린 것을 보니 기혼녀임이 틀림없습니다. 그녀 옆에 서 있는 여자는 아직 미혼입니다. 머리카락을 길게 풀고 그 끝 타래를 감아올린 모양새를 보면 알 수 있습니다. 당시에 기혼 여성은 남에게 머리

카락을 보이지 않았습니다. 여성에게 정숙貞淑을 강요하던 시절의 도덕적 풍습이었죠.

이 두 여자는 머리카락이 검고, 피부가 짙은 것으로 봐서 프랑스인은 아닌 것 같습니다. 그렇습니다. 이들은 14~15세기부터 유럽 곳곳을 떠돌던 집시입니다. 그들은 어디를 가든, 그 지역 사회에 동화되지 않고 자신들만의 고유한

생활양식과 전통을 고수했습니다. 그래서 가는 곳마다 더욱 야멸차게 배척당했죠. 유럽 사람들에게 집시는 기독교를 받아들이지 않는 이방인 무리에 불과했고, 수백 년간 박해와 멸시의 대상이었습니다. 그들은 유랑하면서 동냥, 춤, 음악, 도둑질, 속임수 그리고 점술 등으로 연명했습니다.

그러나 잘 알려진 이런 사실을 두고도, 우둔한 사람들은 집시들의 함정에 쉽사리 걸려들곤 했습니다. 이 그림에 등장한 젊은 남자도 예외가 아닙니다.

어리석은 자

금줄을 끊는 여자의 피부는 다른 집시들과 달리 뽀얗습니다. 얼굴 생김새를 봐도 분명히 유럽인입니다. 이 백인 여자는 어쩌다가 집시들 사이에서 돌연변이나 미운 오리 새끼처럼 살아가고 있는 걸까요? 아마도 어린아이였을 때 집시들이 훔쳤거나 주워다 길렀을 겁니다.

그녀의 긴장된 시선이 닿는 곳에 어리석은 사내가 있군요. 허연 얼굴에서 세상 물정 모르는 젖비린내가 나는 것 같습니다. 고급스러운 옷깃 장식이 달린 가죽옷은 군인 정장 차림입니다. 이 젊은이는 나이로 봐서 아직 성인의 문턱을 넘어서지 못한 것 같습니다. 사회에 무턱대고 뛰어들어 이것저것 시도해보지만, 시행착오를 거듭하는 애송이입니다. 지금 이 순간에도 자신을 향해 달려든 하이에나 떼에 둘러싸여 한밑천 털리고 있는 줄도 모르고 있습니다. 우둔한 젊은이는 집시 노파의 말재간에 솔깃한 표정만 지을 뿐, 금 사슬과 지갑을 털리는 줄 까맣게 모르고 있습니다. 게다가 자기 손톱 밑의 때도 닦아낼 줄 모르는 주제에 미래의 행운에 기대를 걸고 있는 꼴은 우스꽝스럽기만

합니다. 그야말로 어리석음의 좋은 본보기입니다.

　이 철없는 사내를 마음대로 가지고 노는 점쟁이 노파의 얼굴은 온갖 풍파를 겪은 세월의 주름으로 가득합니다. 그 합죽한 입으로 얼뜨기 사회 초년생을 넉살 좋게 어르고 부추기는 중입니다. 움푹 팬 눈가에 주름이 자글자글해도 젊은 사내의 마음을 꿰뚫는 교활함이 번득입니다.

　잡아먹고 잡아먹히는 먹이사슬로 연결된 세 사람 사이에서 시선이 절묘하게 엇갈리고 이어집니다. 어수룩한 풋내기와 닳고 닳은 영악한 점쟁이 노파, 거무튀튀한 주름투성이 늙은이와 갓 피어난 꽃봉오리 같은 처녀, 한 치 앞도 내다보지 못하는 남자와 은밀히 작업하며 눈동자를 분주히 굴리는 여자. 잃는 것이 그리 대수롭지 않은 자와 단 한 번의 실수로 목숨이 오락가락하는 자의 운명…. 화면에는 빛과 어둠의 화가, 드라투르의 기막힌 대조법이 극치를 이루고 있습니다.

연극적 상황

그림의 배경은 빛과 그림자가 대조를 이룰 뿐, 단조로운 벽이 전부입니다. 장소가 실내인 것은 분명하지만, 어떤 곳인지는 가늠하기 어려운 공간이죠. 드라투르의 모든 그림은 실내에서 벌어지는 상황을 묘사합니다. 그마저도 이 그림의 배경은 어떤 암시도 없는 아주 단순한 공간입니다. 좁은 공간에서 벌어지는 극적인 상황, 명암의 강렬한 대비로 긴장된 분위기는 그를 '빛과 어둠의 화가'로 부르게 한 특징적인 요소입니다. 그가 밤의 정경을 즐겨 그린 까닭도 명암의 강한 대비 때문이었죠.

점쟁이는 드물게 낮 시간대를 보여주는 작품이지만 빛은 자연광이 아니라 마치 인공조명 같습니다. 그래서 이 그림은 당시에 상연되던 어떤 연극의 한 장면을 재현한 것이라는 주장도 있습니다. 이 작품이 제작된 1630년대는 유럽 최대이자 최후의 종교전쟁이었던 30년 전쟁으로 민생이 피폐하고, 인심이 흉흉하던 시절이었습니다. 그리고 그런 시속時俗의 일화들을 무대에 올린 연극이 인기리에 상연됐는데 드라투르가 바로 그런 연극의 인상적인 장면을 화폭에 담았다는 주장이 대두했던 겁니다. 실제로 그렇게 주장해도 될 만큼 이 그림은 화면의 인공적인 빛과 어둠의 대비가 강렬하고, 배경도 지극히 단순합니다. 무대배경 같은 벽면에는 멋진 필체로 "조르주 드라투르가 로렌 지방의 뤼네빌에서 그리다."라고 쓴 작가의 서명도 보입니다. 17세기 서명치고는 그 비중이 대단히 크고 유난히 눈에 잘 띕니다. 이 작품이 드라투르의 진품이란 점을 이렇게까지 강조할 필요가 있었을까요? 설마 이 작품이 위조품은 아니겠죠?

6. 거짓은 어리석음을 먹고 자란다

점쟁이의 발굴 과정

제2차 세계대전 당시 전쟁 포로가 되었던 자크 셀리에jacques Célier라는 청년이 우연한 기회에 드라투르의 그림책을 보게 됐습니다. 거기에 나와 있는 여러 작품 가운데 그의 눈길을 끈 작품이 있었습니다. 청년은 기억을 더듬어 그 작품이 숙부의 고성古城에 걸려 있던 **점쟁이**라는 작품이라는 사실을 알아냈습니다.

전쟁이 끝나 자유의 몸이 된 그는 이 그림의 감정을 의뢰했습니다. 그리고 진품 판정을 받았죠. 희귀한 드라투르의 작품이 출현하자 미술계는 무척 흥분했습니다. 루브르 박물관에서도 이 작품을 사겠다고 나섰죠. 하지만 우여곡절 끝에 **점쟁이**를 당시 화폐로 750만 프랑에 사들인 사람은 파리와 뉴욕에서 활동하던 조르주 윌댕스텡Georges Wildenstein이라는 그림 중개상이었습니다. 그리고 몇 년 뒤, 이 그림은 공개되지 않은 금액으로 뉴욕 메트로폴리탄 미술관에 팔렸습니다.

그러나 많은 이의 관심을 끌었던 이 거래에 대해 풀리지 않는 의문이 꼬리에 꼬리를 물었습니다. 우선 국보급 그림을 어떻게 국외로 반출할 수 있었을까요? 그리고 **점쟁이**를 정밀 분석한 전문가는 왜 루브르에 이 그림을 구매하라고 권하지 않았을까요? 프랑스로서는 드라투르의 소중한 그림을 경매에서 사들일 수 있는 절호의 기회였는데 왜 그 기회를 놓쳤을까요? 그리고 이 작품이 진품이라면 긴 머리 집시 여인이 두르고 있는 스카프에 알아보기 어려울 만큼 미세한 글씨로 '메르드merde'라는 천박한 요즘 욕설을 어떻게 써넣을 수 있었을까요?

거짓과 어리석음

점쟁이가 위작일 수 있다는 의심을 부추긴 또 하나의 요소는 바로 노파가 입고 있는 화려한 겉옷입니다. 천에는 두 마리 토끼와 독수리가 꽃병을 가운데 두고 대칭으로 새겨져 있습니다. 그 위쪽에는 커다란 잎을 중심으로 두 마리 사슴이 앉아 있습니다.

그런데 놀랍게도 이와 똑같은 그림을 이전에 그린 사람이 있었습니다. 바로 1525년경 **성모, 아기, 그리고 천사들**을 그린 플랑드르 화가 요스 반 클레브Joos van Cleve입니다. 이 그림은 **점쟁이**보다 100여 년 앞서 제작된 작품입니다. 판에 박힌 듯이 똑같은 내용이 두 개의 그림에 들어 있다면, 후대의 것을 복제로 봐야겠죠. 그러니까 누군가가 16세기 그림을 베껴 17세기 화가의 작품으로 둔갑시킨 것이죠. 메트로폴리탄의 **점쟁이**는 20세기 초반 어느 뛰어난 위조자가 제작한 위작일까요? 이런 의혹을 뒷받침하는 또 다른 사실은 점쟁이 겉옷 뒤쪽에 들어간 무늬입니다. 앞판 무늬와 비교하면 위치와 문양이 전혀 맞지 않는 서툰 솜씨를 보이고 있습니다. 꼼꼼하기 이를 데 없는 드라투르의 솜씨와는 확연히 다르죠. 이 그림이 위작이라면 어느 순간에 누군가가 자크 셀리에 숙부 소유의 성에 걸렸던 진품과 바꿔치기한 것이겠죠. 그런 사실을 모르는 메트로폴리탄 미술관은 진위도 확인하지도 않고 작품을 사들였던 걸까요? **점쟁이**의 국외 반출을 눈감아줬던 프랑스 정부는 그 내막을 알고 있었던 걸까요? 위조범이 **점쟁이**를 거래한 화상 월댕스텡의 요구로 모조품을 만들었다는 주장은 사실일까요? 스캔들에 휘말린 메트로폴리탄 미술관은 왜 사실을 밝히지 않고 끝내 함구하는 걸까요? 미술관 측에서는 작품에 사용된 물감이 17세기에 생산된 것으로 확인됐고 후대에 누군가가 욕설 낙서를 써넣었지만, 보

성모, 아기, 그리고 천사들 일부

수 작업을 통해 제거했다고 해명했습니다. 하지만 정작 중요한 사실은 밝혀지지 않았죠. 이 작품이 진품인지, 위작인지는 누구도 확정적으로 말하지 못하고 있습니다.

어쨌든 이 작품을 둘러싼 수많은 의혹이 말해주듯이 만약 드라투르의 **점쟁이**가 위작이라면, 아이러니하게도 이 작품의 거래에 연루되었던 사람들은 이 그림 속 등장인물들처럼 속거나 속이는 자가 되었을 겁니다. 그리고 젊은이를 속이는 점쟁이 집시처럼, 위조의 비밀은 감상자의 눈을 가리고 있습니다. 거짓은 어떻게 그 위력을 발휘할까요? 그 대답은 바로 이 그림 속에 있습니다. 스스로 자신의 미래를 만들어가기보다는 제 발로 굴러 들어올 행운을 꿈꾸며 점쟁이 말을 믿는 자의 어리석음. 이것이야말로 거짓이 움트고 자라는 터전이 아니고 무엇이겠습니까?

7. 덧없는 것들에서 교훈을 찾다

보쟁

체스판이 있는 정물

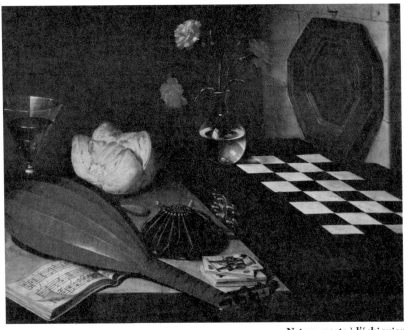

Nature morte à l'échiquier
1784, Oil on canvas, 329.8 × 424.8cm, Louvre, Paris

뤼뱅 보쟁(Lubin Baugin, 1610-1663)

프랑스 피티비에 출생. 일찍이 이탈리아로 건너가 그곳에서 회화를 배우고 당시 인기를 누리던 구이도 레니의 영향을 받았다. **양치기들의 예배**나 **성모자** 등의 작품을 통해 알 수 있듯이 종교화가로서도 희미한 어둠을 살린 신비스러운 화면 처리와 절제되고 세밀한 필체로 그 나름의 회화 세계를 개척했다. 그러나 화가로서의 그의 특기는 역시 정물화에서 찾아볼 수 있다. **체스판이 있는 정물(오감)**이나 **촛대에 비친 책과 종이** 등에서 볼 수 있는 색과 빛의 처리는 회화 이전의 인간적인 정서와 지성까지도 짐작하게 한다. 이 밖에도 잘 알려진 작품으로 **성 제롬, 성 가족, 과자 간식, 과일** 등이 있다.

플랑드르 정물화

조용한 실내 정경입니다. 일상의 사물들이 움직임 없이 제자리에 그대로 있습니다. 이런 그림을 '정물화'라고 하죠. 그림의 제목도 **체스판이 있는 정물**입니다. 또는 **오감**五感이라고도 부릅니다.

그림에도 등급이 있습니다. 예전에 사람들은 중요도에 따라 역사화, 인물화, 풍경화, 정물화로 우선순위를 정했습니다. 어찌 보면 당연한 일이겠지만, 인간은 모든 주제의 중심이었기에 풍경이나 정물보다 더 중요하게 여겼습니다. 하지만 인간과 관련해서 신화, 성경, 역사 등을 주제로 다룬 역사화는 단순한 인물 초상화보다 상급으로 간주했습니다. 반면에 움직이지 않는 동식물이나 사물을 그린 정물화는 가장 낮은 수준으로 취급했죠. 평범한 일상의 소재를 다룬 풍속화 역시 대수롭지 않게 여겼습니다. 이런 전통은 인상주의가 등장하기까지 변함없이 계승됐습니다. 전근대적인 의식이었죠.

플랑드르 지역에서는 17세기부터 정물화가 크게 유행했습니다. 다른 지역에 비해서 그곳 사람들의 생각이 훨씬 더 자유로웠기 때문입니다. 그 원인은 무엇이었을까요? 해상 무역과 식민지 개척에서 비롯한 경제 부흥 덕분이었습니다. 또한, 합스부르크 가의 지배에서 벗어나려는 시민의 저항과 종교개혁을 주도한 신교도들의 진보적인 의식도 자유 사상의 진전에 유리한 환경을 조성했죠. 그들은 풍경화, 풍속화, 정물화에 대해 구교도들보다 훨씬 큰 관심을 보였습니다. 플랑드르 회화에서는 환상이나 상상에 바탕을 둔 역사적 주제보다는 이성적이고, 사실적이고, 합리적이고, 현실적인 주제를 선호했습니다. 그렇게 드넓은 자연을 담은 풍경화, 인간미 넘치는 일상을 묘사한 풍속화, 만발한 꽃을 그린 정물화가 일반에 널리 보급됐습니다. 예를 들어 그림 애호

가가 당시에 집 한 채 값과 맞먹던 튤립을 그린 정물화를 찾는 동기에는 시각적 즐거움에 대한 추구를 넘어서는 강렬한 욕구가 있었습니다.

그런데 실물 같은 착각이 드는 꽃 주위를 자세히 살펴보면 많은 것이 들어 있습니다. 썩은 과일, 벌레 먹은 잎, 속이 비어 있는 조개 껍데기, 심지어 해골도 등장합니다. 이런 것들이 아름다운 꽃과 함께 나오는 이유는 뭘까요?

이것은 바로 '바니타스vanitas, 공허'에 대한 암시입니다. 아무리 값지고 아름다운 것도 결국 시들고 사라진다는 진리를 말하는 것으로. 지상의 모든 것은 헛되고 영광은 오직 하늘나라에만 있다는 칼뱅주의 신념과 맞닿아 있습니다.

체스판이 있는 정물은 이런 플랑드르 화풍의 영향을 받아 1630년 프랑스에서 제작된 그림입니다. 이 정물화에도 바니타스의 암시가 들어 있을까요? 이 그림을 왜 '오감'이라는 제목으로 부를까요?

꽃, 후각

맑고 투명한 크리스털 화병에 세 송이 카네이션이 꽂혀 있습니다. 수십 종의 꽃으로 가득한 플랑드르 정물화보다는 매우 단순하군요. 화가는 이 꽃을 통해 인간의 다섯 가지 감각 중 하나인 후각을 표현했습니다. 17세기 프랑스 정물화를 대표하는 보쟁의 그림은 간결합니다. 절제된 내용과 선명한 구도가 돋보이죠. 청빈과 검약을 생활신조로 삼았던 칼뱅주의 영향이 느껴집니다.

그런데 왜 카네이션은 세 송이일까요? 서양화에서 숫자 3은 삼위일체 신앙에 직결됩니다. 그리고 깨끗한 물이 담긴 투명한 꽃병은 성모의 순결을 연상하게 하는군요. 맑은 크리스털 표면에 비친 창틀의 십자가 모양도 종교적 의

미를 떠올리게 합니다. 그러나 이런 전통적 해석은 모호함을 완전히 흩어버리지는 못합니다. 정열적인 붉은 꽃은 영혼의 영역보다 육신의 영역을 더 강하게 부각하기 때문입니다. 기독교적 상징체계에서도 붉은색은 사랑을 상징합니다. 분명한 것은 붉은색 카네이션이 후각과 관련 있다는 점입니다.

빵과 포도주, 미각

세련된 팔각형 크리스털 잔에는 포도주가 들어 있고, 그 옆에는 먹음직스러운 빵이 놓여 있습니다. 화면에 등장하는 대부분 사물이 사치스러운 취향을 드러내듯이 문화적 사물로서의 빵과 포도주 역시 사회적 지위를 나타냅니다. 당시로써는 고급스러운 식품이었던 흰 빵은 가난한 농부들이 먹던 거칠고 어두운색의 호밀빵과는 많이 다르죠. 섬세하게 세공한 고급 잔에 담겨 있는 붉은 포도주도 서민의 음료와는 거리가 있는 것 같습니다.

이들 사물은 입으로 맛을 감지하는 미각을 환기합니다. 빵에는 반죽에 칼집을 내 구운 까닭에 십자가 모양이 생겼군요. 빵과 포도주를 보면 예수가 "빵은 내 살이요, 포도주는 내 피이니라!"라고 했던 최후의 만찬이 떠오르지 않습니까? 세 송이 카네이션과 투명한 꽃병에 종교적 함의가 있듯이 감상자는 이두 가지 사물이 내포한 종교적 암시를 확인합니다. 그러나 미각은 또한 식욕과 관련이 있죠. 중세에는 식욕을 죽음에 다가가는 사악한 탐욕으로 규정했습니다. 게다가 그 탐욕의 대상이 현세의 쾌락을 좇는 사치스러운 사물이라면 화면의 흰 빵과 붉은 포도주는 허영의 상징처럼 보일 수도 있겠군요. 이처럼 같은 사물을 두고도 그 해석은 극단적으로 다를 수 있습니다.

거울, 시각

팔각형 금속판 거울이 석벽에 박힌 기역 자 형태의 못에 걸려 있습니다. 화가는 이를 통해 인간의 오감 중에서 시각을 표현했습니다. 그런데 화면에 보이는 청동 거울에는 아무것도 비치지 않습니다. 거울에 아무것도 비치지 않는다는 것은 무엇을 의미할까요? 바로 삶의 덧없음입니다. 죽음 앞에서는 모든 것이 부질없습니다. 절대 권력을 휘두르는 왕이든, 세상에 부러울 것 없는 부자든, 놀라운 지식을 갖춘 학자든, 모든 이가 탐내는 미모를 갖춘 여인이든, 아무도 죽음을 피할 수 없습니다. 그런데도 욕심에 사로잡혀 아등바등 살아가는 인생은 참으로 공허하죠. 근본을 잊고 유혹에 빠져 허우적대는 삶은 허무할 뿐입니다.

살아가면서 가장 빠지기 쉬운 유혹은 시각에서 비롯합니다. 경험이 부족

한 젊은이들은 눈으로 지각하는 아름다움에 쉽사리 현혹되곤 합니다. 그러나 겉모습의 아름다움에 집착하다 보면 중요한 본질을 잊어버리기에 십상입니다. 화면에서 아무것도 비치지 않는 거울은 때로 본질적인 것들을 보지 못하는 시각의 위험성을 경고하고 있습니다.

악기, 청각

주홍색 타원형 통에 긴 자루가 달린 이 사물은 17세기부터 유행한 만돌린입니다. 악기는 당연히 청각과 연결되겠죠? 엎어놓은 울림통에 새겨진 여러 겹 주름은 오선지를 연상하게 하고, 그 밑에 깔린 악보는 소리를 떠올리게 합니다. 이런 빗금들은 탁자의 수평 구도, 석벽의 수직 구도를 동요시키고, 정체된 정물화에 변화와 움직임을 부여합니다. 악기와 교차하는 악보의 대각선 배치 또한 단조로움을 조절하고 있습니다. 게다가 악기와 악보는 변화와 조

화를 바탕으로 구성되는 음악과 환유적metonymic 관계에 있습니다.

일반적으로 음악은 긍정적 의미가 강하지만, 오감을 다룬 이 그림에서는 불안정한 감각을 상징합니다. 탁자 위에 놓여 있는 길쭉한 진주도 악기의 울림통처럼 육감적인 느낌이 드는 사물입니다.

카드, 돈주머니, 체스판, 그리고 촉각

만돌린 줄감개 뒤로 트럼프가 보이고, 그 뒤로 가죽 주머니, 그리고 그 오른쪽에 체스판이 보입니다. 모두 촉각을 환기하는 물건들이죠. 닫혀 있는 체스판에 들어 있는 두 벌의 16개 말 역시 촉각을 환기합니다. 이것들은 놀이와 연관된 사물이기도 하죠. 트럼프는 카드놀이에, 카드놀이는 노름에 연결되어 돈과 떼려야 뗄 수 없는 관계에 있습니다. 비록 그 안에 들어 있는 주화가 보이지는 않아도 돈주머니는 손에 잡힐 듯 생생한 촉감을 전합니다. 게다가 텅 빈 돈

7. 덧없는 것들에서 교훈을 찾다

주머니는 방탕과 탕진을 암시하죠. 17세기 바로크 시기에는 노름을 주제로 하는 풍속화가 유행했습니다.

체스판의 반복되는 흑백 무늬는 정물에 리듬을 부여합니다. 그리고 닫힌 체스판과 잠긴 가죽 지갑은 성령만으로 예수를 잉태한 성모의 순결을 상징합니다. 이처럼 화면에는 다섯 가지 감각이 일상적 물건을 통해 나타나고, 각각의 사물은 제자리를 지키면서 빈틈없는 정적靜寂의 세계를 형성합니다.

바니타스, 모든 것이 헛되다

이 작품은 지극히 일상적인 장면을 보여주고 있어서 오히려 그 숨은 의미가 더욱 돋보입니다. 싱싱하고 향기로운 꽃도 우리 청춘처럼 시들게 마련이고, 빵과 포도주도 우리 피와 살처럼 썩거나 쉬게 마련입니다. 거울에 비친 우리 모습은 결코 영속할 수 없으며, 아름다운 연주곡처럼 짧은 행복도, 카드놀이처럼 재미있는 순간도 영속할 수 없죠. 주머니에 돈이 아무리 많아도 죽음 앞에서는 부질없고, 우리 삶은 한 판의 체스처럼 허무한 것인지도 모릅니다. 이 그림에는 모든 것이 헛되다는 '바니타스'에 대한 자각이 짙은 그림자를 드리우고 있습니다. 그렇다면 이 정물화는 결국 허무 앞에서 무너지고 마는 무의미한 인생을 표현한 걸까요? 아니, 그렇지 않습니다. 화가는 오히려 그와 정반대되는 의미를 강조합니다. 즉, 모든 것은 사라진다는 영원한 진리를 늘 염두에 두고 짧은 인생을 허비하지 말고 보람차게 살아야 한다는 것이죠. 순간적이고 믿을 수 없는 오감에 현혹되지 말고, 정적 속에서 들리는 영혼의 소리에 귀 기울이라는 소리 없는 교훈을, 이 그림은 들려주고 있습니다.

8. 자연을 통해 신의 의지와 인간의 운명을성찰 하다

프리드리히

뤼겐 섬의 하얀 절벽

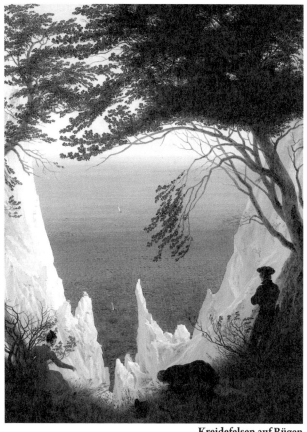

Kreidefelsen auf Rügen
1818, Oil on canvas, 90.5 × 71cm, Museum Oskar Reinhart am Stadtgarten, Winterthur

카스파 다비드 프리드리히(Caspar David Friedrich, 1774~1840)

독일 그라이프스발트 출생. 처음에는 코펜하겐에서 배웠으나, 1798년 이래 드레스덴에서 활약했으며 그곳 미술학교의 교수가 되었다. 19세기 독일 초기 낭만주의의 가장 중요한 풍경화가로서 그의 주요 관심사는 자연에 대한 성찰이었고, 상징적·반고전주의적 작품을 남겼다. 그의 작품은 물질주의 사고에 환멸을 느낀 당시의 분위기를 잘 반영하며, 자연을 '인간이 만든 문명의 인위적인 측면과 대립하는 신성한 창조물'로 묘사했다. 그의 작품은 20세기 초 새로운 평가를 받았고, 특히 1930년대 나치가 그의 작품을 북부 유럽적 특징을 구현한 작품으로 선전하여 한때 나치의 국수주의적 특징을 구현한 작품으로 오해받기도 했다. **산중의 십자가, 북극의 난파선** 등의 작품이 전해진다.

노총각 화가의 신혼여행

'백악白堊'이라고 부르는 흰 석회암은 바다 생물체의 잔해로 이뤄졌습니다. 중생대 마지막 시기인 백악기에 형성되어 기원전 1억 년을 전후한 지층이죠. 바다 밑바닥에 퇴적되었던 이 지층은 지각 변동을 거쳐 물 위로 산처럼 솟아올라 비바람에 녹고 깎여 가파른 낭떠러지가 됐습니다.

뤼겐 섬의 이 석회암 절벽은 그 멋진 형상 덕분에 '왕의 의자'라는 별명을 얻었습니다. 세월이 만들어낸 자연의 놀라운 신비입니다. 뤼겐 섬은 북유럽과 스칸디나비아 반도로 둘러싸인 발트 해에 있습니다. 독일 최북단 지역으로, 프리드리히가 태어난 바닷가 마을과 마주한 섬입니다. 그는 바다 건너에 있는 이 섬을 바라보며 자랐습니다. 평생 자연을 그린 화가에게 뤼겐 섬은 이상향이며 마음의 고향이었습니다. 이 작품이 제작된 1818년 무렵의 뤼겐 섬은 자연의 원시적 모습을 그대로 간직하고 있었습니다.

그해 1월, 금욕의 고행자처럼 살던 마흔세 살 노총각 프리드리히는 갑자기 스물여섯 살 젊은 여성과 결혼했습니다. 예상치 못한 결혼으로 주위를 깜짝 놀라게 한 그는 드레스덴에 보금자리를 마련했습니다. 드레스덴은 괴테를 비롯한 독일 지성인들의 교류가 활발한 도시였죠. 신혼부부는 날씨 좋은 여름을 택해 뤼겐 섬으로 여행을 떠났습니다. 어린 신부를 맞은 그가 군이 이곳으로 신혼여행 떠나 온 이유는 지난날 자신이 살던 곳을 보여주고 싶었기 때문일까요?

순백의 절벽 아래 펼쳐진 푸른 바다에는 하얀 돛을 단 두 척의 배가 떠갑니다. 프리드리히 작품에는 바다와 배가 자주 등장하는데, 발트 해는 그의 성장 과정에 깊은 영향을 준 자연 배경입니다. 프리드리히 작품 속의 배는 험난한

세상을 헤쳐나가는 인생살이를 상징하고 있습니다. 서로 다른 환경에서 서로 다른 성격이 형성되며 자란 남녀가 결혼이라는 약속을 통해 공동의 미래를 향해 나아가는 일은 배가 모진 풍파를 헤치고 항해하는 것과 다를 바 없지 않을까요?

절벽 아래로 향하는 시선들

화면에서 알파벳 V자를 그리는 어두운 전경은 눈부신 석회암 절벽과 대조를 이루며 특히 거리감을 강조하고 있습니다. 한 여인이 죽은 나무 그루터기를 잡고 벼랑 끝에 아슬아슬하게 앉아 있군요. 확증은 없지만, 이 여인이 바로 화가의 신부 카롤리네 봄머라는 것은 짐작하기 어렵지 않습니다. 쾌활한 성격의 봄머는 마치 수도사 같은 프리드리히의 일상에 활기를 불어넣었습니다. 나이가 사십 대면 벌써 노인으로 취급받던 당시에 봄머는 남편의 그림 주제, 색감, 분위기를 바꿔놓았습니다. 19세기 초 유행하던 옷차림의 그녀는 팔을 뻗어 절벽 아래에 있는 무언가를 가리킵니다. 발밑에는 수십 길 낭떠러지가 입을 벌리고 있습니다. 나뭇가지를 붙잡고 몸을 지탱해야 할 만큼 위험한 벼랑 끝에서 그녀는 대체 무엇을 본 것일까요? 뭔가를 기어코 보려고 땅바닥에 넙죽 엎드린 오른쪽 남자도 위태로워 보이기는 마찬가지입니다. 절벽 아래로 떨어질까 봐 실크해트는 옆에 벗어 놓았군요. 바로 옆에 놓여 있는 장식 지팡이역시 당시에는 점잖은 신사가 갖춰야 할 필수품이었죠. 이 남자는 화가의 형제나 친구인 듯합니다. 신혼여행에 동행할 만큼 가까운 사이임이 분명하죠.
젊은 여자는 무언가를 가리키고 나이 든 남자는 애써 그것을 내려다봅니

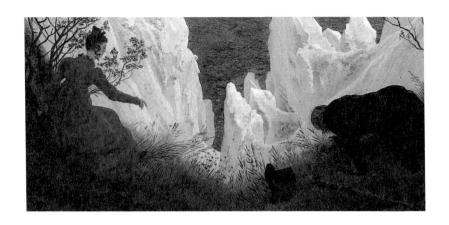

다. 『삼국유사』를 보면 신라 성덕왕 때 강릉태수 순정공이 강릉으로 부임하는 도중에 아내인 수로부인이 벼랑에 핀 철쭉꽃을 꺾어 달라고 하자, 소를 몰고 가던 늙은이가 **헌화가**와 함께 꽃을 바쳤다는 일화가 전해집니다. 그 일화가 연상되는 장면입니다. 절벽에 있는 것이 꽃인지 바닷새의 둥지인지는 알 수 없지만, 이 두 사람은 눈길을 사로잡는 어떤 것에 관심이 온통 쏠려 있습니다.

자연을 통해 신의 뜻을 헤아리다

세 번째 인물은 그들과 동떨어져 있습니다. 그는 다른 두 사람이 몰두한 것에는 관심조차 보이지 않은 채 팔짱을 끼고 혹독한 겨울바람에 꺾인 나무 그루터기에 몸을 기대고 서 있습니다. 시선은 수평선 너머 아득한 곳으로 향하고 있군요. 이 남자가 바로 이 그림을 그린 프리드리히라는 것은 의심의 여지가 없습니다. 여러 가지 사실과 기록과 그림 속 정황이 일치할 뿐 아니라 그

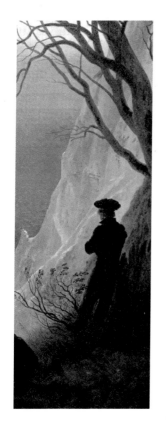

의 특징이 잘 드러나기 때문이죠. 게다가 그의 그림에 등장하는 인물은 대부분 이런 모습입니다. 홀로, 미동도 하지 않고, 고독하게, 등을 보이며, 앞에 펼쳐진 자연을 관조합니다. 감상자는 등 돌린 등장인물을 통해 그가 바라보는 곳으로 자연스럽게 시선을 보내게 되죠.

그곳에는 늘 인간의 본성과 신의 섭리를 비추는 놀라운 자연이 있습니다. 이렇게 그의 작품 세계는 자연 풍경을 통해 드러나는 삶의 진리를 화두로 삼고 있습니다. 화가는 자연에 대한 단순한 감상이 아니라 그 속에 숨어 있는 깊은 뜻을 받아들이도록 감상자를 인도합니다. 자연은 인간이 구원받을 수 있는 영적 세계이며, 자연 앞에서 서 있는 인간은 자신을 성찰하는 모습을 보여줍니다. 프리드리히에게 자연은 진리이며, 그것을 창조한 신의 계시였습니다. 생명의 의미는 무엇이며, 죽음은 왜 절대적일까요? 자연의 신비는 어떤 비밀을 감추고 있을까요? 화가는 이런 의문에 답을 구하고자 평생 자연을 탐구했습니다. 프리드리히는 그 답이 결국 자신 내면에 있다는 사실을 깊은 성찰을 통해 발견합니다. 그는 "눈에 보이는 풍경만을 그려서는 안 된다. 자신의 내면에서 보는 것을 동시에 표현해야 한다."라고 했습니다. 기독교 신앙에 투철했던 프리드리히에게 자연은 인간을 구원하는 신의 경이로운 영역이었습니다. 그것을 통해 인간이 삶의 본질을 깨달아야 할 무언의 암시였죠. 프리드리히에게 그림은 자연을 통해 드

8. 자연을 통해 신의 의지와 인간의 운명을 성찰하다

러난 신의 무한한 의미와 인간의 깊은 성찰을 아우르는 매개 수단이었습니다. 자신의 작품에 등장한 화가는 옆의 두 사람이 몰두한 세속적 관심에 아랑곳없이 영원의 세계로 마음을 열고 있습니다.

화가의 삶과 작품을 결정지은 죽음들

자연을 바라보며 자신의 내면 깊숙이 들어간 화가의 머리 위로 나뭇잎이 무성합니다. 세찬 바람과 북해의 추위를 이기고 벼랑 끝에 버티고 서 있는 너도밤나무 잎입니다. 너도밤나무는 매끈한 줄기와 하늘 찌를 듯 높이 뻗은 나무 기둥의 우아함을 자랑하는 수종이죠. 두 그루 너도밤나무는 그 아래 비스듬한 백악 절벽과 함께 그림의 틀을 형성하고 있습니다. 그 틀 속에 아스라이 펼쳐진 바다가 들어 있습니다. 발트 해는 초록에서 푸른빛으로 변하면서 끝 모를 흐릿함으로 사라집니다.

프리드리히는 바다를 바라보면서 어느 추운 겨울, 얼어붙은 발트 해에서 동생과 함께 스케이트를 타던 열세 살 시절의 그 날을 떠올리고 있는지도 모릅니다. 그날 프리드리히보다 한 살 어린 동생은 빙판이 깨지면서 얼음물에 빠진 형을 구하고 자신은 목숨을 잃었습니다. 그 순간, 프리드리히는 눈앞에 생생하게 드러난 죽음의 실체를 보았습니다. 그에게 죽음은 추상적인 개념이 아니라 마치 물리적 사실처럼 그를 사로잡은 현실적인 충격이었습니다. 프리드리히가 여섯 살 때 어머니는 어린 그를 남겨두고 세상을 떠났고, 그 이듬해에는 누이가, 그리고 또 다른 누이가 그 뒤를 따랐으며, 형은 그가 출생하기도 전에 죽었고, 그가 열일곱 살 되던 해에는 또 다른 누이가 목숨을 잃었습니다.

이처럼 가족의 잇따른 죽음은 그의 인생관과 작품 세계를 결정짓는 중요한 요인이 되었죠. 그는 거역할 수 없는 죽음 앞에서 인간이 얼마나 보잘것없는 존재인지를 일찍이 깨달았습니다.

그래서일까요? 그의 작품에는 고독과 멜랑콜리가 짙게 배어 있습니다. 그리고 죽음을 넘어선 절대적 가치에 대한 염원이 깊이 새겨져 있습니다. 이런 특성은 그가 '풍경의 비극성을 간파한 인물'로 찬사를 받는 이유이기도 하죠.

비극 속에서 꽃핀 성찰의 아름다움

여름의 발트 해는 청명하고 고요합니다. 지난겨울의 매서움과 암울함은 흔적도 없이 사라졌군요. 화가가 겪은 과거의 악몽도 찾아볼 수 없이 평온하기만 합니다. 하지만 프리드리히는 결혼으로 인생의 전환기를 맞이하고서도 심한 피해망상증에 시달렸습니다. 어려서 받은 죽음의 충격이 망령처럼 되살아나 그를 옭아맸는지도 모릅니다. **뤼겐 섬의 하얀 절벽**을 완성하고 나서 6년 뒤에 그는 심각한 정신적 혼란을 겪습니다. 그리고 이후 몇 년 동안 거의 작업을 할 수 없었지만, 마침내 다시 붓을 들었습니다. 새로이 자연을 마주 대하며 거기서 삶의 의미를 추구했죠. 자연의 경이로움을 신의 무한한 섭리라고 믿었던 그는 영적인 카타르시스를 거듭 체험했습니다. 게다가 자연을 통해 신의 존재를 찾는 범신론이나 자연숭배 사상은 독일 낭만주의의 특징이기도 했습니다. 헤겔과 셸링의 관념철학, 괴테와 횔덜린과 노발리스의 문학이 그 대표적인 사례입니다. 그들의 영향을 받은 프리드리히의 풍경화는 독일 낭만주의 미술의 정점을 이루었습니다. 낭만주의의 건축가 쉰켈은 프리드리히의 **바닷**

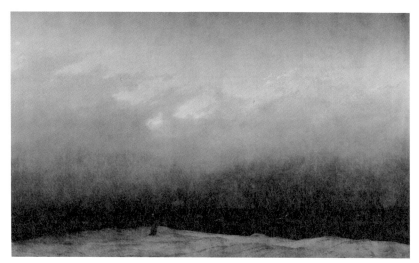

Der Mönch am Meer
1808~1810, Oil on canvas, 110 × 171.5cm, Alte Nationalgalerie, Berlin, Germany

가의 승려에 감동한 나머지 화가의 길을 포기하고 건축에 전념하게 되었다는 일화도 전해집니다. 괴테도 프리드리히 그림에 크게 감동했다고 합니다. 지금도 독일의 여러 예술 전문지에는 그에 관한 연구가 줄곧 실리고 있습니다. 이처럼 프리드리히의 그림은 낭만주의는 물론 독일 회화의 거대한 뿌리가 되었고, 더 나아가 독일 민족의 정신적 기둥이자 향수로 인식되고 있습니다.

그러나 프리드리히의 삶과 작품이 우리에게 큰 감동으로 다가오는 이유는 자연을 통해 신의 의지와 인간의 운명을 마지막 순간까지 성찰했던 그의 노력이 아닐까요? 가족의 비극적인 죽음을 목격하고 고통받으면서도 좌절하지 않고, 끝내 성찰의 노력을 저버리지 않았던 프리드리히. 그의 고독과 고뇌, 그리고 끝없는 성찰은 인류가 영원히 기억하는 아름다움으로 남았습니다.

9. 창의력으로 개혁하다

마네 |
튈러리 공원 음악회

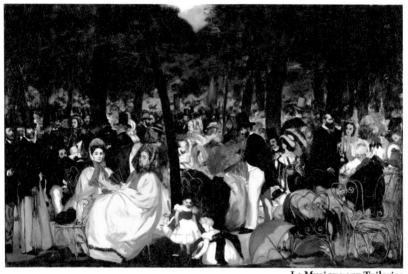

La Musique aux Tuileries
1862, Oil on canvas, 76 × 118cm, National Gallery, London

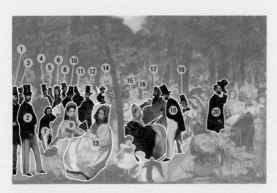

1. 에두아르 마네 2. 샹플뢰리 3. 알베르 드 발레루아 4. 외젠 시릴 브뤼네 5. 오귀스트 마네(추정) 6. 카롤린 브뤼네 7. 자샤리 아스르릭 8. 앙리 팡탱 라투르 9. 발랑틴 테레즈 르조슨 10. 샤를 보들레르 11. 테오필 고티에 12. 이지도르 쥐스탱 세브랭 테 일러 남작 13. 마리안 오펜바흐 14. 프레외젠 데릭 바지유 15. 쉬잔 마네(추정) 16. 레옹 코엘라 린호프 17. 외젠 데지레 마네 18. 외젠 마네 19. 자크 오펜바흐 20. 샤를 몽지노

에두아르 마네(Edouard Manet, 1832~1883)

프랑스 인상주의 창시자. 아버지는 부유한 사법관이었으나 그는 선원이 되기를 희망했기에 예비 선원 이 되어 배를 타고 남아메리카를 항해했다. 귀국 후 쿠튀르에게 배웠으나 아카데미 풍의 그림에 불만 을 느껴 루브르 박물관에 다니며 할스나 벨라스케스를 모사하며 독학으로 그림을 배웠다. 여러 차례 살롱에 출품했으나 낙선을 거듭했고, **풀밭 위의 점심**은 낙선전에 전시되었다. 1865년 살롱 입선작 **올랭피아**로 세상의 주목을 받았으며 피사로, 모네, 시슬레 등 청년 화가들이 인상주의를 정립하는 계 기가 되었다. 그러나 마네 자신은 아카데미즘의 공인을 기다려 인상파 그룹 전람회에 참가하기를 거 부했다. 레지옹 도뇌르 훈장을 받았으며 서양 회화사에서 전통과 혁신을 연결한 대가로 기억된다.

파리의 부르주아 사회

두 여인이 우리를 바라보고 있습니다. 그들을 감상하고 있는 우리를 의식한 걸까요? 옆에 있는 두 어린 아가씨는 소꿉장난에 빠져 우리의 시선 따위는 아랑곳하지 않습니다. 모래 장난을 하며 놀기에는 너무 고급스러운 옷에 커다란 리본까지 달렸군요. 격식을 갖춘 이런 옷차림에서 어릴 때부터 자녀에게 예법과 품격을 몸에 익히게 하려는 부모의 의도를 읽을 수 있습니다. 그들을 데리고 나온 두 귀부인은 비슷한 옷차림도 그렇고, 마치 모녀처럼 보입니다. 온몸을 가린 두 여인의 차림새를 보면, 그들이 보수적 부르주아 계층이라는 것을 금세 알 수 있습니다. 당시에는 여자가 머리를 가리지 않고 외출하는 것을 상스럽게 여겼습니다. 오른쪽 초로初老의 부인은 푸른 리본 모자에 얼굴을 살짝 가리는 망사 가리개까지 썼습니다.

예전 우리나라 여성들도 '너울'이라는 반투명 얼굴 가리개와 온몸을 가리

는 장옷을 사용했습니다. 사회적 규제와 윤리적 의무가 무거웠던 시절에 억압받던 여성들의 차림새였죠. 이들 부인과 아이들의 모습만 봐도 이 작품의 배경이었던 1862년의 파리가 어떤 사회였는지를 엿볼 수 있습니다.

손에 든 부채나 양산도 여유 있는 계층 여성의 신분을 나타내는 소품입니다. 아이들의 짧은 옷차림과 부채에서 더운 계절이 연상되지 않습니까? 하지만 격식을 중시하는 중상류층 사람들은 더위에도 하나같이 답답한 차림새를 하고 있었습니다. 자유보다는 형식을 중요하게 여긴 당시 사회는 어딘가 꽉 막힌 듯이 답답한 느낌이 듭니다.

그런데 두 여인은 어떤 관계일까요? 정말 모녀 관계일까요? 왼쪽 귀부인은 르조슨 사령관의 부인으로 젊은 시절 마네는 그의 집에서 시인 보들레르와 화가 프레데릭 바지유를 만난 것으로 알려졌습니다. 오른쪽 부인은 음악가 자크 오펜바흐의 아내 마리안 오펜바흐로 추정됩니다.

위선과 과시욕

울창한 나무 사이로 사람들이 빼곡히 들어차 있습니다. 의자에 앉아 대화하는 모습도 더러 보입니다. 여자들의 옷차림은 대부분 세련되고 화려합니다. 모양은 다양해도 모자를 쓰지 않은 여자는 보이지 않는군요. 남자도 대부분 높은 실크해트를 쓰고 있습니다. 모자와 상의는 대부분 검은색입니다. 장식용 지팡이를 들고, 장갑을 끼는 것도 신사의 예절이었습니다.

이곳은 파리 시내 한가운데에 있는 튈러리 공원입니다. 지금은 사라진 튈러리 궁전의 정원으로, 루브르 왕궁과 연결된 녹지입니다. 이곳은 잘 가꾼 꽃

밭이 늘 아름다워 도심의 쾌적한 휴식처였습니다. 공원 안에는 녹음을 드리우는 아름드리나무, 조각상으로 장식된 분수, 비를 피할 수 있는 정자도 있었습니다. 도심의 번잡을 피해 청량한 공기와 여유로운 사색을 즐길 수 있는 공간이었죠.

이곳에서는 부르주아 계층과 상류층 인사들이 사교하고, 루브르 궁에 살던 황제가 산책하는 모습도 가끔 볼 수 있었죠. 부유층 시민에게도 이곳은 만남의 장소이자, 자기과시의 전시장이었습니다. 다들 멋지게 차려입고 나온 것도 그런 이유였죠. 온몸을 가리는 당시 관습을 따르고 있지만, 그 옷차림으로 자신의 지위와 권세를 내세우고 있습니다. 말없이 품격을 드러내는 두 귀부인이나 말쑥하게 차려입은 신사들을 통해 19세기 서양 중·상류층의 위선과 권위 의식을 새삼 확인할 수 있습니다. 사회 규범에 묶여 자유에 대한 욕구를 감추고 있지만, 본능적인 욕망은 가리지 못하고 있습니다. 있는 사람들은 남이 부러워할 만한 독특한 의상, 최신 유행의 모자, 세련된 동작과 대화, 예술적

취향과 높은 교양을 뽐내고, 없는 사람들은 그들을 동경하고 부러워합니다. 여자들은 정성 들여 치장한 자신의 미모와 세련미를 뽐내고 싶어 하고, 남자들은 정치와 시류를 논하면서 자신의 지식과 교양을 뽐내고 싶어 합니다. 그런 사람들이 모인 튈러리 공원은 파리 도심의 녹색 사교장입니다.

생각의 틀을 바꾸다

그림 앞쪽에 배치된 철제 의자 등받이의 우아한 곡선은 당시의 취향을 잘 보여줍니다. 이때는 18세기 로코코 양식이 복고풍으로 되살아난 시기였죠. 19세기 전반에는 신고전주의, 낭만주의가 유행하다가 사실주의가 대두했습니다. 이 그림이 제작된 1862년은 인상주의가 등장하기 전이었습니다. 이 과도기에는 여러 양식이 혼합된, 그래서 독창적이지 못한 절충주의가 유행하고

있었습니다. 사회는 전통에 얽매인 기득권 계층이 개혁을 요구하는 참신한 신진 세력의 진입을 막고 있었죠.

오랜 관습과 의식을 깨뜨리는 데에는 엄청난 노력과 투쟁과 시간이 소요됩니다. 먼저, 철벽같은 전통 미술의 둑에 작은 구멍을 낸 사람은 귀스타브 쿠르베였습니다. 1850년에 그가 세상에 내놓은 **오르낭의 매장**은 미술사에서 기념비적인 작품이었죠. 그 충격을 이어받아 결정적으로 둑을 허물어버린 작품이 1863년에 출현합니다. 그것은 바로 마네의 **풀밭 위의 식사**와 **올랭피아**였습니다. 그러니까, 그보다 1년 전에 제작된 **튈러리 공원의 연주**는 곧 폭풍을 몰고 올 먹구름이었던 셈입니다.

독창적이고 개혁적이었던 화가 쿠르베와 마네는 무엇으로 미술의 수백 년 흐름을 바꿀 수 있었을까요? 그것은 바로 개념이었습니다. 기존 생각의 틀에서 벗어나 새롭게 인식하고 창조하면서 그림에 대한 개념 자체를 바꿔놓았습니다. 이처럼 창조성은 선구적 화가들의 혁신적인 의식을 바탕으로 실현됐고, 서양 근대 미술이 출범하는 계기를 마련한 인상주의는 마네의 창의적인 열린 개념에서 시작됐습니다.

화가의 소우주

그림 한가운데 높은 실크해트를 쓰고 턱수염을 덥수룩하게 기른 부르주아 젊은이가 마네의 동생 외젠입니다. 차림새로 봐서 부르주아라는 것을 금세 알아볼 수 있습니다. 마네의 작품 경향은 매우 급진적이지만, 집안은 보수 성향이 강한 상류층이었죠.

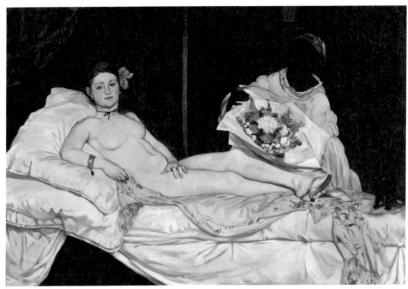

Olympia
1863, Oil on canvas, 130.5 × 190cm, Musée d'Orsay, Paris

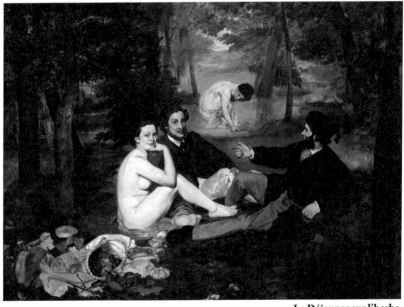

Le Déjeuner sur l'herbe
1862~1863, Oil on canvas, 208 × 265.5cm, Musée d'Orsay, Paris

그의 뒤쪽에 나무기둥을 등지고 있는 인물은 당시 음악계의 거장인 자크 오펜바흐입니다. 유대인이었던 그는 합창 지휘자의 아들로 독일 쾰른에서 태어나서 첼로 연주자, 오페라 코미크 극장의 관현악단원을 거쳐 프랑스 극장의 지휘자가 되었습니다. 그는 생전에 90여 편의 곡을 남겼지만, 우리에게는 **호프만의 이야기** 작곡자로 잘 알려졌죠. 화면 전면에 보이는 두 여인 중 오른쪽 나이 든 여인의 남편입니다. 오펜바흐는 생김새도 그렇지만 촐랑대고 방정맞게 굴었기에 당시 사교계에서는 그가 '수탉과 암 메뚜기 사이에서 태어난 인물'이라고

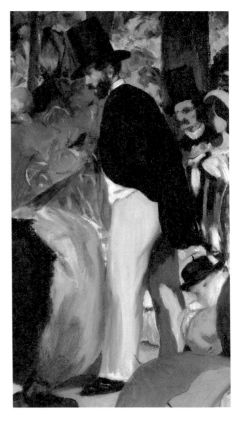

놀려댔습니다. 하지만 경쾌하고, 장난기가 넘치는 그의 음악에 매료된 사람들은 마침내 그를 '프랑스 희가극의 창시자'라고까지 부르게 되었죠. 그는 특히 위선과 권위로 포장된 시대에 대한 발랄한 풍자와 조롱으로 큰 인기를 끌었습니다. 게다가 그림 속 공원 어딘가에서는 군악대가 그의 작품 **지옥의 오르페우스**를 연주하고 있을 겁니다. 그래서 이 그림 제목도 **튈러리 공원의 연주**죠. 마네는 이 그림에서 야외 음악회에 모여든 지인들과 파리 부르주아들의 일상적 모습을 마치 보도 사진처럼 보여주고 있습니다.

일상적인 현실을 그렸다지만, 이 그림에서 사람 형상이 제대로 묘사된 경우는 거의 찾아볼 수 없습니다. 멀리서 수많은 사람이 북적이는 것 같은데, 정작 가까이 들여다보면 사람의 형체는 사라지고 거칠고 빠른 붓 자국만이 남아 있습니다. 공원의 나무들조차 넓은 붓으로 몇 번 끼적거린 정도입니다.

이것이 바로 당시 일반 대중이 마네 그림을 인정할 수 없었던 이유 중 하나였습니다. 그러나 이것은 또한 기득권 계층의 인식을 뒤흔든 색다른 시도였고, 신선한 충격이었습니다. 바로 이것이 근대 회화의 서막을 연 마네의 획기적 창조성입니다. 마네 이전 그림에서는 사물을 '사실 그대로' 재현하는 것이 가장 기본적인 원칙이었습니다. 하지만 마네의 생각은 달랐습니다. 인물과 사물을 '실물처럼' 그려야 한다는 원칙은 대체 누가 정한 것인가? 그리고 '왜 그런 원칙을 따라야 하는가?'라는 근본적인 질문을 던진 것이죠. 이처럼 전통적으로 정착된 고정관념을 한번 뒤집어보면, '왜?'라는 질문 없이 당연히

지켰던 '원칙'을 깨부수는 개혁이 일어납니다. 마네는 그렇게 기존 관념을 흔들어 예술의 새로운 지평을 열었습니다. 여느 화가들처럼 대상을 복사하듯이 세밀하게 그리지 않고도 더 사실적인 느낌을 전달하는 독창적인 기법을 구사했던 것이죠. 구태의연한 감상자와 고루한 비평가들은 분개해서 마네의 이런 혁신적 시도를 거칠게 비난했습니다. 하지만 개혁적인 지식인과 미래의 인상주의 화가들은 그의 그림에서 엄청난 충격을 받고, 열광하고, 감동했습니다.

마네에게 이런 위대한 영감을 심어준 인물은 바로 샤를 보들레르였습니다. 문학, 예술, 비평, 현대적 사고에 이르기까지 그는 마네에게 지대한 영향을 끼쳤습니다. 전통 회화가 경시하던 일상생활을 주제로 삼은 것도, 물감을 팔레트에서 섞지 않고 순수한 색을 그대로 화폭에 칠한 것도, 사물을 간단한 점선으로 표현하는 상징적·추상적 기법을 구사한 것도 모두 그의 권고를 따른 것이었습니다. 보들레르는 "형태나 주제가 분명하지 않아도 전체적 리듬과 조화가 이뤄지면 그것만으로도 의미가 충분하다."고 했습니다.

앞서 언급한 두 여인의 뒤쪽에 서 있는 세 명의 신사 중에서 얼굴이 보이지 않는 왼쪽 인물이 바로 보들레르입니다. 가운데 털북숭이 남자는 문학가 테오필 고티에, 겨드랑이에 지팡이를 낀 오른쪽 남자는 테일러 남작입니다. 이들은 모두 마네와 교류하던 지성인들이었습니다.

변화를 싫어하는 괴물과 개혁의 길

화가는 그림의 맨 왼쪽 구석에 모습을 드러냈습니다. 갈색 수염을 기르고 부르주아 차림에 지팡이를 어깨에 메고 있군요. 그런데 궁색하게도 몸이 절

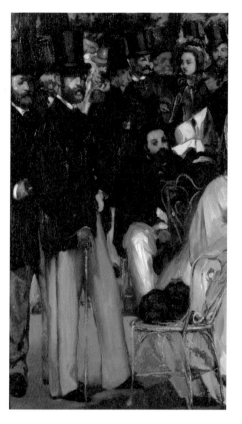

반밖에 보이지 않습니다. 반은 그림 속에 있고, 반은 그림의 테두리를 벗어나 밖에 있습니다. 이것은 화가가 직접 자기 그림에 등장해 그 세계의 일부가 되는 동시에 그 세계를 관찰자의 시선으로 바라보는 이중적인 자세를 상징합니다. 서양 미술사에서 이처럼 화가가 자기 그림 안의 존재이면서 동시에 그림 밖의 존재가 되는 경우는 매우 드문 일이었습니다.

마네 곁에서 지팡이를 짚고 서 있는 외알 안경의 인물은 마네의 친구이자 화실 동료인 발루아 백작 알베르입니다. 그리고 그 옆에 모자를 벗고 앉아 있는 턱수염 난 인물은 친구이자 평론가인 자샤리 아스트뤽입니다. 그들 뒤에 작가와 평론가가 서 있고, 그들과 함께 있는 사람 중에서 회색 턱수염에 빨간 모자를 쓴 인물은 이 그림이 완성되기 얼마 전 세상을 떠난 화가의 아버지입니다. 그리고 그 옆에 있는 여인은 마네의 피아노 선생이자 나중에 아내가 된 쉬잔 렌호프입니다.

오후 2~4시가 되면 어김없이 튈러리 공원을 거닐거나 데생을 했던 마네는 **튈러리 공원의 연주**에서 일상의 모습과 평범한 정경을 그렸습니다. 그런데도 이 작품은 새로운 세상을 꿈꾸는 화가가 색다른 색감과 급진적 붓놀림을 시도한 야심적인 도전이었습니다. 하지만 이 그림은 당시에 혹평을 받았고, 전

9. 창의력으로 개혁하다

시를 계속하면 작품을 찢어버리겠다는 협박까지 받았습니다. 그러고 보면 이 그림이 20년 넘게 화가의 작업실에 처박혀 있었던 것도 이상한 일이 아니었습니다.

독창적인 생각과 시도는 그 가치를 인정받기까지 고달픈 대가를 치르게 마련입니다. 그래도 창의력은 인류 문명을 이끌어가는 원동력이죠. 인간은 누구나 마음 한구석에 변화를 거부하는 괴물을 하나씩 기르며 살아갑니다. 이 괴물은 옳고 그름, 맞고 틀림과 상관없이 '이전에 하던 대로' 하면서 살아가기를 원합니다. 그래서 '이전과 다르게' 하자고 나서는 개혁적 사고를 몹시 싫어하죠. 인간의 이런 성향을 사회심리학에서는 '경로 의존성經路依存性, Path dependency'이라는 말로 묘사하기도 합니다. 즉, 우리는 일단 어떤 경로에 의존하기 시작하면 나중에 그 경로가 모순적이고 비효율적이라는 사실을 알고도 여전히 그 경로를 벗어나지 못하는 성향이 있다는 것이죠. 예를 들어 역사상 처음으로 기차를 만들었을 때 이것은 전혀 새로운 교통수단이었지만 이전에 타고 다니던 마차의 두 바퀴 사이의 거리에 맞춰 선로의 폭을 정하고 심지어 엄청나게 큰 우주선을 발사대로 옮길 때도 똑같은 폭의 선로를 이용하고 있다든지, 컴퓨터는 이전에 쓰던 타자기와 전혀 다른 기계지만 키보드에 여전히 타자기의 자판 배열을 그대로 사용하고 있는 등의 사례가 바로 경로 의존성의 대표적인 사례입니다. 마네는 바로 이런 경로 의존성에 의문을 제기하고, 개혁적인 표현 방법을 창안해낸 화가입니다. 근대 회화의 전환점이 된 **튈러리 공원의 연주**는 마네의 창의성 덕분에 인류의 역사적 유산이 되었습니다.

10. 호기심이 미지 세계의 문을 연다

워터하우스
오디세우스와 사이렌

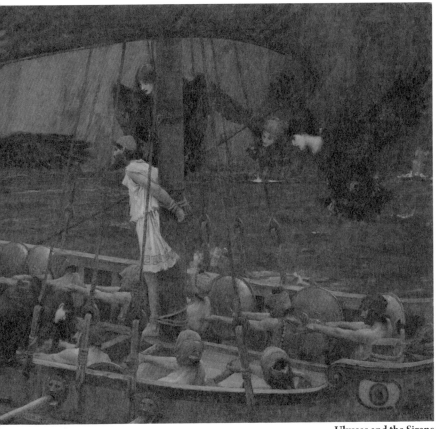

Ulysses and the Sirens
1891, Oil on canvas, 100.6 × 202cm, National Gallery of Victoria

존 윌리엄 워터하우스(John William Waterhouse, 1849~1917)

이탈리아 로마에서 출생했다. 이탈리아 미술은 신화적 소재나 문학적인 알레고리를 사용하는 그의 미술에 결정적인 자취를 남겼다. 화가였던 부모가 영국으로 돌아간 뒤에 1870년에 로열아카데미에 입학했다. 그의 초기 작품들은 앨머태디마에게서 깊은 영향을 받았으나 이후 좀 더 시적인 주제들을 다루었으며 특히 빅토리아 시대 시인인 테니슨의 시라든가 호메로스의 **일리아스, 오디세이아**에서 작품의 소재를 구했다. 1891년 무렵 한 여인을 모델로 삼게 되었고 이후 그의 주요한 작품에서 이 여인이 계속해서 등장한다. 그의 명성은 높아져서 번 존스와 레이턴 경과 비견되기도 했다. 그의 작품은 고전적인 주제를 다루면서도 이상적인 여인상을 추구한 점이나 사실주의 기법을 사용한 점에서 라파엘 전파의 것으로서 분류되기도 한다. 주요 작품으로 **오디세우스에게 술잔을 주는 키르케, 키르케 인비디오사, 힐라스와 님프들, 황금 상자를 여는 프시케, 에코와 나르시스** 등이 있다.

죽음의 바다로 향하는 오디세우스

멀리 푸르스름한 빛 속에서 낯선 풍경이 아스라하게 펼쳐집니다. 깎아지른 절벽에 석양이 비치고, 아래쪽은 벌써 어둠에 묻혀버리는 시간입니다. 더 아래로 내려오면 짙푸른 물길이 낭떠러지를 감아 돌고 있습니다. 전면에 보이는 배는 아마도 해협에 들어온 모양입니다.

날렵한 곡선을 그리며 활처럼 휜 것은 고물, 곧 배의 뒷부분입니다. 그 끝에 그려진 연꽃 봉우리 도안을 보니 아주 오래전 희랍 시대의 배인 것 같군요. 용솟음치는 물고기 꼬리처럼 경쾌하게 한껏 올라간 고물의 바닥은 비늘 무늬 장식으로 덮였네요. 물에 사는 연꽃과 물고기 무늬를 배에 그려 넣은 발상이 돋보입니다. 그 위로 두 개의 황금 눈동자가 빛을 뿜고 있군요. 배에 이처럼 눈을 그려 넣은 까닭은 무엇일까요? 기원전 5~3세기 희랍에서는 위험을 무릅

쓰고 험한 파도를 뚫고 가는 배를 안전한 길로 인도해달라는 바람을 담아 뱃머리 양쪽에 눈을 새겨 넣었습니다. 희랍인들은 부릅뜬 이 눈이 곳곳에 도사리고 있는 위험에 맞서 신비한 힘을 발휘하고, 달려드는 적이 겁에 질려 달아나게 하는 부적 같은 구실을 한다고 믿었습니다. 희랍의 건축과 조각에서 이런 주술적 장식을 흔히 볼 수 있는 것도 같은 연유입니다.

배꼬리 뒤로 해가 기울어 바다 골짜기는 서서히 어둠에 잠기고 있습니다. 풀 한 포기 없이 가파른 절벽으로 이어진 위험한 뱃길. 협곡의 여울은 물살이 유난히 빠릅니다. 물속에는 여기저기 암초가 깔려 있어 치명적인 사고도 잦은 곳입니다. 금방이라도 위험이 닥칠 것 같은 이 뱃길은 대체 어디쯤일까요?

전설에 따르면, 시칠리아 서쪽 초록 섬들 부근의 바다라고 합니다. 메시나 해협 혹은 카프리 섬의 여울목이라고도 합니다. 바로 희랍의 위대한 서사시 **오디세이아**에 나오는 일화의 배경이 된 장소입니다.

죽음의 유혹 앞에서 귀를 막다

이 목선 양쪽에서는 상체를 알몸으로 드러낸 사내들이 줄지어 앉아 힘차게 노를 젓고 있습니다. 배는 통상 노 젓는 사람들의 등 쪽으로 나아가니, 이곳은 분명히 뱃머리 쪽일 겁니다. 이물에도 황금 눈동자가 선명히 그려져 있습니다. 그런데 이 뱃사람들은 왜 무엇에 쫓긴 듯 바삐 노를 젓고 있을까요? 가만히 보니 모두 머리를 천으로 감고 있군요. 웃통을 벗은 것으로 봐서 추위 때문에 머리를 감싼 것은 아닌 것 같은데, 왜 저런 모습을 하고 있는 걸까요?

그렇습니다. 소리를 듣지 않으려고 천으로 귀를 감싸 막은 겁니다. 이 사람

들은 왜 이 위험한 해협을 귀를 막고 지나가는 걸까요?

상체는 여자, 하체는 새나 물고기 형상을 한 괴물 세이렌을 아시는지요? 그들의 노래는 너무도 애절하고 매혹적이어서 항해자들은 세이렌이 지키는 여울을 지날 때면 그 노랫소리에 이끌려 넋을 잃고, 방향을 잃은 배는 여울을 맴돌다가 결국 암초에 부딪혀 가라앉았죠. 그렇게 죽은 뱃사람들의 뼈가 물속에 산더미처럼 쌓였다고 **오디세이아**는 전합니다.

위험을 예고한 키르케

세이렌의 치명적인 유혹에 빠지지 않는 방법은 바로 그 노래를 듣지 않는 것뿐입니다. 그래서 **오디세이아** 12권에 따르면 사람들은 밀랍을 녹여 귀에 부

었다고 합니다. 하지만 귓속에 들어 있는 밀랍을 화면에서 보여줄 수 없으니, 화가는 등장인물들이 천으로 귀를 막고 있는 모습으로 그렸습니다. 그리고 세이렌도 여자의 머리가 달린 독수리의 형상으로 표현했군요. 신화는 이들을 리라를 연주하고 피리를 불며 노래를 부르는 세 마리의 괴물로 묘사하지만, 화가는 여기서 다른 모습의 세이렌을 보여줍니다. 아예 뱃전에 앉아 선원을 홀리는 세이렌도 보이는군요.

배에는 트로이전쟁에 참전했다가 고향으로 돌아가는 오디세우스의 일행이 타고 있습니다. 한 선원은 귀를 막고도 두려움을 견디지 못해 두 손으로 머리를 감싸고 있습니다. 세이렌의 영역을 지나는 오디세우스 일행은 어떻게 이런 위험을 미리 알고 그에 대비할 수 있었을까요? 그것은 키르케의 조언 덕분이었습니다. 키르케는 막강한 주술을 부리고, 치명적인 독약을 만드는 마녀였습니다. 1년 전, 그녀는 오디세우스 일행에게 마법의 독약을 먹여 모두 돼지로 만들어버렸지만, 영리한 오디세우스만은 헤르메스의 도움을 받아 이 마법을 피하고, 부하들을 다시 인간의 모습으로 돌려놓았습니다. 하지만 그는 자신을 사랑한 키르케와 1년을 함께 살아야 했습니다. 그리고 드디어 오디세우스 일행이 섬을 떠날 때, 키르케는 그들의 항로를 가로막을 위험을 미리 귀띔해줬습니다.

호기심을 충족하는 행동의 지혜

굵은 돛대에 밧줄로 꽁꽁 묶인 인물이 오디세우스입니다. **오디세이아**의 주인공이며 이 배의 선장인 그가 왜 이런 처지가 되었을까요? 그것은 바로 호기

심 때문입니다. 호기심은 새로운 것에 대한 궁금증이며, 모르는 것을 알아내려는 열정입니다. 부나비를 끌어들여 태워 죽이는 불길처럼, 죄 없는 뱃사람들을 죽음으로 끌어들이는 신화 속 세이렌의 노래는 인간에게 과연 무엇을 의미할까요?

호기심을 충족하려면 모험심과 도전 정신이 필요합니다. 호기심에는 때로 목숨을 위태롭게 하는 함정이 기다리고 있죠. 모험과 도전의 상징적 인물인 오디세우스는 호기심으로 가득 찬 영웅이지만, 또한 지혜롭고 영민한 인물로도 유명합니다. 그는 세이렌의 노래에 강렬한 호기심을 느끼면서도 죽음으로 끌려가지 않을 방법을 찾아냅니다. 부하들과 달리 귀를 막지 않아 세이렌의 노래에 홀려 죽음으로 끌려가지 않도록 자신의 몸을 돛대에 묶게 했습니다. 이처럼 오디세우스는 이전에 아무도 살아남지 못했던 유혹을 체험하고 호기심을 충족하면서 당당히 죽음에 맞서고 있습니다.

실제로 희랍 신화의 오디세우스는 교활하리만큼 영리했습니다. 그도 처음엔 다른 영웅들과 마찬가지로 스파르타 왕의 딸 헬레네를 아내로 삼고 싶었

지만, 다른 구혼자들보다 조건이 모자란 자신의 처지를 자각했습니다. 헬레네를 포기하는 대신 이카리오스 왕의 딸 페넬로페를 선택했죠. 오디세우스는 헬레네의 아버지 틴다레오스 왕을 부추겨 누가 헬레네와 결혼하든 전쟁을 일으키지 않을 것과 그녀 남편의 권리를 지켜줄 것을 모든 구혼자에게 맹세하게 합니다. 그래서 헬레네의 결혼 상대자가 메넬라오스로 정해지자 어떤 싸움도 일어나지 않았고, 나중에 트로이의 파리스가 헬레네를 납치했을 때 희랍의 모든 영웅을 트로이 전쟁에 참전시키는 계기를 미리 마련해두었던 겁니다. 틴다레오스 왕은 딸의 결혼에 중요한 역할을 한 오디세우스에 대한 보답으로 이카리오스 왕을 설득했습니다. 마침내 오디세우스와 페넬로페의 결혼이 성사됐고, 모든 일이 오디세우스 계획대로 실현되었죠.

그러나 헬레나가 납치당해 트로이 전쟁이 일어나자 오디세우스도 전쟁에 참여할 수밖에 없었습니다. 하지만 그는 페넬로페와 결혼하여 아이도 낳고 행복하게 살고 있었기에 처음에는 참전을 망설였습니다. 그래서 오디세우스의 참전을 독촉하러 팔라메데스가 이타케에 도착하자, 그는 꾀를 부려 미친 사람 흉내를 냈습니다. 나귀와 황소에 단 쟁기로 밭을 갈면서 씨앗이 아니라 소금을 뿌리는 해괴한 짓을 한 겁니다. 하지만 오디세우스의 속셈을 간파한 팔라메데스는 그의 진정성을 시험해보려고 오디세우스의 어린 아들 텔레마코스를 쟁기 앞에 앉혀놓았습니다. 만약 그가 진정으로 미친 사람이라면 자기 아들도 알아보지 못하고 쟁기로 엎어버릴 수밖에 없겠죠. 그러자 오디세우스는 어쩔 수 없이 쟁기를 옆으로 치웠고, 자신이 미치지 않았다는 사실을 드러낼 수밖에 없었습니다.

결국, 트로이 전쟁에 참전한 오디세우스는 뛰어난 지략과 용맹으로 많은 공을 세웠습니다. 희랍군의 결정적 승리를 이끌어낸 '트로이 목마' 작전도 그

의 작품이었습니다.

이처럼 탁월한 오디세우스의 총기는 어디서 오는 걸까요? 그것은 바로 눈앞에 펼쳐진 상황과 제시된 사물에 대해 호기심을 품고, 행동을 통해 그 호기심을 충족하는 과정에서 나옵니다.

미지와 대결하는 힘

호기심은 새롭고 신기한 것을 좋아하거나, 모르는 것을 알고 싶어 하는 마음입니다. 아인슈타인도 자신을 '천재가 아니라 호기심 많은 사람'이라고 정의했습니다. 낯선 것, 새로운 것을 두려워하고 피하기보다는 남다른 관심으로 그것과 대결하고 그것을 극복하게 하는 것이 바로 호기심입니다. 그러나 자아가 확립돼 있지 않으면, 호기심은 창조적인 결과에 이르지 못하고 아쉬움으로 남을 뿐이죠.

호기심이 무척 강한 오디세우스는 첨예한 헬레네의 결혼 문제에 탁월한 해결책을 찾아냈고, 10년에 걸친 트로이 전쟁에 승리의 종지부를 찍는 놀라운 전략을 구상해냈습니다. 제기된 문제에 대한 오디세우스의 호기심이 없었다면, 그리고 그 호기심을 행동으로 충족하는 용기가 없었다면 아무도 그문제를 해결할 수 없었을 겁니다. 세이렌과의 대결에서도 오디세우스는 부하들과는 달리 귀를 틀어막지 않았습니다. 세이렌의 노래는 듣는 이를 죽음으로 몰아가는 치명적인 유혹이지만, 그의 호기심은 죽음의 위험보다 더 강렬했습니다. '대체 어떤 선율, 어떤 곡조가 그토록 매혹적이기에 사람들은 목숨을 잃는 줄도 모르고 끌려가는 것일까?' 지혜로운 모험가는 위험한 호기심

을 품으면서도 어떻게든 살아날 방도를 찾아내는 현명함을 잃지 않았습니다. 돛대에 자신을 묶게 하고, 위험 구역을 벗어날 때까지 밧줄을 절대 풀지 말라고 부하들에게 명령했죠. 그렇게 그는 마력에 휘말려 몸부림치면서도 끝내 세이렌의 노래를 듣고야 말았습니다. 오디세

우스가 무한한 하늘을 우러르며 세이렌의 노래를 듣는 감동적인 장면은 고대 희랍 도자기 그림에서도 볼 수 있습니다.

결국, 오디세우스 일행을 파멸로 이끌지 못한 세이렌은 자살하고 맙니다. 이것은 낯선 것, 미지의 것, 새로운 것이 인간의 호기심과 지혜 앞에 굴복하는 상황을 상징하는 결말입니다. 호기심이야말로 미지의 영역을 탐색하고 정복하는 인간의 특성이며 뛰어난 능력입니다.

목숨을 걸었던 모험이 끝나자, 호기심으로 충만한 오디세우스는 이제 새로운 모험을 향해 떠납니다. 호기심이 마르지 않는 한, 미지를 향한 인간의 탐험은 끝나지 않습니다.

10. 호기심이 미지 세계의 문을 연다

Chapter 2
그림에 우리를 묻다

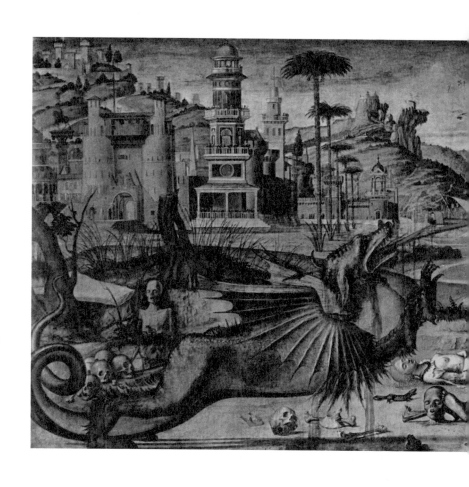

11. 단결된 힘으로 공동의 적을 물리치다

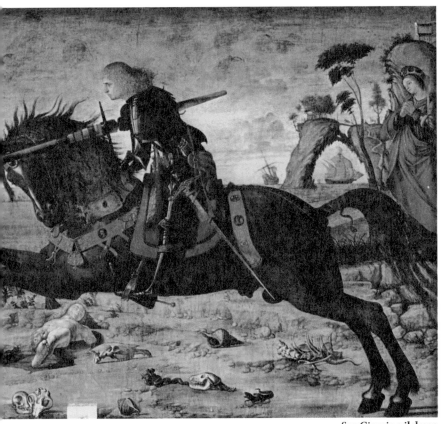

San Giorgio e il drago
1516, Oil on canvas, 180 x 226cm, San Giorgio Maggiore, Venice

비토레 카르파치오(Vittore Carpaccio, 1465~1565)

이탈리아 베네치아파의 화가. 본명은 스카르파자이다. 베네치아에서 나고 죽었다. 베르니니 형제(특히 젠틸레)의 영향을 많이 받았다. 대표작에 스콜라 디 산트르소라를 위한 대형 캔버스화 연작 **성녀 우르술라 이야기**(1490~1495, 베네치아, 아카데미 미술관)와 스콜라 데리 스키아보니의 **성인전**(1502~1507)이 있다. 이처럼 종교를 주제로 당시의 베네치아의 건물이나 풍물을 배경으로 화려한 색채를 사용하면서 일종의 풍속화를 만들었다. 특히 치밀한 설화적 묘사에 의한 로맨틱한 정경 묘사에 뛰어나 현재 베네치아 코르렐 미술관에 소장된 **2인의 유녀(遊女)**는 근대적 감각이 넘치는 작품으로 유명하다.

사악한 용

무서운 용이 도시 어귀를 지키고 있습니다. 옛날에 이런 괴물은 흔히 동굴이나 심연에 살면서 사람을 괴롭혔죠. 기독교 문화권에서는 악마를 용의 모습으로 형상화하기도 했습니다. 용은 생김새가 제각기 달라도 공통의 특징이 있습니다. 이 그림에서 화가는 용에게 늑대 머리와 사자 몸통, 박쥐 날개와 뱀 꼬리를 합성했군요. 사나운 입은 불을 뿜고 날카로운 발톱은 상대를 갈갈이 찢어놓습니다. 이처럼 용은 인간이 감히 상대할 수 없는 공포의 대상입니다. 상서로운 존재로 왕을 상징하던 동양의 용과는 사뭇 다르죠. 상상의 동물인 용이 여러 문화권에 비슷한 모습으로 존재한다는 사실은 매우 흥미롭습니다.

16세기 베네치아 화가 카르파치오의 작품에 등장하는 포악한 용은 수많은 사람을 잡아먹었습니다. 주위에 나뒹구는 해골과 시체가 그 잔혹함을 말해줍니다. 사람들은 엄청난 피해에 시달려 어떻게든 이 괴물을 달랠 수밖에 없었습니다. 그래서 매일 양 두 마리를 갖다 바쳤죠. 용이 나라에 있는 모든 양을 다 먹어 치우자, 어쩔 수 없이 사람을 제물로 바치게 됐습니다. 기막힌 사정이지만 끔찍한 괴물을 물리칠 힘이 없었기 때문이었죠. 마침내 공주마저 희생될 차례가 됐습니다.

영웅의 출현

이 위기의 순간에 용감한 젊은이가 홀연히 나타났습니다. 공주는 늘 아름답고 영웅은 늘 결정적인 순간에 등장한다는 전개가 여느 옛날이야기와 다

르지 않군요. 검은 갑옷을 입고, 힘차게 달리는 밤색 준마駿馬에 올라탄 기사의 모습이 보기에도 늠름합니다. 붉은색 안장과 화려한 마구도 영웅의 기품을 더욱 빛내줍니다. 기사는 용을 향해 긴 창을 앞으로 겨누고 온 정신을 집중했습니다. 그러고는 타고 있던 말에 힘껏 박차를 가해 용에게 돌진하면서 번개처럼 창을 내리꽂았습니다. 긴 창은 용이 미처 대항할 겨를도 주지 않고 괴수의 아가리를 꿰뚫고 뒤통수를 관통했습니다. 저항하는 용의 괴력은 창대를 꺾어버렸지만, 이미 급소를 찔린 괴수는 기사와 맞서 싸우지 못하고 죽어버렸어요. 상처에서 흐른 피가 바닥을 흥건히 적셨습니다. 시레나 백성의 오랜 공포와 고통이 사라지는 기적 같은 순간이었습니다. 그리고 이 모든 것이 젊은 기사의 신념과 용기 덕분이었습니다. 바로 이런 가상한 정신을 가리켜 '기사도'라고 부릅니다. 중세 유럽의 기사가 지켜야 할 가장 기본적인 덕목은 약자를 보호하는 일입니다. 용맹, 성실, 예의, 겸손도 주요 덕목이었죠. 이런 것들은 남자로서, 한 인간으로서 갖춰야 할 중요한 가치들이었습니다.

화가가 상상한 동방의 풍경

용이 두려운 주민들은 멀리서 용과 기사 사이에서 벌어지는 숨 막히는 대결을 지켜보고 있습니다. 건물 난간마다 구경하는 사람들이 빼곡하군요. 이곳은 어디일까요? 이채로운 건물들이 서 있는 이 도시는 독특한 분위기를 풍깁니다. 야자수가 보이는 바닷가는 영락없는 열대 지방 풍경을 보여줍니다. 다리를 건너 도시로 들어서는 입구의 성문도 유럽 양식이 아니군요. 그 뒤로 화려한 문양의 건축물이 파고다처럼 솟아 있습니다. 전체적으로 동방의 어느

지역이라는 느낌이 듭니다.

용을 무찌른 기사 게오르기우스는 서기 303년에 순교한 초기 기독교 성인으로, 후일 유럽 기사들의 수호성인으로 널리 알려졌습니다. 게오르기우스 이야기의 배경은 리비아입니다. 그곳은 화가 카르파치오가 가볼 수 없었던 멀고 먼 아프리카 이국땅이었죠. 카르파치오는 베네치아에서 살았고, 그곳에서 작업했습니다. 이 항구도시는 오래전부터 지중해 연안국이나 근동近東의 국가들과 활발하게 교역했습니다. 13세기에 비단길을 따라 원元나라까지 다녀왔던 마르코 폴로도 베네치아 출신입니다. 이처럼 베네치아는 이국 풍물에 익숙하고 견문이 넓은 도시였습니다. 이 국제 무역항은 카르파치오에게 창작의 자료를 풍부하게 제공했습니다. 예를 들어 앞서 보았던 성문은 11세기에 이집트 카이로에서 건축됐던 성문을 그대로 본뜬 것입니다. 파고다 같은 건물은 예배 시간을 알리는 이슬람 사원의 첨탑 미너렛minaret을 떠올리게 합니

다. 이처럼 전 세계를 향해 열린 베네치아에서 활동했던 카르파치오는 이 작품에서 풍부한 상상력을 동원합니다.

영웅과 공주

전설의 도시 앞바다에는 여러 척의 범선이 정박해 있습니다. 이곳은 지금도 고대 로마의 유적이 그대로 남아 있는 리비아의 셀레네 지역입니다. 예전에 이곳에 '클레오돌린다'라는 착하고 예쁜 공주가 살았습니다. 하지만 왕국을 괴롭히는 용이 나타나 공주의 운명도 불행의 그늘에서 벗어날 수 없었습니다. 바로 오늘, 공주는 그 괴물의 희생물이 되어야 할 차례였습니다. 만약 카파도키아에서 달려와 구해준 젊은 게오르기우스가 없었다면, 가련한 공주

도 다른 희생자들처럼 땅바닥에 뒹구는 해골 신세가 되고 말았을 겁니다.

무시무시한 괴물과 맞서 싸우는 게오르기우스 성인이 승리하기를 기원하는 클레오돌린다는 두 손 모아 기도를 올리고 있습니다. 얼핏 그 모습은 성모 마리아를 떠올리게 합니다. 그런 시선으로 바라보면 그녀의 머리 위쪽으로 보이는 언덕의 건물은 원형 돔으로 덮인 교회처럼 보입니다. 결국, 게오르기우스 성인과 용의 싸움은 종교적 의미에서의 선과 악의 대결을 상징합니다. 선이 악을 물리치고 승리하는 세상, 이것은 기독교에 몰입한 16세기 유럽인의 이상향이었습니다. 성 게오르기우스는 리비아 해안 왕국의 재앙이던 용을 물리치고, 그곳 사람들을 기독교로 개종시킨 인물이었습니다. 전설을 다룬 **용을 무찌르는 게오르기우스 성인**에는 이처럼 종교적 의미가 담겨 있습니다. 그렇다면 이 그림의 주제를 기독교적 신앙심이라고 말해도 좋을까요?

결국은 베네치아 이야기

이 작품은 옆으로 유난히 긴 화폭에 그려졌습니다. 이처럼 독특한 형태는 선을 상징하는 기사와 악의 상징인 용이 격돌하는 장면을 극적으로 보여주고, 기사도 정신을 감동적으로 상찬賞讚하려는 화가의 의도를 반영합니다. 화가는 이 목적을 위해 의도적인 과장도 서슴지 않습니다. 예를 들어 말의 앞뒤 다리를 크게 벌려 역동적으로 돌진하는 모습을 그린 것이 대표적인 예라고 할 수 있겠죠.

실제로 게오르기우스의 생애가 처음으로 알려진 것은 5세기경으로 추정되지만, 그를 세상에 널리 알린 사람은 13세기 이탈리아 제노바의 대주교 야코

부스 데 보라지네Jacques de Voragine였습니다. 그는 『황금 전설』이라는 성인전을 저술해서 기독교를 위해 순교한 많은 성인의 생애와 업적에 관련된 이야기를 윤색하고 전설화했습니다. 베네치아의 화가 카르파치오는 바로 이 책에 소개한 게오르기우스의 일화를 바탕으로 **용을 무찌르는 게오르기우스 성인**을 완성했습니다.

이처럼 이 그림은 기독교의 전설적 일화를 주제로 다루고 있지만, 또 다른 의도를 내포하고 있습니다. 베네치아 공화국은 14~15세기에 전성기를 누렸지만, 16세기 들어 점차 쇠퇴기를 맞았죠. 로마제국 전통을 계승한 비잔틴의 콘스탄티노플은 오스만 튀르크 제국의 침공을 막지 못해 1453년 함락됩니다. 이렇게 동로마제국이 무너지자, 기독교권으로서는 이슬람의 위협이 코앞까지 닥친 꼴이 됐습니다. 베네치아는 그 최전방에 있는 도시국가였기에 투르크 제국과 해전을 계속하는 과정에서 사회적 혼란이 가중될 수밖에 없었습니다. 그 와중에도 베네치아와 경쟁하던 유럽 왕조들은 침략의 기회를 놓치지 않았습니다. 따라서 베네치아 주민은 그들을 넘보는 후방의 적을 맞아 또 다른 전쟁을 치러야 했습니다. 번영하던 베네치아를 흔들어놓은 시련은 그뿐이 아니었습니다. 지진과 해일이 일어나고 흑사병이 창궐하면서 인구가 반감되는 큰 손실도 겪어야 했습니다. 이 그림이 제작된 시기에도 엎친 데 덮친 격의 재앙은 멈추지 않았습니다.

시련을 극복하는 단결력

엄청난 시련이 닥쳤을 때 인간은 어떻게 행동할까요? 어떻게든 재난을 극

복하게 해주는 절대적인 힘을 기원하게 마련입니다. 베네치아인은 그 대표적인 구원자로 게오르기우스 성인을 믿었습니다. 그의 전설을 인용한 **용을 무찌르는 게오르기우스 성인**에는 위기에 직면한 베네치아를 구하고 싶다는 간절한 소망이 담겨 있습니다. 베네치아를 괴롭히는 외적, 전염병, 자연재해를 상징하는 용을 물리치는 게오르기우스 기사는 베네치아 공화국을 지켜줄 수호신인 셈이죠. 그렇다면, 두 손을 부여잡고 기도하는 공주는 무엇을 상징할까요? 바로 아드리아 해의 보석인 베네치아입니다. 용과 기사의 대결을 지켜보는 사람들은 물론 도시와 운명을 함께할 무고한 베네치아공화국 시민입니다.

국가든 공동체든 엄청난 시련이 닥쳤을 때 그 고난을 극복하게 해주는 영웅의 역할은 과연 무엇일까요? 그것은 바로 그 집단 구성원 사이의 단결력을 강화해서 모든 힘을 한데 모으게 해주는 구심점이 되는 데 있습니다. 추종자 없는 지도자는 존재할 수 없고, 공동의 적이 없는 상황에서 영웅의 존재는 무의미합니다.

베네치아는 결국 시민의 집결된 힘으로 고난을 이겨냈습니다. 비록 옛 영광을 되찾지는 못했지만, 18세기까지 아드리아 해를 찬란한 빛으로 물들였죠. 그 역사와 예술은 결코 사라지지 않고 지금도 여전히 빛나고 있죠. 오늘도 수많은 세계인이 역사와 예술의 도시 베네치아를 찾고 있습니다. 역경을 딛고 투쟁했던 인간의 문화는 전설보다 아름답습니다.

12. 예술적 상상력으로 현실을 뛰어넘다

알트도르퍼

이소스 전투

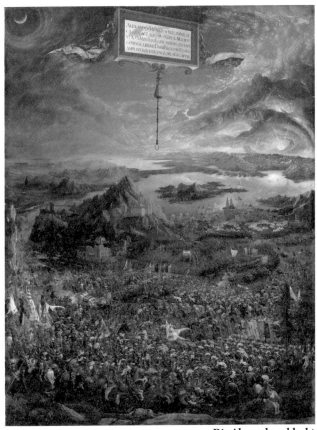

Die Alexanderschlacht
1529, Oil on panel, 158.4 × 120.3cm, Alte Pinakothek, Munich.

알브레히트 알트도르퍼(Albrecht Altdorfer, 1480~1538)

독일 화가, 판화가, 건축가. 출생지는 레겐스부르크로 추정되며 그곳에서 사망. 초기 경력은 불명. 도나우 파 최대 화가이며 **장크트 프롤리안 제단화**와 **알렉산드로스대왕의 싸움**이 대표작으로 알려졌으나 **장크트 게오 르그스가 있는 숲**과 특히 **도나우 풍경**은 서양 근대회화 사상 처음으로 순수하고 자연스러운 풍경화로서 유명하다. 판화와 소묘에도 뛰어나 뒤러와 함께 **막시밀리안 제 1 기도서** 삽화 제작에 관여했다. 또 1519년 이후 레겐스부르크 시 의원을 맡으면서 1526년에는 시의 공적 건축가가 되어 성벽(1529)과 탑(1535)의 조영에도 참여했다.

영웅 알렉산드로스

화면에는 헤아릴 수 없이 많은 병사가 빼곡히 들어차 있습니다. 현기증이 날 것만 같군요. 아수라장이 된 대열이 마치 거센 파도처럼 출렁입니다. 하늘로 향한 창, 펄럭이는 깃발, 내달리는 말, 시위를 당기는 궁수, 말발굽에 짓밟히는 시체… 어마어마한 함성으로 고막이 터질 듯하고, 자욱한 흙먼지는 매캐하게 코를 찌릅니다.

극도로 세밀한 묘사가 오감을 일깨우는 그림입니다. 시선으로 깨알 같은 병사들의 움직임을 따라가다 보면, 큰 흐름을 포착하게 됩니다. 한쪽에는 맹렬히 공격하는 군대가 있고, 다른 한쪽에는 황급히 달아나는 무리가 있습니다. 철갑과 투구로 무장한 공격자들은 기세등등한 반면, 천 군복에 터번 차림의 패잔병들은 전열이 흐트러져 갈팡질팡하고 있습니다. 전세는 돌이킬 수 없이 한쪽으로 기울었습니다. 졸지에 생사가 갈리는 싸움터, 치열한 격전을 묘사한 이 그림의 역사적 배경은 과연 어떤 사건일까요?

두 군대가 접전을 펼치는 가운데, 오른쪽 병사들의 선봉에 선 인물은 바로 마케도니아의 젊은 왕 알렉산드로스입니다. 부왕 필리포스 2세가 페르시아 원정을 준비하던 중 살해당하자 스무 살 젊은 나이에 왕위에 오른 알렉산드로스는 기원전 334년 보병 3만과 기병 5천으로 구성된 마케도니아군과 희랍군을 이끌고 동방 원정에 나섭니다. 당시에 다리우스 3세가 다스리던 페르시아는 오늘날의 이란, 이라크, 터키, 이집트 등을 포괄하는 광대한 지역을 지배하는 거대한 제국이었죠. 화면 오른쪽에 삼두마차를 타고 있는 인물이 바로 다리우스 3세입니다. 알렉산드로스는 페르시아의 대군을 섬멸하고 페니키아 해안의 함대 기지를 점령했습니다. 이어서 그는 이집트의 수도 멤피스를 정

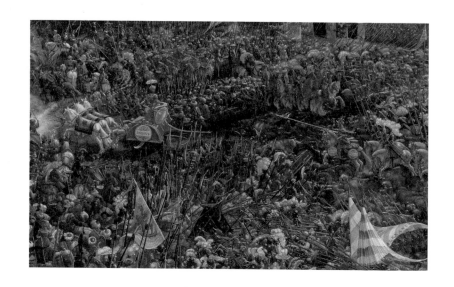

복하고, 메소포타미아의 고도古都 바빌론과 페르시아의 수도 수사를 함락시키고, 페르세폴리스를 점령했습니다. 기원전 329년 봄 박트리아를 향해 진군한 알렉산드로스는 힌두쿠시를 가로질러 남하해서 인도로 진입해 펀자브를 통과하고자 했습니다. 그러나 오랜 원정으로 피로와 병마에 시달리던 병사들이 진군을 거부하자 알렉산드로스는 귀환을 결정하고 인더스 강을 따라 남하해 인도양에 도착했습니다. 그리고 서쪽으로 방향을 틀어 페르세폴리스로 돌아왔지만, 열병에 걸려 기원전 323년 6월 바빌론에서 세상을 떠났습니다. 13년의 재위 기간에 10년을 원정으로 보내며, 유럽 서아시아 역사상 최대 제국을 건설한 그의 나이 33세 때 일이었습니다.

인도 북부에서 이집트 북부에 이르는 방대한 지역에 '알렉산드리아'라는 도시 40여 개를 건설했던 그는 지구 상에서 가장 거대한 인적·문화적 교류를 실현한 행동가였습니다. 희랍 문명과 동방 문화가 융합한 헬레니즘을 전파한 문

12. 예술적 상상력으로 현실을 뛰어넘다

화인이기도 했습니다. 아리스토텔레스의 제자로서 전쟁터에서도 호메로스의 작품을 읽던 지식인이었으며, 아케메네스 제국을 여지없이 무너뜨린 지략가였습니다. 또한, 유서 깊은 고대 문명 도시를 파괴하고 지나가는 태풍의 눈이기도 했죠.

화면에서 알렉산드로스는 용 장식 투구를 쓰고, 번쩍이는 갑옷을 입고, 긴 창으로 적을 겨누고 있습니다. 격전지의 엄청난 혼란을 제압하고도 남을 만큼 위풍당당한 모습입니다. 주인 못지않게 화려하게 장식한 말의 마구도 버거울 정도군요. '위대한 알렉산드로스'라고 새긴 금빛 방패까지 달고 있습니다. 그리고 용맹한 대왕 앞쪽은 쓰러진 적군과 말들로 즐비합니다. 숲 속 빈터처럼 휑하게 뚫린 그의 전방에는 거칠 것이 없습니다.

바짝 추격하는 알렉산드로스에게 쫓기는 인물은 다리우스 3세. 융성했던 페르시아 제국의 마지막 왕입니다. 그의 모습은 갈대처럼 빽빽한 무리 가운데서도 한눈에 알아볼 수 있습니다. 세 마리의 준마가 이끄는 마차에 올라탄 다리우스의 화려함은 단연 돋보입니다. 수모를 무릅쓰고 도망가느라 바쁜 그의 앞길은 위태롭게 뚫려 있습니다. 동서양의 문명이 충돌했던 이 전투는 인류의 역사를 바꿔놓았습니다. 이것이 바로 기원전 333년 11월에 벌어졌던 이소스 전투입니다.

이소스 전투

이소스는 오늘날 터키와 시리아가 만나는 지중해 연안에 있습니다. 키프로스 섬을 마주 보는 좁은 만에 펼쳐진 평원이죠. 지구 끝까지 가겠다는 야망

에 불탔던 알렉산드로스는 소아시아를 향해 파죽지세로 진격했습니다. 위협을 느낀 다리우스 3세가 그와 처음 대결한 곳이 바로 이소스 평원이었죠. 페르시아의 10만 대군은 마케도니아의 병력과 비교할 수 없이 우세했습니다. 2년 뒤에 다시 격돌했던 가우가멜라 전투에서도 마케도니아의 병력은 페르시아의 4분의 1밖에 되지 않았습니다. 말하자면 골리앗과 다윗의 싸움이었죠.

알렉산드로스가 이처럼 막강한 상대를 물리칠 수 있었던 것은 그의 뛰어난 전략과 원대한 야망 덕분이었습니다. 다양한 학문과 고매한 사상으로 연마된 스물세 살의 알렉산드로스 앞에서 그때까지 패전이라는 것을 몰랐던 다리우스조차 줄행랑을 쳤습니다. 우두머리의 나약한 모습을 본 페르시아군은 사기가 떨어졌고, 이소스 평원은 처참한 희생자들의 시신으로 뒤덮였습니다.

후대에 전설이 된 이소스 전투는 세월이 지나면서 더욱 과장됐습니다. 화면에 새처럼 공중에 떠 있는 천상의 액자도 마찬가지입니다. 알렉산드로스의 치적을 기리는 라틴어 게시판은 하늘의 말씀이나 다름없습니다.

"알렉산드로스 대왕은 다리우스 군대의 10만 명 보병과 1만 명이 넘는 기

12. 예술적 상상력으로 현실을 뛰어넘다

병을 전사시키고 그의 식솔을 포로로 만듦으로써 다리우스는 겨우 1천여 기의 기마병을 데리고 패주했다."

이처럼 서양의 희랍이 동방의 페르시아를 완파한 것을 하늘의 뜻으로 비치게 했던 것입니다.

상상력과 신화

달아나는 다리우스 아래쪽에 색다른 일행이 보입니다. 전쟁터에서는 상상할 수 없는 여인네들이 페르시아 병사 속에 섞여 있습니다. 그들은 '불사不死의 1만 명 결사대'가 호위하는 다리우스 3세의 어머니, 부인, 자녀입니다. 자료를 보면 이들은 모두 알렉산드로스의 포로가 됐고, 다리우스가 전사한 것으로 알고 통곡했다는 일화도 전해집니다.

그런데 이들의 옷차림이 이상합니다. 페르시아 복식이 아니라 독일식 복장입니다. 이것은 화가의 상상력이 만들어낸 결과입니다. 호위 결사대 무리의 펄럭이는 군기에 적힌 내용도 사실과 다릅니다. 보병 30만에 10만 기마병이 있는 페르시아군, 그리고 3만의 보병과 4천의 기마병을 갖춘 희랍군이라고 표기했습니다. 이것 역시 알렉산드로스를 신화적인 영웅으로 만드는 거창한 선전과 선동일 뿐입니다.

이집트, 메소포타미아, 페르시아, 인더스 강 유역은 모두 인류의 초기 문명 발상지입니다. 이곳을 차례로 정복한 마케도니아의 알렉산드로스는 단순히 영토를 확장하는 데 그치지 않고 문화 교류에 심혈을 기울였습니다. 그래서 그가 사라진 뒤에도 그 영향력은 수백 년 동안 지속했죠. 그의 발걸음은 인더

스 강에서 멈췄지만, 헬레니즘 문화는 그 한계를 넘어 동방에 전파됐습니다. 그의 꿈은 강압적인 복종이 아니라 화합적인 교류였습니다. 패전국 페르시아의 공주를 기꺼이 왕비로 삼은 것도 그런 노력의 일환이었죠. 10년 남짓한 기간에 세계의 역사를 바꿔놓은 알렉산드로스는 대단한 인물임이 틀림없습니다. 그래도 이 작품에는 그의 치적을 과장하여 알리려는 의도가 지나치게 노골적입니다. 그가 적을 무찌르는 장면은 마치 하늘의 계시를 실현하는 과정처럼 보일 정도니까요. 대체 무슨 이유로 화가는 이런 장면을 묘사한 걸까요?

고대 희랍 각본, 16세기 무대장치

기원전 4세기 전투가 벌어지고 있는 평원 뒤로 갑자기 낯익은 풍경이 펼쳐집니다. 산 중턱의 성이나 해안가의 도시는 독일 풍경화에서 흔히 볼 수 있는 경치입니다. 병사들의 갑옷과 무기도 화가가 살았던 시대의 양식을 보여주고 있습니다. 이처럼 알트도르퍼는 기원전 역사를 16세기 독일 상황으로 각색했습니다. 당시에 독일은 종교개혁으로 신교도와 구교도가 첨예하게 대립하고 있었고, 헝가리를 점령한 이슬람 오스만 튀르크 군대의 오스트리아 침공으로 위기감은 더욱 고조된 상태였죠.

바이에른은 오스만 침공의 방어벽과 같은 지역이었습니다. 가톨릭 옹호자였던 바이에른 영주는 이 위험천만한 혼란을 잠재울 방법을 찾았습니다. 그것은 바로 거대한 예술 프로젝트였습니다. 그는 역사적 영웅과 기적의 성녀를 다룬 연작 그림을 여러 예술가에게 주문했고, 위기를 겪고 있는 사람들에게 용기를 주는 연작의 하나가 바로 **이소스 전투**였습니다. 이교 집단인 페르시

아를 정벌한 알렉산드로스 대왕은 16세기 독일의 이상적인 영웅으로 추앙될 만한 요소를 충분히 갖추고 있었습니다. 전통 가톨릭 교권을 동요시키는 신교도와 이슬람 세력을 막아줄 수호성인과 같은 존재로 여겼던 거죠. 이 작품의 각본은 고대 희랍에서, 무대장치와 소품은 16세기 독일 남부 지방에서 가져온 대하드라마입니다.

영원한 자연, 한시적 인간의 드라마

이소스 전투에서 무엇보다 놀라운 것은 배경에 펼쳐진 자연의 경이로움입니다. 여기에는 높이 158cm, 폭 120cm 화폭에 도저히 담을 수 없는 광활한 우주가 펼쳐져 있습니다. 이것은 시간과 공간의 한계를 뛰어넘는 인간 상상력의

특성을 보여줍니다. 하늘에는 이미 저물어가는 해와 높이 떠오른 달이 모습을 드러내고, 그 아래 완만한 곡선으로 표현된 흰색 지구의 지평선은 엄청난 공간을 실감 나게 보여주고 있습니다. 이소스 전장에서 점점 더 높이 올라가 하늘에서 내려다본 지구의 모습을 이렇게 표현한 것이죠. 광활한 우주 공간을 인식한 초기 르네상스 자연과학의 획기적 개념이 살아 있는 구성입니다. 지리적 묘사도 놀라울 만큼 사실적입니다. 이처럼 화가는 흔하지 않은 상상력의 기발함을 보여줍니다.

콜럼버스가 신대륙을 발견하고, 마젤란이 배를 타고 세계를 일주한 것은 이 그림이 제작되기 불과 몇 년 전에 일어난 사건이었습니다. 당시에는 오늘날과 같은 세계지도는 기대할 수도 없었죠. 그러나 알트도르퍼가 펼친 상상의 나래는 그런 제약을 뛰어넘어 이소스가 위치한 지구의 한 부분을 마치 고공 촬영한 사진처럼 정확하게 그려냈습니다.

이소스 앞에 보이는 섬은 지중해 동쪽 끝에 있는 키프로스이고 남동쪽으로 길게 뻗은 바다는 홍해입니다. 그리고 키프로스 섬 뒤쪽의 일곱 갈래 지류는 나일 삼각주입니다. 그곳 알렉산드리아는 알렉산드로스의 이름을 따서 세운 여러 도시 중에서도 가장 번창하여 희랍·이집트 문화의 중심지가 되었습니다. 나중에 프톨레마이오스 가家가 다스리면서부터 이집트의 수도가 되어 헬레니즘 시대 문화·경제의 메카가 되었죠.

멀리 굽이져 흐르는 강이 바로 이집트의 나일 강입니다. 사실적으로 묘사된 이 모든 지형지물이 하늘에서 직접 내려다보는 듯이 실감 납니다. 물론 아프리카 전역을 험준한 산맥으로 묘사한 것은 자연을 웅장하게 표현하려는 화가의 욕심이 낳은 과장이긴 합니다만. 화면에서 하늘도 나중에 윗부분이 절단되기 전에는 현재의 그림보다 훨씬 더 넓은 공간이었습니다. 그런데 화가가 이소스 전투 장면 말고도 그림의 절반을 광대한 자연으로 채웠던 이유는 대체 뭘까요?

위대한 역사보다 더 위대한 예술적 상상력

하늘의 무한한 공간에는 해와 달, 그리고 신비스러운 구름이 장엄하게 떠 있습니다. 마치 성경의 **창세기**에서 묘사된 한 장면을 보는 것만 같습니다. 한편에는 피비린내 나는 투쟁을 벌이고 있는 인간들의 극적인 역사가 있고, 다른 한편에는 그 영광과 비극을 내려다보고 있는 자연이 있습니다. 그리고 그 둘은 화가의 상상력을 통해 예술적으로 오묘한 조화를 만들어내고 있습니다.

이것은 인간의 위대한 업적조차 하늘의 섭리를 벗어날 수 없다는 암시일

까요? 위기 상황일수록 궁극적인 구원은 신의 뜻에 달렸다는 화가의 믿음을 표현한 것일까요? 해가 뜨는 동쪽을 향해 한없이 가고자 했던 한 인간의 불타는 야망을 펼쳐 보인 것일까요?

나폴레옹도 알렉산드로스와 똑같은 야망을 품었죠. 그는 자신의 거처에 **이소스 전투**를 걸어두고 늘 바라봤다고 합니다. 그러나 나폴레옹의 정복은 마케도니아 영웅이 이룩한 거대한 제국에는 미치지 못했습니다. 알렉산드로스처럼 지역과 인종을 초월한 문화의 교류를 실현하지도 못했습니다. 그렇게 시대는 흘러갔고, 영웅들은 사라졌습니다. 알렉산드로스는 인류 역사상 유례를 찾아볼 수 없는 위대한 업적을 남겼지만, 예술가의 상상력은 그 위대한 역사를 뛰어넘어 영원한 자연을 관조하고 영웅의 업적보다 더 위대한 예술을 창조합니다. 영웅들은 사라졌지만, 자연은 영속하고 불변의 진리는 인간의 상상력으로 창조한 예술 작품 속에서 영원히 숨 쉬고 있습니다.

13. 죽음의 한계를 넘어선 예술,
삶의 허무를 극복한 우정

<div align="right">

홀바인

외교관들

</div>

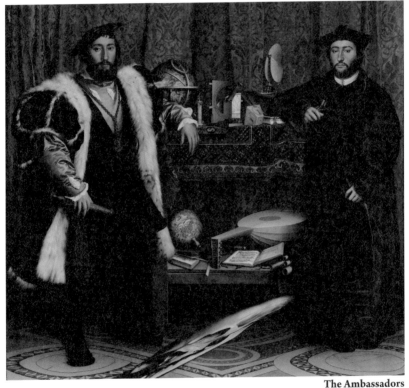

The Ambassadors
1533, Oil on oak, 207 × 209.5cm, National Gallery, London

한스 홀바인(Hans Holbein the Younger, 1497~1543)

독일 아우크스부르크 출생. 한스 홀바인(父)의 차남으로, 암브로지우스 홀바인의 동생이다. 1515년 바젤로 옮기고, 그 무렵부터 에라스뮈스의 저서 **우신예찬**(愚神禮讚)에 삽화를 그렸다. 1526년까지 바젤에 체재했으며, 그간 이탈리아로 여행해 레오나르도 다빈치나 만테냐의 영향을 받아 독특하고 명쾌한 고전적 화풍의 기초를 구축했다. **그리스도의 유해, 시장 마이어 가의 성모자**는 초기 걸작이다. **토마스 모어의 초상**과 **처자의 상, 에라스뮈스의 초상** 등을 그렸고, 헨리 8세의 궁정화가로 활약했다. 왕, 왕비, 대사 등의 초상을 그리는 한편, 그곳 주재의 한자 상인을 위해서 **게오르크 기스체의 초상** 등 다수의 초상화를 그렸다. 목판화로는 **죽음의 무도**가 유명하며 독일의 화가로서는 드물게 벽화도 그렸다.

인생은 짧고 예술은 길다

타국에서 고생하는 친구를 만나려 어렵게 찾아왔습니다. 이 친구는 험한 뱃길과 힘든 육로를 마다치 않고 멀리서 찾아온 벗을 반가이 맞이합니다. 그렇게 타지에서 만난 두 사람은 예사롭지 않은 감회에 휩싸였겠죠. 이제는 까마득한 추억이 되어버린 1533년, 런던에서 있었던 만남입니다. 그 특별한 재회의 순간을 영원히 남기고자 친구는 화가를 모셔왔습니다. 사진술의 발명은 아직 요원했던 시절이었으니까요. 당시에 초상화를 의뢰하려면 화가에게 꽤 많은 돈을 줘야 했습니다. 하물며 화가가 영국 왕실에서 활동하는 당대 최고의 화가라면 더욱 그랬죠.

화가의 이름은 한스 홀바인. 독일 3대 고전 화가로 손꼽히는 인물입니다. 그의 작품을 감상하다 보면 눈을 의심하게 됩니다. 그림이라고 믿기 어려울 정도로 표현이 정교하고 사실적이기 때문이죠. **외교관들**은 비싼 값을 치른 초상화이지만 두 친구에게는 결코 후회하지 않을 선택이었습니다. 서양 미술사에 길이 남은 위대한 명작이 되었으니까요.

인간은 자기 이름을 후대에 남기려고 온갖 노력을 기울입니다. 삶은 짧아도 명성은 오래 남는 법이니까요. 잊을 수 없는 감동을 안겨준 이 명작에 등장한 두 사람을 500여 년이 지난 오늘날에도 우리는 이렇게 만나고 있습니다. 그리고 이런 만남은 시대와 시대를 거쳐 가면서 앞으로도 수없이 반복되고 계속되겠죠. 그런 점에서 이 두 사람이 남긴 최상의 업적은 어찌 보면 이 초상화를 그리게 한 것인지도 모릅니다. 그들의 직업과 경력을 기억하는 사람은 많지 않아도 이 그림을 기억하는 사람은 전 세계에 무수히 많을 테니까요.

그런데 이 그림의 주문자와 그의 친구는 과연 어떤 사람들이었을까요?

화면 곳곳에 숨어 있는 암시들

서양 미술의 역사상 최초로 두 남성이 등장하는 이 초상화에서 왼쪽에 서 있는 사람의 이름은 장 드 댕트빌입니다. 바로 이 그림을 주문한 사람이었죠. 매우 화려한 그의 옷차림은 그림을 압도하는 느낌마저 듭니다. 이 귀족은 당시 프랑스의 왕이었던 프랑수아 1세의 신임을 받던 지방 관리였습니다. 이 그림이 제작되던 시기에 그는 외교 임무를 띠고 영국 왕실에 프랑스 대사로 파견된 상태였습니다. 나라를 대표하는 직책이라 옷차림에 신경을 쓴 흔적이 역력합니다. 비단옷과 값비싼 모피 외투를 겹겹이 받쳐 입었군요. 가슴을 멋지게 장식한 금목걸이도 눈길을 끕니다. 거기에는 특별한 의미가 있습니다. 메달에 새긴 부조는 악마를 물리치는 미카엘 대천사로 이것은 성 미카엘 기사단을 상징하는 표식입니다. 이 조직은 프랑수아 1세가 가장 신뢰하던 극소수의 충신들로 구성됐습니다. 영국 왕실에 파견된 댕트빌이 얼마나 중요한 임무를 띠고 있었는지를 말해주는 대목입니다.

13. 죽음의 한계를 넘어선 예술, 삶의 허무를 극복한 우정

듬직한 손에 들린 단검의 화려함도 대사의 권위를 빛내고 있습니다. 칼집의 풍성한 장식 술과 섬세한 금세공이 매우 인상적입니다. 칼집을 자세히 보면 식물과 인물의 정교한 문양 속에서 숫자 29가 드러납니다. 초상화에 감쪽같이 감춰둔 이 숫자의 비밀은 무엇일까요? 바로 이 단검의 주인인 댕트빌의 나이입니다. 얼굴에서 풍기는 분위기나 중후한 풍채에 비해서는 훨씬 젊은 나이여서 조금 놀랍기도 합니다. 하지만 당시에는 높은 영아 사망률, 치명적인 질병, 전염병, 잦은 전쟁 등으로 평균 수명이 25세 전후였습니다. 그러나 삶의 질이 월등했던 귀족 신분의 댕트빌은 51세까지 '장수'했습니다.

이 그림에 숨어 있는 암시는 숫자만이 아닙니다. 댕트빌이 비스듬히 쓰고 있는 베레모 가장자리에도 여러 가지 장식이 달려 있습니다. 그중에서 가장 위에 달린 장식에는 놀랍게도 작은 해골 모양이 새겨져 있습니다. 영국 대사로 대단한 권세를 누리던 그는 왜 모자에 섬뜩한 해골 모양을 달고 있을까요? 이 그림을 그리던 시점의 상황이나 분위기와 전혀 어울리지 않는 이 죽음의 그림자는 무엇을 의미하는 걸까요?

비슷하면서도 다른 등장인물들

화면 오른쪽에 서 있는 그의 친구는 조르즈 드 셀브라는 인물입니다. 입고 있는 사제복과 모자를 보면 그가 가톨릭 교회의 주교라는 사실을 금세 알 수 있습니다. 모피로 안감을 댄 주교의 외투도 상당히 고급스러운 의상입니다.

프랑스의 라르보 지역 주교였던 셀브 역시 대사 역할을 맡고 있었습니다. 당시에는 성직자나 화가 등 전문 지식인도 흔히 외교관의 직무를 맡곤 했습

니다. 셀브는 종교인이지만 프랑수아 1세 지령을 받아 로마 교황과 스페인 왕을 알현하고 외교·정치적 교섭을 하는 임무를 수행했습니다. 스페인의 카를 5세, 로마 교황 클레멘스 7세, 프랑수아 1세는 당시에 유럽의 패권을 노리는 치열한 경쟁의 주역들이었습니다. 셀브 주교는 이런 복잡한 이해관계의 갈등을 조정하는 역할을 맡고 외교 순행을 하는 중이었죠. 그러다 귀국에 앞서 발길을 영국으로 돌렸습니다. 런던에 머무는 친구를 만나려고 엄청난 수고를 감수한 겁니다. 그리고 두 사람은 타국에서 친구를 만나는 해후의 기쁨을 누렸습니다. 홀바인 앞에 나란히 서 있는 두 사람의 우정이 진하게 느껴집니다.

셀브 주교는 위풍당당한 댕트빌에 비해 다소 왜소해 보입니다. 이런 구성은 인물들의 신체적 조건도 작용했겠지만, 신분의 차이가 강조된 결과이기도 합니다. 내면의 진실을 추구하고 영혼의 구원을 찾는 종교인이었던 셀브는 용기와 자신감에 가득 차 있던 기사단 귀족보다 상대적으로 움츠린 모습을 보입니다.

흥미롭게도 두 사람의 외모는 형제라고 해도 좋을 만큼 닮았는데, 나이도 비슷했을까요? 댕트빌의 나이를 나타내는 숫자가 보물찾기 놀이처럼 그가 쥐고 있는 단도에 숨어 있었던 것처럼 셀브 주교의 나이를 표시한 숫자도 어딘가에 감춰져 있지 않을까요? 네, 그렇습니다. 그의 오른쪽 팔꿈치 아래에 놓인 책을 자세히 보면 모서리에 25라는 숫자를 찾을 수 있습니다. 칼을 들고 전쟁터에 나가 싸워야 하는 귀족의 나이를 화려한 단검에 새기고, 책을 읽어 지식을 쌓고 영혼의 구원을 희구하는 신부의 나이를 책에 새겨둔 홀바인의 치밀하고 상징적인 배치가 놀랍기만 합니다.

르네상스의 지식인들

두 사람은 일반인이라면 엄두도 내지 못할 긴 장정 끝에 만났습니다. 그 먼 길을 돌아 찾아올 정도로 깊은 우정이라면 서로 어깨동무라도 하고 다정한 모습으로 초상화를 그리게 해야 하지 않을까요? 그런데 화면의 두 남자는 뻘쭘하게 멀찍이 떨어져 있습니다. 빈틈없는 홀바인이 이런 구도로 그림을 그렸다면, 여기에도 어떤 의도가 담겨 있는 것은 아닐까요?

그들 사이에는 2단 선반 탁자가 놓였고, 바닥에는 멋진 양탄자가 깔렸군요. 위쪽 선반에는 천구의, 해시계, 사분의四分儀 같은 기구들이 보입니다. 이것은 천체와 자연을 관측하고, 여행이나 항해에 필요한 도구들이죠. 이 그림이 제작된 시기는 코페르니쿠스가 지동설을 발표하기 10년 전이었습니다. 두 친구는 똑같이 탁자 위에 팔을 올려놓았습니다. 그들이 공유한 탁자 위에 있는 과학 기구들은 두 사람의 공동 관심사를 말해줍니다. 이 귀족 기사와 주교는 대학 교육을 받은 극소수의 엘리트로서 당시 최고 지식인 계층이었습니다. 그들은 르네상스 인문학에 심취했고, 바야흐로 발전하기 시작한 자연과학에도 큰 관심을 보였습니다.

탁자 아래쪽 선반에는 손잡이가 달린 지구의, 수학책, 직각자, 컴퍼스 그리고 셸브 주교의 것으로 보이는 찬송가 책이 들어 있습니다. 그런데 엉뚱하게도 루트와 피리, 그리고 악보가 과학 기구들과 함께 놓여 있는 까닭은 무엇일까요? 그것은 음악이 수학의 원리에 바탕을 두고 일정한 공식에 따라 다양한 변화를 추구하는 과학적 예술로 간주했기 때문입니다.

이처럼 수학적 논리에서 출발한 과학의 여러 분야가 그림 곳곳에 숨어 있습니다. 그리고 이런 암시는 르네상스 시대의 특성을 잘 보여줍니다. 천 년의

중세는 과학과 이성적 사유를 허용하지 않았습니다. 학문은 물론 일상생활에 이르기까지 모든 것을 신이 중심이 되어 주관하는 세상이었죠. 두 지성인은 지금 그런 시대적 관념을 깨는 다양한 과학 기기를 사이에 둔 채 앞을 바라보고 서 있는 겁니다. 이들이야말로 새 시대의 주역으로 등장한 선각자입니다.

아나모르포시스

두 사람 발밑에는 독특한 문양의 모자이크가 새겨진 대리석 바닥이 보입니다. 이 문양은 화가의 상상력에서 나온 것이 아니라 런던 웨스트민스터 성당의 바닥을 그대로 묘사한 겁니다. 두 프랑스 외교관의 감격적 해후 장소가 먼 타국 땅 런던이었다는 사실을 인증해주는 독일 화가의 천재적 발상인 셈

이죠. 얼마나 치밀한 내용이며 구성인가요? 홀바인의 그림에 우연의 산물은 하나도 없습니다.

그런데 둘 사이에 비스듬히 놓인 허연 물체는 무엇일까요? 기괴하게 변형된 해골입니다. 이 물체는 일정한 지점에서 바라봐야 원형에 가까운 해골을 인지할 수 있습니다. 그 지점은 바로 화면 중앙에서 셀브 주교 쪽으로 이동한 사선 방향입니다. 화면에서 인물과 사물을 지극히 사실적으로 묘사한 홀바인이 이 사물만큼은 알아보기 어렵게 변형시켜놓은 의도가 궁금하지 않습니까? 이 해골은 감상자의 위치에서 정면으로 아무리 뚫어지게 바라봐도 형체를 알아보기 어렵습니다. 그러나 약간 옆으로 비켜서서 바라보면 그제야 제 모습이 드러납니다. 이런 형상을 왜상歪像, 즉 아나모르포시스anamorphosis라고 부르는데, 감상자가 자신의 관점을 바꾸는 등 어떤 형태로든 그림에 참여하게 됩니다. 처음에는 수수께끼 같은 형태로만 보이던 형상을 옆으로 비스듬히

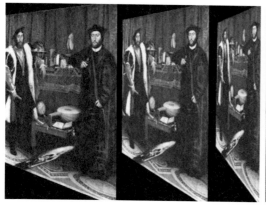

기울여 바라보면 어떤 의미가 담긴 구체적인 형상, 여기서는 해골의 형태로 드러납니다. 우리의 삶도 그렇지 않던가요? 진리와 진실은 삶의 습관적인 관점에서는 그 의미를 이해하기 어렵지만, 어느 순간 관점을 바꿔 바라보면 그 본질을 깨닫게 되지 않던가요?

소름 끼치는 해골이 상징하는 것은 공허입니다. 지상의 모든 부귀영화는 죽음 앞에서 물거품이 되고 맙니다. 결국, 모든 것은 무無로 돌아간다는 불변의 진리를 관조할 때 삶은 무상할 따름입니다. 그러나 영혼은 비록 형체가 없지만, 영원한 것입니다. 그 진리를 일찍 깨달아 삶의 진정한 가치를 추구하라는 것이 죽음의 해골이 환기하는 교훈입니다. 화려한 옷차림으로 당당하게 서 있는 댕트빌의 모자에 새긴 해골도 똑같은 교훈을 암시합니다.

그런데 홀바인은 해골을 너무 작게, 아니면 변형시켜 알아보기 어렵게 그렸습니다. 왜 그랬을까요? 중세에는 해골이 내포한 도덕적 의미를 한눈에 알아볼 수 있게 강조했습니다. 그러나 홀바인은 탁월한 인문주의자들과 교류하고 그들의 초상화를 그렸던 르네상스 시대의 인물입니다. 그는 중세적 그림

자에 가려지기보다는 더 강렬한 열정으로 새로운 의식, 새로운 세상을 갈구했습니다. 그랬기에 중세의 교훈적 의미를 의도적으로 축소했던 것이 아닐까요?

화가는 댕트빌 뒤쪽에 있는 커튼에도 그런 의도를 숨겨두었습니다. 중세 시대 회화에서 핵심적인 위치를 차지했던 십자가의 예수상은 이 그림에서 커튼에 가려져 거의 눈에 띄지 않습니다. 이것은 과거 시대라면 감히 상상조차 할 수 없었던 혁신적인 시도입니다. 중세적 관념을 넘어서려는 당대 지식인의 첨예한 의식이 표출된 사례라고 할 수 있죠.

헨리 8세의 결혼

댕트빌 대사는 어떤 사명을 띠고 런던에 머물고 있었을까요? 그의 역할은 결혼 중매인이었습니다. 이해관계가 복잡하게 얽힌 왕실 간의 결혼을 성사시켜 프랑스의 국익에 도움이 되게 하는 것이 그의 임무였죠. 당시에 왕실 간의

결혼은 영토 확장과 국익 도모를 위한 이해타산의 정략적 결합이었습니다. 프랑스의 프랑수아 1세는 영국 왕실과 혼인 관계를 맺어 당시에 전 유럽을 호령하던 신성로마제국의 카를 5세에 대적하려고 했죠. 왕실 후계자가 될 아들을 생산하지 못하는 카타리나 왕비와 이혼하기를 원했던 헨리 8세가 어떤 여인을 새로운 왕비로 맞아들일지는 프랑스로서 초미의 관심사가 아닐 수 없었습니다. 댕트빌은 런던에 거주하면서 영국 왕실의 상황을 염탐하여 조국에 보고하고, 프랑스에 유리한 결말을 유도하고자 애썼습니다. 하지만 헨리 8세는 결국 매혹적인 궁녀 앤 불린과 혼인하기로 작정했죠.

로마 교황은 가톨릭의 계율을 위반한 헨리 8세의 이혼을 허락하지 않았습니다. 결국, 교회와 힘겨루기에 들어간 헨리 8세는 로마 교황청과 단절하고 스스로 교회의 수장임을 선언하는 수장령을 발표했습니다. 그리고 자기 뜻대로 앤 불린과 비밀리에 결혼했죠. 이 사건으로 영국, 프랑스, 로마 교황청, 신성 로마제국 사이의 불안한 세력 판도는 국제적으로 절박한 관심사가 되었습니다. 화면의 선반에서 볼 수 있듯이 화합과 조화를 상징하는 악기 류트의 줄

이 끊어졌다든가 통에 다섯 개가 들어 있어야 할 플루트가 하나 모자란 것을 불안정한 당시 유럽 각국의 정황을 암시한 것으로 해석하는 사람도 있습니다. 혹은 당시에 고조되었던 신교와 구교 사이, 로마 교황청과 영국 국교회 사이의 갈등으로 해석하는 사람도 있습니다. 특히 류트 앞에 있는 찬송가 책의 펼쳐진 면을 보면 오른쪽 면에는 루터파의 합창곡인 **성령이여 오소서**가, 왼쪽 면에는 십계를 의미하는 성가 **인간이여 행복하기를 바란다면**이 그려져 있습니다. 이처럼 신교와 구교를 대표하는 찬송가를 한데 모아놓은 것은 두 교파가 대립을 멈추고 서로 조화를 이루기를 바라는 셀브 주교의 염원을 표현한 것으로 볼 수 있죠.

우정은 영원하다

댕트빌은 프랑스를 대표하여 헨리 8세와 앤 불린의 결혼식에 참석하고 나서 곧바로 귀국하려고 했지만, 앤이 곧 임신하자 헨리 8세의 자손이 태어날 때까지 영국에 남아 왕실의 상황을 본국에 보고하는 임무를 수행해야 했습니다. 체류 기간이 연장되면서 댕트빌은 고국에 두고 온 가족이 그리워졌고, 춥고 습한 영국의 날씨 탓에 심신도 몹시 지쳐 있었습니다. 그런 와중에 그를 찾아온 친구 셀브가 얼마나 반가웠을지는 가히 짐작할 수 있습니다.

이 작품이 제작된 1533년 댕트빌은 드디어 짐을 챙겨 고국으로 돌아갑니다. 그리고 이 그림을 저택 거실 벽면에 걸었죠. 그를 찾은 방문객은 주인이 등장한 이 초상화를 바라보았을 겁니다. 그런데 주인과 그의 친구 사이에 있는 뭔가 이상한 형상을 발견하고는 고개를 갸웃했을 겁니다. 그러다가 그림

의 오른쪽으로 이동하면서 그 왜상의 실체가 바로 해골이었음을 깨닫게 됩니다. 특히 볼록한 포도주잔에 이 왜상이 비치면 광학적 효과로 해골의 모습이 선명하게 드러날 테니, 화려하고 유쾌한 만찬의 자리에서도 죽음은 늘 그들 곁에 있음을 깨달았을 겁니다.

이 작품이 완성된 지 8년 뒤에 셀브 주교는 서른세 살 젊은 나이로 세상을 떠납니다. 댕트빌 또한 22년이 흐른 뒤에 생을 마감하죠. 왕의 두터운 신임을 받으며 당대 최고의 엘리트로서 영광스럽게 한 시대를 풍미했던 댕트빌도, 젊은 나이에 주교가 되어 부패한 교회를 개혁하고 왕이 위임한 외교 업무를 수행했던 지성인 셀브도 세월의 흐름을 되돌려놓을 수는 없었습니다. 그렇게 죽음은 모든 것을 앗아가고, 한때 빛나던 그들의 영광도 지성도 이제는 어디에서도 찾아볼 수 없습니다. 이것이 바로 우리가 늘 죽음을 기억하고memento mori, 삶의 덧없음vanitas을 염두에 두고 살아가야 하는 이유죠.

하지만 이 두 사람이 5백여 년 전에 나누었던 우정의 순간은 대가의 그림을 통해 지금도 우리에게 전해지고 있습니다. 그리고 보면 예술은 죽음의 한계를 극복하는 활동이고, 우정은 덧없는 삶의 허무를 뛰어넘는 아름다운 감정이라고 말할 수 있지 않을까요?

14. 용기보다 더 큰 힘을 보여주다

카라바조

유디트와 홀로페르네스

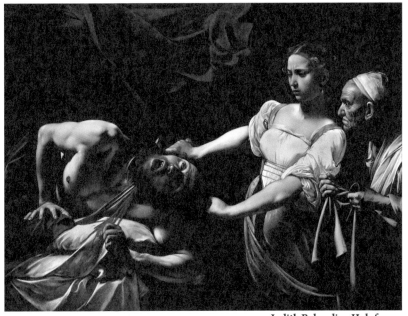

Judith Beheading Holofernes
1598~1599, Oil on canvas, 145 × 195cm, Galleria Nazionale d'Arte Antica at Palazzo Barberini, Rome

카라바조(Michelangelo da Caravaggio(Merisi),1571~1610)

이탈리아 초기 바로크의 대표적 화가. 본명은 미켈란젤로 메리시다. 밀라노의 화가 시모네 페테르차노에게 사사하고 로마로 가서 처음에는 빈곤과 병고로 비참하게 살았으나 뒤에 추기경 델몬테의 후원으로 화가로서 명성을 얻었다. 금색을 바탕으로 밝은색의 조화로 구성된 초기 작품에서 지극히 억제된 빛으로 조명된 만년의 음울한 작품에 이르기까지 그의 예술은 빛과 그림자의 대비를 활용하여 테네브리즘을 창시했다. 그는 근대 사실주의 길을 개척하며 바로크 미술 양식을 확립했고, 이탈리아적인 조형 전통을 부활시켰으며 F. 할스와 렘브란트, 초기 벨라스케스에게도 많은 영향을 주는 등 17세기 유럽 회화의 선구자로 평가되고 있다. 주요 작품으로는 **바쿠스, 성처녀의 죽음, 그리스도의 죽음, 나자로의 부활, 의심하는 토마** 등이 있다.

가공할 정복자의 죽음

끔찍한 장면입니다!

회화의 주제는 인류 역사의 다양한 사건들을 다루어왔지만, 이처럼 잔인한 장면을 묘사한 작품은 보기 드뭅니다. 험상궂은 남자의 이마에는 굵은 핏대가 솟아 있고, 다급한 눈빛의 충혈된 안구는 곧 튀어나올 것만 같습니다. 크게 벌린 입은 단말마의 비명을 지르지만, 아무 소리도 나오지 않습니다. 왜냐면 목이 거의 잘려버렸기 때문이죠. 절단된 목의 혈관에서 붉은 피가 거세게 뿜어져 나오고, 핏줄기는 날카로운 칼의 명암과 더불어 강렬한 인상을 남깁니다. 이 그림을 바라보는 감상자는 마치 엄청난 강도의 전류에 감전된 듯이 온몸에 전율을 느끼고, 그 충격은 화면에서 전개되는 최후의 순간에 응집됩니다. 폭발적인 찰나의 순간이 그대로 정지된, 그야말로 절정의 표현이군요.

이 잔혹한 장면은 놀랍게도 성경에서 유래했습니다. 구약의 내용 중에서 출전이 확실하지 않은 외경 **유디트서**에 나온 이야기입니다. 비명도 지르지 못하고 살해된 남자는 아시리아 군대의 총사령관 홀로페르네스입니다. 기원전 7세기경, 아시리아의 영토는 바빌론과 이집트에까지 확장됐습니다. 메소포타미아 북부를 중심으로 거대한 아시리아제국을 다시 일으킨 왕은 네부카드네자르 2세였죠. 예루살렘을 정복한 그는 '느부갓네살'이라는 이름으로 성경에 등장하는 인물이기도 합니다. 홀로페르네스는 그의 신임을 한몸에 받으며 주변국을 정벌했습니다. 뛰어난 전략을 구사하고, 성격도 신중했던 그는 진격하는 곳마다 승리를 거두었죠. 정복의 마지막 과제인 이스라엘 함락도 그에게는 시간문제였습니다. 백전백승의 노련한 장군답게 홀로페르네스는 단결력 강한 유대 민족을 상대하면서 정면돌파보다는 전략적인 우회 전술을 택

했습니다. 즉, 유대의 식수원을 차단해 적이 스스로 자멸하기를 기다리고 있었던 겁니다.

침략자에 맞서 의연하게 일어선 유디트

그의 이름만 들어도 간담이 서늘해지는 공포의 대상인 홀로페르네스가 지금 누군가에 의해 목이 잘리고 있습니다! 피 묻은 칼을 쥐고 있는 이 주인공은 대체 누구일까요? 죽어가는 홀로페르네스의 부라린 눈길이 마지막으로 멈춘 곳에는 과연 누가 있을까요? 거기에는 젊고 매력적인 여인이 있습니다. 구불거리는 금발을 단정히 틀어 올리고, 귓불에는 값비싼 진주 귀걸이를 달았습니다. 고운 얼굴의 양미간에는 격정에 휩싸인 주름이 깊게 파였군요. 눈

썹 주위에도 긴장한 근육이 한껏 부풀어 올랐습니다. 눈빛에는 두려움과 망설임, 각오와 혐오가 교차하고 살짝 열린 입술에서 거부감과 고통이 배어 나옵니다.

　얼굴과 목, 드러난 앞가슴에 와 닿는 빛은 화면의 바탕을 이루는 짙은 어둠과 강렬한 대비를 이루고 있습니다. 배경은 먹물처럼 검어서 그녀의 부드러운 피부색이 더욱 도드라져 보입니다. 지금 자신이 저지르고 있는 일이 역겨워 가냘픈 몸을 한껏 뒤로 젖혔군요. 눈앞에서 벌어지는 상황으로부터 달아나고 싶은 충동이 강하게 드러나는 자세입니다. 표정, 자세, 배경 모두가 화면에 악몽 같은 공포감을 조성하고 있습니다.

　이 여인은 누구이며, 어떤 상황에 휘말린 걸까요? 그녀의 이름은 유디트입니다. 젊고, 지적이고, 매력적인 유대인 과부입니다. 아시리아 군대는 그녀가 사는 이스라엘의 베툴리아를 포위했습니다. 그러나 유대인들은 막강한 군대

를 동원해 물밀 듯이 쳐들어오는 이들 침략자 앞에서 속수무책이었습니다. 고립된 성안에서는 식량도 떨어지고, 식수마저 말라갔습니다. 이때 놀라운 애국심을 발휘한 여인이 있었으니, 바로 이 그림의 어둠 속에서 처절한 표정을 짓고 있는 유디트였습니다.

스스로 용감하다고 믿는 자가 용감하다

그러나 아무리 애국심이 흘러넘쳐도 실제로 적을 물리칠 방도가 없다면 무슨 소용이겠습니까? 병사들도 막아내지 못한 군대를 연약한 여자의 힘으로 어떻게 무찌를 수 있을까요? 지혜로운 유디트는 누구도 시도하지 못한 맹점을 택했습니다. 바로 적장을 없앤다면 적군을 쉽게 물리칠 수 있다고 판단했던 것이죠. 임진왜란 때 촉석루 잔치의 흥에 겨웠던 왜장을 끌어안고 남강으로 뛰어든 의로운 기생 논개를 연상시키는 대목입니다. 유디트는 조국을 구하기로 마음을 굳게 다지고 칙칙한 상복을 벗어 던졌습니다. 그리고 화사하게 옷을 차려입고 정성스럽게 화장해서 눈부시게 아름다운 여인이 됐습니다. 그런 모습으로 적의 진영에 찾아간 그녀는 투항할 의사를 밝혔습니다. 그동안 성이 포위되어 견딜 수 없는 고통을 겪었다고 거짓으로 하소연했죠.

유디트의 빼어난 미모와 품격 있는 언행은 의심 없이 적장의 마음을 사로잡았습니다. 홀로페르네스는 우월감에 들떠 전투를 치르기도 전에 승리했다는 착각에 빠졌습니다. 명석한 그의 판단력도 유디트의 매력 앞에서는 무기력하게 무릎을 꿇고 말았던 거죠. 그렇게 아시리아군 진영에서는 때 이른 잔치가 벌어졌습니다. 유디트는 저녁 연회에서 애교와 웃음으로 사령관의 마음

을 사로잡았죠. 긴장이 풀린 홀로페르네스는 마침내 술에 취했고, 당할 자가 없었던 그의 육중한 몸집은 침대에 힘없이 쓰러졌습니다.

이 순간을 기다렸던 유디트는 마음을 가다듬었습니다. 침착하고 냉정하게 거사를 치르고자 크게 숨을 들이마셨지만, 그녀의 작은 가슴은 미친 듯이 뛰었습니다. 자신이 해야 할 일을 정확히 알았던 그녀에게도 거인 같은 남자를 죽이는 일은 소름 끼치는 공포 자체였습니다. 아! 이 끔찍한 일을 어떻게 저질러야 할까요? 유디트는 온몸이 얼어붙는 것 같았고, 손가락 하나 꼼짝할 수 없었습니다. 차라리 모든 것을 포기하고 달아나 숨어버리고 싶었습니다.

그러나 유디트는 마음을 다잡았습니다. 그렇습니다. 세상에 태어나면서부터 용감한 사람은 없습니다. 단지 스스로 용감하다고 믿고, 용감하게 행동하는 사람이 있을 뿐이죠. 유디트는 용기를 내 얼어붙은 발을 앞으로 떼어놓았습니다. 마음에서 용솟음치는 그 뜨거운 기운은 유디트의 신념을 다시 굳건히 세워줬습니다. 반드시 해내고야 말겠다는 간절함과 절박함에 칼을 쥔 손이 부르르 떨렸습니다. 왼손은 어느새 적장의 머리를 움켜쥐고 있었습니다. 유디트는 있는 힘을 다해 예리한 칼로 적장의 목을 파고들었습니다. 수천수만의 군대를 호령하던 홀로페르네스의 머리가 눈을 부릅뜬 채 어이없이 잘려나가자, 유디트의 늙은 시녀가 얼른 그것을 주머니에 담았습니다.

다음날, 머리 없는 대장의 몸통을 발견한 병사들은 간담이 서늘해지고 용기를 잃자 끝내 퇴각하고 말았습니다. 그렇게 한 여인의 애국심과 용기가 무적의 아시리아 군대를 물리쳤습니다.

성경의 내용과 다른 상황 설정

화면 오른쪽, 깊은 주름투성이 얼굴에 두건을 쓴 노파가 바로 유디트의 시녀 아브라입니다. 조바심하는 아브라는 천 주머니를 들고 유디트 곁에 바짝 붙어 있습니다. 위험한 모험의 목적인 적장의 머리를 담으려는 까닭이죠. 두 여인의 목숨과 조국의 운명이 달린 숨 막히는 순간입니다. 지켜보는 아브라의 긴장된 표정은 화면에서 곧 폭발할 것만 같은 극도의 긴장감을 고조시키고 있습니다. 노파의 이 극적인 표정은 감상자를 생생한 살해 현장으로 끌어들입니다.

그러나 외경의 **유디트서**에 나오는 상황은 조금 다릅니다. 유디트는 혼자 거사를 감행했고, 아브라는 홀로페르네스의 천막 바깥에 있었던 것으로 묘사됐습니다. 아마도 만약의 사태에 대비해 망을 봤겠죠. 그러나 카라바조는 암살 장면에 두 여인을 함께 출연시켰습니다. 그는 왜 외경의 원래 내용과 다르게 장면을 구성했을까요? 그 이유를 알아야 독창적인 카라바조의 작품 세계를 제대로 들여다볼 수 있습니다.

바로크 시대를 연 빛과 어둠의 마술사 카라바조

두 여인은 극적인 대조를 이룹니다. 젊음과 늙음, 아름다움과 추함, 복숭아색 피부와 갈색 피부 등 모든 면에서 상반되죠. 유디트의 연약한 모습은 아브라의 강인한 인상과 대조되어 더욱 두드러져 보입니다. 그 섬약한 여자의 손으로 적장의 멱을 따는 설정은 긴장감을 극도로 고조시킵니다. 먹이를 포착

한 매처럼 눈을 번쩍이는 아브라, 이 끔찍한 상황에 몸서리치는 유디트, 목을 점점 앞으로 빼는 아브라, 상체를 점점 뒤로 젖히는 유디트, 은밀한 사건을 덮고 있는 배경의 어둠, 두 공모자를 생경하게 드러내는 밝은 빛⋯. 화면 전체가 팽팽한 대립과 긴장감으로 터질 것만 같습니다.

바로 이것이 카라바조가 창조한 명암의 극적인 효과입니다. 극적인 구도와 긴장감 넘치는 구성도 카라바조 회화의 특징이죠. 유디트의 옷차림은 성경의 내용과는 달리 그리 화려하지 않고, 일상의 평범하지만 깔끔한 외출복입니다. 늙은 시녀의 표정과 행동 또한 매우 사실적입니다. 신화적·종교적 꺼풀을 벗은 이 두 여인은 화가가 살아가던 16세기 이탈리아에서 흔히 볼 수 있었던 모습을 하고 있습니다. 이처럼 일상적이고 사실적인 표현은 카라바조 그림 세계의 핵심을 이룹니다. 르네상스 이후에 유행하던 기형적인 마니에리즘과 상반되는 초기 바로크의 사실주의가 바로 여기서부터 시작했습니다. 바로크 시대의 선구자인 카라바조는 거창한 역사적 주제를 평범한 일상의 모습으로 표현했습니다. 그리고 서양 미술사에서 배경을 칠흑 같은 어둠 속에 묻어버린 최초의 그림이 바로 이 **유디트와 홀로페르네스**입니다.

용기보다 더 큰 힘

현대 정치철학자 한나 아렌트에 따르면 고대 로마인들의 언어에서 '살다'라는 동사는 '남들과 함께하다'라는 의미를 내포했다고 합니다. 반대로 '죽다'는 '남들과 함께하기를 그치다'라는 뜻이었다고 하죠. 이처럼 우리가 살아 있다는 것은 생물학적으로 먹고, 자고, 숨 쉬는 것만을 의미하지 않습니다. 인간

14. 용기보다 더 큰 힘을 보여주다

은 사회적 동물이고, 사회는 나와 남이 함께 있어야 인간으로서 존재할 수 있습니다. 그런 의미에서 남이 없다면 나도 없다고 말할 수 있겠죠.

우리는 역사적으로 자신을 희생해서 나라를 구한 위대한 인물들의 이야기를 잘 알고 있습니다. 특히 침략자들에게 삶의 터전이 짓밟혔을 때 분연히 일어나 저항하고, 목숨 바쳐 나라를 구하려고 했던 사람들의 이야기는 지금도 진한 감동을 줍니다. 그러나 거창하게 국가와 민족을 구하기 위해 자신을 희생하는 것만이 우리가 한 사회의 구성원으로서 의무를 다하는 일은 아닐 겁니다. 어려움을 겪는 이웃을 돌보고, 나보다 남을 먼저 생각하는 것도 우리가 인간이라는 이름에 걸맞은 자세로 살아가는 길일 겁니다.

스스로 용감하다고 믿는 사람이 용감한 사람임은 분명하고, 연약한 유디트도 평소에 상상할 수도 없던 용기로써 적장의 목을 잘랐습니다. 만약 유디트에게 자기 삶의 의미가 '남들과 함께하는' 데 있다는 의식이 없었다면, 과연 그토록 놀라운 용기를 낼 수 있었을까요? 온 나라가 위기에 처한 상황에서 오로지 자신의 안위만을 생각하고, 남을 생각하지 않는 사람은 유디트처럼 용기 있는 행동을 하지 못할 겁니다. 그런 사람은 군이 '살다'라는 단어의 고대 로마 어원을 떠올리지 않더라도 '살아 있어도 살아 있지 않은' 존재나 진배없습니다.

15. 사회 통념에 맞서 자신의 길을 가다

렘브란트
프란스 반닝 코크와 빌럼 반 루이텐부르크의 민병대

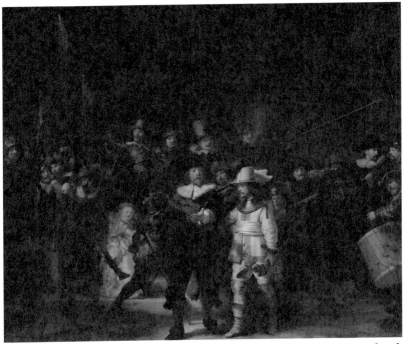

De compagnie van kapitein Frans Banninck Cocq en luitenant Willem van Ruytenburgh
maakt zich gereed om uit te marcheren
1642, Oil on canvas, 363 × 437cm, Rijksmuseum, Amsterdam

렘브란트 반 라인(Rembrandt Harmenszoon van Rijn, 1606~1669)

네덜란드 레이던 출생. 일찍이 미술에 소질을 보였으며 암스테르담 의사 조합으로부터 위촉받은 **툴프 박사의 해부학 강의**가 호평을 받으면서 유명해졌고 명문가의 딸 사스키아 반 오이렌부르크와 결혼했다. 당대 최고의 초상화가로서 많은 수입을 올리고 많은 제자를 가르쳤으나 예술적으로 성숙함에 따라 외형의 정확한 묘사보다는 인간의 깊은 내면을 표현하기 시작하여 종교적·신화적 소재나 자화상을 많이 그렸다. 1642년 암스테르담 사수협회(射手協會)에서 단체 초상화를 주문받고 **프란스 반닝 코크와 빌럼 반 루이텐부르크 초상**을 그리면서 당시 유행하던 판에 박힌 그림을 버리고 그만의 명암 효과를 이용하여 대담한 극적인 구성을 시도했다. 그러나 이 그림은 비난의 대상이 되었고, 그의 명성도 추락했다. 아내 사스키아가 세상을 떠나면서 그의 삶은 더욱 고통스러워졌지만, 이때부터 그의 위대한 예술이 전개되었다. 1645년 맞이한 둘째 부인 헨드리키에의 내조는 그의 예술을 더욱 원숙하게 하여, 그의 대표작은 대부분 1640년대 이후에 제작되었다. 그러나 생활은 날로 어려워졌고, 1656년 파산선고를 받아 모든 것이 그의 손을 떠났다. 헨드리키에가 죽고 아들 티투스마저 죽자, 그도 이듬해 10월 유대인 구역의 초라한 집에서 임종을 지켜보는 사람도 없이 죽었다.

분주한 등장인물들

무기를 든 남자들이 부산하게 움직이고 있습니다. 화면 오른쪽 검은 옷을 입고 목에 하얀 레이스 장식을 단 부사관剛士官은 어깨에 창을 거꾸로 메고 있습니다. 삼지창 날이 찌를 듯이 앞으로 튀어나왔군요. 그를 마주 보는 병사는 뭔가 상관이 내리는 지시를 진지하게 듣고 있습니다. 그들 뒤에는 사병용 일지창을 든 사람들이 빽빽이 들어섰습니다. 뒤로 갈수록 창대 사이의 간격이 촘촘해지면서 그림에 공간적 깊이를 만들어내고 있습니다. 교차하고, 가로지르고, 나란히 뻗은 창들의 모양새가 금세라도 어떤 사태가 벌어질 듯한 분

위기를 풍깁니다. 구부정하게 등이 굽은 노인도 화승총을 들여다보며 마지막 점검을 하고 있군요. 오른쪽에 있는 사내는 비장한 표정으로 북을 치면서 신호를 보내고 있습니다. 요란한 북소리에 개도 덩달아 짖고 있습니다. 대체 무슨 일이 벌어졌기에 이런 북새통이 벌어진 걸까요?

수수께끼 같은 인물들

화면의 왼쪽에도 한 무리의 들뜬 사람들이 분주하게 움직이고 있습니다. 가운데 남자는 긴 화승총에 화약을 장전하는 중입니다. 가슴에 두른 띠에는 화약통이 줄줄이 달렸습니다. 신속하게 총알을 장전하기 위한 만반의 태세를 갖춘 겁니다.

삶과 죽음이 엇갈리는 싸움터로 출정하는 장면일까요? 그렇게 보기에는 이해할 수 없는 구석들이 여기저기 눈에 띕니다. 전쟁터에 나가는 사람들의

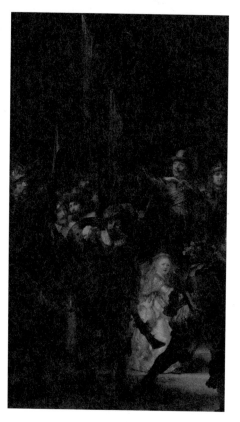

옷차림치고는 너무 화려하고 깔끔하지 않은가요? 마치 카니발에라도 참석한 듯이 한껏 멋을 부렸습니다. 무리에 끼어 있는 여자와 한껏 흥이 난 아이들의 모습도 전쟁과는 어울리지 않습니다. 어른들처럼 투구를 쓴 꼬마는 총을 장전하는 사내를 재미있다는 듯이 바라보고 있습니다.

아이의 뒤쪽에 서 있는 남자도 전쟁과 무관해 보이기는 마찬가지입니다. 비록 멋진 갑옷을 입고, 투구를 쓰고, 삼지창으로 무장하고 있지만, 전체적인 분위기와 동떨어진 느낌이 듭니다. 게다가 화면의 맨 왼쪽에서 몸이 반만 보여서 마치 반은 그림

15. 사회 통념에 맞서 자신의 길을 가다

안에 있고 반은 그림 밖에 있는 듯한 인상을 줍니다. 그리고 그림의 등장인물들이 모두 큰일을 앞둔 듯이 분주히 움직이는데, 그의 눈빛은 깊은 상념에 잠긴 듯합니다. 특히 밝은 빛이 내려앉은 그의 얼굴은 유난히 감상자의 시선을 끕니다. 자신의 내면을 헤매고 있는 듯한 그의 표정은 어디서 많이 본 것 같지 않나요? 이 인물은 그림에 나타난 위치, 분위기, 그리고 성격으로 비춰볼 때 화가의 자화상이라는 착각을 불러일으킵니다. 하지만 17세기 플랑드르 미술의 정점에 있었던 렘브란트는 더 기발한 곳에 숨어 있습니다. 그림 중앙의 가장 뒤쪽, 커다란 민병대 깃발을 든 소위와 은빛 투구의 젊은 하사관 사이로 얼굴 일부분을 내민 사람, 뭔가를 뚫어지게 응시하는 눈만 삐죽이 드러낸 의문의 인물이 바로 이 그림을 그린 화가입니다.

암스테르담 민병대

어두운 배경에서 또 다른 무리가 모습을 드러냅니다. 처음에는 몰랐지만, 볼수록 분명해지는 사실이 하나 있군요. 화면의 분위기는 혼란스러워도 등장인물들의 얼굴은 하나하나 분명히 식별할 수 있습니다. 마치 각자의 초상화를 한데 모아 짜깁기해놓은 듯한 형국입니다. 옷차림이 제각각인 까닭도 이제야 알 것 같습니다.

이들은 1640년대에 실제로 암스테르담에 거주하던 시민입니다. 그리고 전쟁터로 떠나는 군인들이 아니라 민병대원들입니다. 당시에 암스테르담에는 중상류층 시민으로 구성된 약 4천 명 인원의 민병대가 있었습니다. 이 그림은 가족, 친구, 후손이 자신을 기억해주기를 바라는 민병대원들이 화가에게 의

뢰해서 그린 단체 초상화입니다. 이 그림에서 얼굴을 분명히 알아볼 수 있는
사람은 화가 자신을 빼고 모두 열여덟 명입니다.

당시에 유행하던 단체 초상화를 주문할 때 비용을 분담한 사람들은 그림
에 나와 있는 자신의 모습을 분명히 확인할 수 있었습니다. 게다가 화면에 보
이는 것처럼 이름을 써넣기도 했죠. 이 열여덟 명의 이름은 화면의 가운데 위
쪽 성문 아치 기둥에 걸린 타원형 문장紋章에 새겨져 있습니다. 원래 렘브란트
가 이 그림을 완성했을 때 이런 문장은 없었습니다. 하지만 그림을 본 주문자
들은 뭔가 아쉬운 마음을 감출 수 없었습니다. 그림에 등장한 자신들을 후세
의 감상자들이 알아줬으면 하는 바람에서 이름을 그림에 추가해달라고 화가
에게 부탁했습니다. 큰 비용을 내고 제작한 대가의 그림에 자신의 존재를 드
러내고 싶은 마음을 이해할 수 있을 것 같습니다. 화가는 그림에 타원형 문장
을 새로 그려 넣으면서 열여덟 명 주문자의 명단을 삽입했습니다. 그 명단에

15. 사회 통념에 맞서 자신의 길을 가다

서 오늘날 신분이 확인된 사람은 세 명이고, 그중 한 사람이 바로 화면의 중앙 뒤편에서 민병대 깃발을 들고 서 있는 인물, 얀 코르넬리센 소위입니다.

새로운 형태의 단체 초상화

이 그림은 대단한 역사적 장면을 묘사한 것처럼 보이지만, 사실은 개인들의 초상화를 교묘하게 구성해놓은 것에 불과합니다. 평범한 단체 초상화를 마치 역사적인 장면처럼 표현했다는 점에서 이 그림의 개념은 매우 혁신적입니다.

그때까지 플랑드르의 전통적인 단체 초상화는 일정한 형식에 갇혀 있었습니다. 인물들은 마치 기념사진 촬영이라도 하듯이 경직된 모습으로 꼼짝도 하지 않고 자세를 취하고 있었죠. 그리고 단체 초상화에 등장하는 인물들은 '우애와 평등의 원칙'에 따라 저마다 비슷한 공간을 차지했습니다. 그런 그림에 감동적인 이야기가 들어 있을 리 없습니다.

그러나 렘브란트는 재미없는 단체 초상화를 완전히 다른 느낌으로 바꿔버렸죠. 생동감과 박진감 넘치는 역사적 현장에 인물들을 배치했습니다. 등장인물들은 산만할 정도로 제각각이지만 연속적인 움직임을 보여주면서 화면에는 조화로운 공간 배치가 이뤄졌습니다. 초상화의 인물들은 그렇게 역사의 한 장면으로 자연스럽게 들어갔습니다. 역사화는 초상화보다 격이 높은 그림입니다. 렘브란트의 단체 초상화에서 등장인물들은 단순히 초상화의 주인공이 아니라 역사적 인물이 되었던 셈이죠.

이 그림에서 맨 앞의 두 사람은 민병대원 중에서도 가장 눈에 띕니다. 화면

의 다른 등장인물에 비해 위치와 크기가 다르고, 특히 두드러진 빛 때문입니다. 화려한 전신상으로 등장한 두 인물이 민병대 지휘관이라는 것쯤은 쉽게 짐작할 수 있죠? 검은 옷차림에 붉은 천을 가슴에 두른 인물이 바로 프란스 반 닝 코크입니다. 오른손에 들고 있는 지휘봉이 말해주듯이 민병대와 암스테르담 시 행정을 책임진 우두머리입니다.

독일 브레멘에서 이주한 그의 아버지는 가난 속에서도 열심히 일하고 공부해 법학박사 학위를 받음으로써 집안의 기반을 마련했습니다. 그 덕분에 상류층에 진출할 수 있었던 코크는 부유한 시장의 딸과 결혼한 뒤, 상속받은

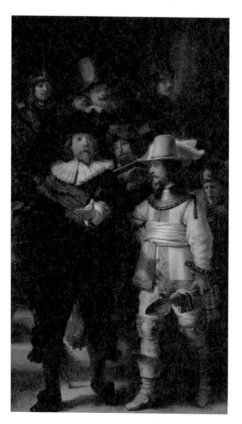

처가의 재산으로 든든한 재력까지 갖추었습니다. 권력자가 된 그는 사회적으로 성공한 자신의 모습을 후대에 남기려고 당시 최고의 화가였던 렘브란트에게 초상화를 주문했습니다. 암스테르담 민병대 조합 본부에 걸어둘 그림 제작에 참여한 열여덟 명 주문가 가운데 그는 가장 큰 비용을 부담했을 겁니다. 렘브란트가 이 그림의 대가로 받은 금액은 일반 노동자의 6년 치 임금에 해당하는 큰 돈이었습니다.

코크 대장은 왼손을 정면으로 뻗어 민병대의 출발을 지시하고 있습니다. 그의 상체에 쏟아진 빛은 옆사

15. 사회 통념에 맞서 자신의 길을 가다

람의 노란색 저고리에 손 그림자를 드리우고 있습니다. 온통 노란색으로 치장한 남성은 그의 부관인 빌럼 반 루이텐부르크입니다. 출발을 지시하는 대장의 손과 부관의 미늘창이 앞쪽으로 튀어나와 그들이 이 무리의 선두에 선 지휘자임을 나타내고 있습니다. 미늘창의 단축법 묘사는 너무도 실감 나서 창날이 마치 화면 밖으로 튀어나온 듯합니다. 이 부분을 여러 번 수정한 흔적을 보면 렘브란트가 착시효과를 이용한 공간감에 매우 집착했다는 사실을 알 수 있습니다. 코크 대장과 부관이 여느 대원과 차별화된 대우를 받는 것도 전통적인 단체 초상화와 다른 특징입니다. 이것은 신분과 계급이 서로 다른 인물들을 적절히 배치함으로써 주요 인물을 자연스럽게 강조하는 렘브란트의 독창적인 수법입니다. **프란스 반닝 코크와 빌럼 반 루이텐부르크의 민병대**라는 제목이 낯설지 않을 정도입니다.

역사화로 승격한 초상화

이 그림이 출전하는 병사들을 그린 역사화가 아니라 민병대의 단체 초상화라면, 대체 어떤 상황을 묘사한 걸까요? 아마도 암스테르담 길드guild 회원들이 의전용 차림으로 외빈을 영접하러 가는 길일 겁니다. 렘브란트는 먼저 그려둔 민병대 각자의 초상들을 환영식 장면으로 재구성함으로써 획기적인 그림으로 탄생시켰습니다. 인물 나열에 불과했던 전통적인 단체 초상화를 따끈따끈한 역사화로 전환한 혁신적인 구상을 실현한 겁니다.

길드 조합원으로 구성된 민병대는 화승총으로 무장한 자위대입니다. 렘브란트는 그 점을 강조해서 화승총의 특성을 세 단계로 그려 넣었습니다. 화약

을 장전하는 병사, 화약 접시 주변을 점검하는 노병, 그리고 코크 대장 뒤에서 총을 쏘는 어린 병사를 유기적으로 적절히 배치했습니다.

화승총 민병대를 상징하는 인물은 뜻밖에 키 작은 여자입니다. 그녀는 고급스러운 차림새와 어울리지 않게 허리춤에 하얀 뇌조를 차고 있습니다. 갈색과 검은 무늬 깃털의 뇌조는 겨울에 흰색으로 변하는 들꿩과에 속한 새입니다. 민병대 소속의 여자 상인이 발톱을 교차시킨 뇌조를 매달고 있는 이유는 뭘까요? 교차시킨 화승총을 부대 상징으로 정해 부르는 명칭에서 비롯됐습니다. 그 플랑드르 단어에는 '발톱'이라는 뜻이 함께 들어 있습니다. 민병대원 가운데 발톱을 드러낸 뇌조를 허리에 찬 그녀가 유난히 밝은 빛으로 강조된 이유도 거기에 있습니다.

수난과 영광의 길

이 그림이 뜬금없이 **야경**De Nachtwacht이라는 제목으로 알려진 이유는 무엇일까요? 화면 전체가 짙은 어둠에 잠겨 있기에 19세기부터 이 그림을 그런 이름으로 불렀지만, 이것은 오해에서 비롯한 잘못된 제목입니다.

이 그림은 물감으로 사용한 역청瀝青이 산화작용으로 돌이킬 수 없이 어두운 색조로 변해버렸습니다. 대낮의 밝은 부분이 어둠과 극심한 대조를 이루게 된 것도 바로 그 때문입니다. 다시 말해 이 그림의 내용은 도시의 밤을 지키는 병사들을 다룬 것이 전혀 아닙니다. 이 그림은 주요 행사에 참석하려는 길드 회원들이 대낮에 암스테르담의 성벽 입구에 모인 단체 초상화입니다. 서양 미술사의 혁신적 대표작이 불행하게도 역청의 저주를 받은 거죠.

15. 사회 통념에 맞서 자신의 길을 가다

그뿐 아니라 이 그림은 여러 차례 수난을 겪었습니다. 두 차례나 칼부림을 당했고 염산 공격을 받기도 했습니다. 게다가 본래 모습과 달리, 그림 위쪽과 좌우가 큰 폭으로 축소됐습니다. 18세기에 이 그림을 시청으로 옮기면서 그곳 공간의 크기에 맞춰 잘라버렸던 겁니다. 더 놀라운 점은 당시 사람들이 이 그림을 그리 좋아하지 않았다는 사실입니다. 정면의 두 지휘관을 제외한 나머지 사람들은 모두 불만을 표출했습니다. 자신들을 너무 작게 그렸거나 우스꽝스러운 자세로 표현했거나 흐릿하게 나타낸 것에 대해 만족할 수 없었기 때문입니다. 이런 부정적인 평가는 동시대 다른 사람들의 입에서도 나왔습니다. 그들에게 익숙한 그림이 아니었기 때문이죠. 혁신은 말 그대로 파격적인 변화입니다. 대중이 획기적인 시도를 수용하는 데에는 적잖은 시간이 필요하죠. 그러기에 선구자들은 자신의 신념을 위해 힘겹고 외로운 투쟁을 감수해야 했습니다.

사회 통념에 맞서 자신의 길을 가다

렘브란트는 이 그림을 완성한 시기부터 '영광스러운 사양길'로 접어들었습니다. 탁월한 재능으로 일찌감치 명성과 재산을 얻은 그가 진정한 예술을 향한 열정에 빠져들었던 거죠. 이것은 대중의 취향이나 시대의 유행과 상관없이 참다운 예술과 인생의 진리를 표현한다는, 지극히 현대적인 개념입니다. 렘브란트는 '그림 잘 그리는 장인'의 허물을 벗고, 독창적인 예술가로 거듭나는 대혁신을 이루려고 했던 것이죠.

그러나 자신이 옳다고 믿는 길을 걸어갈수록 부귀영화는 그에게서 멀어졌

습니다. 이 그림이 제작되던 해에 아내 사스키아가 죽고, 고뇌와 빈곤으로 이어지는 삶의 고통은 더욱 심각해졌습니다. 말년에는 심지어 물감을 아껴가며 그림을 그려야 했습니다. 인생과 예술의 진수를 깨달아가는 자신을 마지막 순간까지 자화상에 담았던 렘브란트. 그가 17세기 플랑드르 미술의 정상에 올랐던 작품이 바로 **프란스 반닝 코크와 빌럼 반 루이텐부르크의 민병대**입니다.

16. 공적 의무는 사적 의무를 넘어선다

다비드 |
호라티우스 가문의 맹세 |

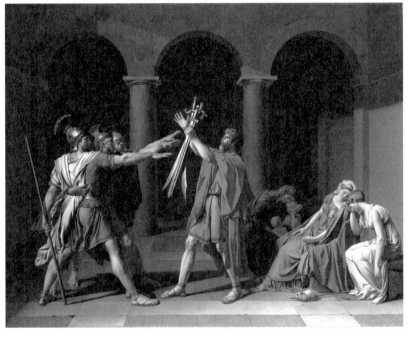

Le Serment des Horaces
1784, Oil on canvas, 329.8 × 424.8cm, Louvre, Paris

자크 루이 다비드(Jacques-Louis David, 1748~1825)

프랑스의 화가. 프랑스 고전주의 회화의 대표자. 왕립 아카데미에서 수학하고 프랑수아 부셰, 조셉 마리 비엥에게 사사했다. 1774년 로마 대상을 받고 1775~1780년 로마에 유학했다. 18세기 프랑스 회화 전통을 고수했으나, 볼로냐, 피렌체 등을 여행하며 경험한 이탈리아 르네상스 회화에 감명받아 고대 그리스·로마 미술에 심취하면서 신고전주의를 탐구했다. 프랑스 혁명 때에는 자코뱅당에 속하여 **마라의 죽음** 등으로 날카로운 현실 의식을 표현했다. 그 후 나폴레옹의 총애를 받아 **나폴레옹의 대관** 등을 그렸고 당시 미술계 최고 권력자가 되어 화단에 많은 영향을 미쳤으며, 고전파 화가들은 모두 그의 밑에서 나왔다. 나폴레옹 실각 후 1816년 이후 브뤼셀로 망명하여 그곳에서 사망했다.

힘과 균형을 상징하는 직선 삼각 구도

세 명의 건장한 남성이 결연한 자세로 팽팽한 근육의 팔을 앞으로 뻗치고 있습니다. 다리를 넓게 벌리고 선 자세에서도 강한 의지가 솟구칩니다. 세 남자의 다리도, 자세도 모두 안정적인 삼각 구도를 이루고 있습니다. 강한 남성적 힘과 균형 잡힌 조화가 돋보이는 구도입니다. 이런 직선들의 조합에서 터질 듯이 긴장감이 고조되는군요. 세 사람은 각기 다른 색의 전투복과 투구를 통해, 서로 개성이 달라도 모두 하나가 된 대단한 결속력을 보여주고 있습니다.

이 세 남자는 누구이며 무엇을 하는 걸까요? 한쪽 팔로 서로 허리를 껴안고 나란히 선 세 젊은이는 호라티우스 형제들입니다. 맨 앞쪽에 창을 든 인물이 맏형이며 이 이야기의 주인공이죠. 때는 기원전 7세기경, 이들 로마인 삼 형제는 알바인 쿠리아티우스 삼 형제를 상대로 목숨을 건 대결을 앞두고 충성과 승리를 맹세하고 있습니다. 적을 죽이지 못하면 자신이 죽어야 하는 절박한 운명에 놓인 이 세 전사에게서 비장한 용기와 분출하는 힘이 생생하게 느껴집니다.

아버지와 애국심

삼 형제가 뻗은 팔과 단호한 시선이 집중된 곳에는 그들의 아버지가 있습니다. 배경에 있는 세 개의 아치를 기준으로 화면을 수평으로 삼등분해볼 때 아버지는 한가운데를 차지하고 있고, 수직으로 삼등분해보면 그의 상체와 그

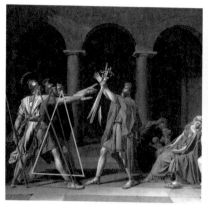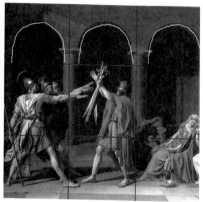

가 들고 있는 칼이 이 그림의 핵심을 이루고 있습니다. 감상자의 시선도 자연스럽게 화면 한가운데로 쏠리게 마련입니다.

조국을 의미하는 아버지는 애국심의 상징입니다. 거의 모든 나라에서 조국을 '아버지의 땅'이라고 부르고 있는 것은 우연한 일이 아니죠. 그는 목숨을 건 결전의 장소로 떠나는 자식들에게 건네줄 세 자루의 칼을 왼손으로 높이 쳐들고 있습니다. 하늘을 향해 뻗친 오른손도 간절한 기원을 올리는 것 같습니다. 자식들을 위해 신에게 가호를 비는 걸까요? 그러나 그의 비장한 모습은 곧 닥칠지도 모르는 불행한 사태에 대한 두려움은 이미 초월한 것 같기도 합니다.

세 자식의 시선을 한몸에 받은 아버지의 눈길은 높은 곳을 향합니다. 아버지가 삼 형제의 시선을 모아서 바라보는 그곳에는 무엇이 있을까요? 그는 자식의 생명보다 귀중한 조국의 안위를 우러르고 있습니다. 사사로운 부정父情보다는 국가에 대한 사명을 중시하는 가장家長의 숙연한 자세죠. 자식의 희생을 감수하더라도 나라의 안녕과 승리를 다짐하는 의지가 확고해 보입니다.

16. 공적 의무는 사적 의무를 넘어선다

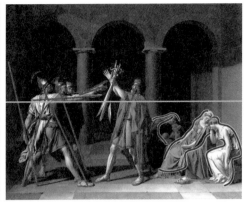

여자들

화면 오른쪽에 세 여자의 모습이 보입니다. 앞쪽의 두 젊은 여성은 서로 의지하며 슬픔을 나누고 있군요. 흰옷을 입은 여자는 호라티우스 형제의 여동생입니다. 그리고 조금 더 나이 든 여자는 호라티우스 집안의 맏며느리죠. 뒤쪽 어둠에 잠긴 여성은 손주를 품고 있는 할머니입니다.

화면을 위아래로 나눠보면 여자들은 남자들과 달리 모두 중앙선 아래에 배치되어 있습니다. 화가가 어디에 더 큰 의미를 부여하고 있는지를 쉽게 알아볼 수 있는 구성입니다. 게다가 이런 상하 구분은 남자들을 직선으로, 여자들을 곡선으로 묘사한 선의 특징을 통해 더욱 강조됩니다. 남자들을 묘사한 강한 직선이 결의, 힘, 애국심을 표현하고 있다면, 여자들을 묘사한 허물어진 곡선은 남편과 오빠와 아들을 전쟁터로 보내야 하는 여자들의 절망과 슬픔을 표현하고 있습니다.

하지만 그것뿐일까요? 이들에게는 더 복잡한 사연이 있습니다. 호라티우

스 형제가 살아남아도 젊은 두 여자는 큰 고통을 받게 될 운명이었습니다. 그들의 남편과 오라버니가 사투를 벌여야 할 원수의 가문과 깊은 관계가 있기 때문입니다.

로마의 건국 신화의 시대적 상황

로마 공화정이 붕괴하고 제정이 시작되던 시기에 리비우스는 로마의 건국부터 아우구스투스BC 63~AD 14 시대까지의 역사를 기술한 총 142권의 **로마 건국사**를 40년에 걸쳐 집필합니다. **호라티우스 가문의 맹세**는 바로 리비우스의 **로마 건국사** 제1권에 나오는 이야기로 기원전 7세기경, 로마 제국과 알바 제국 사이의 피맺힌 전쟁을 역사적 배경으로 삼고 있습니다.

리비우스는 로마인들의 시조로 아이네아스를 지목했습니다. 트로이 함락 후 왕족인 아이네아스는 생존자들을 이끌고 트라키아, 크레타, 시칠리아, 카르타고를 거치는 온갖 모험 끝에 티베르 강어귀에 도착합니다. 그리고 그곳 왕인 라티누스의 딸 라비니아와 결혼해 아내의 이름을 따서 '라비니움'이라는 도시를 건설합니다. 그러니까 라비니움은 태생적으로 트로이 사람들과 라틴 사람들이 연합해서 생긴 도시국가였죠. 이런 이야기를 담은 장편 서사시가 바로 로마 시대 최고의 시인 베르길리우스 BC 70 ~ BC 19의 장편 서사시 **아이네아스**입니다.

세월이 흘러 아이네아스의 후손인 로물루스와 레무스 형제는 갓난애 때 죽음을 모면한 채 외조부의 땅 알바롱가에서 버려졌습니다. 암늑대 젖을 먹으며 살아남은 쌍둥이는 현재 로마 지역의 티베리스 강 유역에 새 도시를 건

설하게 됩니다. 알바롱가에서 북서쪽으로 약 20킬로 떨어진 곳입니다. 그러나 도시 건설 과정에서 형제는 갈등을 겪게 되고, 결국 레무스를 살해한 로물루스는 자기 이름을 딴 '로마'라는 도시국가를 세우기에 이릅니다.

그런데 리비우스가 아우구스투스 시대에 갑자기 **로마 건국사**를 쓰게 된 동기는 무엇이었을까요? 거기에는 당시의 사회 상황이 관련돼 있습니다. 귀족들은 왕정복고에 대해 두려움을 품고 있었고, 시민은 귀족을 견제하고 있었죠. 이런 변화의 시기에 대제국 로마를 건설한 로마인의 도덕과 힘을 찬양함으로써 혼란의 시기를 이겨내고자 했던 겁니다. 로마가 이탈리아와 지중해를 석권하자 애국적인 작가들은 조국에 영광스러운 역사를 부여하고 싶었습니다. 더불어 희랍의 우월성에 반감을 품은 로마인들의 욕구를 충족시키고자 전설적인 로마 신화를 만들어냈습니다. 트로이 왕족인 아이네아스는 희랍과 적대 관계에 있었고, 트로이 멸망 뒤 그의 행적에 관한 기록이 없었으므로 위대한 로마의 창시자로 지목하기에 적합한 인물이었죠. 게다가 아이네아스의 아들 아스카니우스를 '율리우스'라고도 불렀기에 율리우스 카이사르와 아우구스투스 가문에서는 자신들을 아이네아스의 후손으로 자처했습니다. 따라서 아이네아스의 이야기는 당시 상황에 가장 어울리는 건국 신화였던 셈입니다.

호라티우스와 쿠리아티우스

호라티우스 형제와 쿠리아티우스 형제의 이야기도 당시의 사회적 의식과 관습을 반영합니다. 서로 숙명적인 맞수였던 로마의 호라티우스 부족과 알바롱가의 쿠리아티우스 부족은 오랫동안 끌어온 전쟁의 피해를 줄이는 획기적

결단을 내립니다. 양쪽 부족에서 선출한 대표자가 결투를 벌여 승패를 가리기로 한 것이죠. 로마에서는 호라티우스 삼 형제, 알바롱가에서는 쿠리아티우스 삼 형제가 뽑혔습니다. 이들은 조국의 명운을 걸고 싸워야 할 운명에 놓였습니다.

싸움이 벌어지자, 호라티우스 형제 두 명이 죽었습니다. 살아남은 맏형은 도망가는 척하다가 방향을 바꿔 부상으로 약해진 쿠리아티우스 형제들을 차례로 죽여버렸습니다.

아우를 모두 잃은 호라티우스의 맏형은 기쁨보다 분노를 안고 집으로 돌아왔습니다. 가족들도 비탄에 잠겨 있었죠. 그의 아내 사비나는 살아서 돌아온 남편을 기쁘게 맞이할 수 없었습니다. 왜냐면 그녀는 쿠리아티우스 집안에서 시집을 왔기 때문이었죠. 그녀에게 남편은 자기 형제들을 몰살한 살인자였습니다. 여동생 카밀라도 오빠를 진심으로 환영할 수 없었습니다. 그녀도 쿠리아티우스 집안의 아들과 약혼한 사이였기 때문입니다. 바로 이것이 싸움터로 나가는 호라티우스 형제를 보며 두 여자가 침통했던 까닭입니다. 남편이 살려면 친정 오빠들이 죽어야 하고, 그들이 살려면 남편이 희생되어야 하는 상황, 오빠가 무사하려면 약혼자가 죽어야 하고, 사랑의 결합이 이뤄지려면 오빠들이 죽어야 하는 상황. 운명의 희생자인 며느리와 딸, 아우들을 지키지 못한 맏형, 두 자식을 잃은 부모…. 이처럼 비극적인 파국은 그에 감동한 로마인의 애국심을 절정으로 끌어올렸습니다.

오랜 세월이 흐른 뒤에 이 치밀한 갈등 구조는 17세기 프랑스의 삼대三大 극작가 중의 한 사람인 코르네유의 비극 **호라티우스**로 각색되어 부활합니다. 그리고 프로이센과 전쟁을 치르고, 대혁명의 기운이 무르익던 18세기 말 프랑스는 국민의 애국심이 절실했습니다. 그 시대 화가 다비드는 이 주제를 그림으

16. 공적 의무는 사적 의무를 넘어선다

로 표현해서 많은 이의 심금을 울렸습니다. 이처럼 **호라티우스 가문의 맹세**는 조국이 위기에 처했을 때 분연히 일어나는 국민의 애국심을 고취하는 작품이기도 합니다.

이념과 개인사

동생들을 잃고 홀로 돌아온 호라티우스 가문의 맏형. 사지死地에서 돌아온 그는 영웅이 됐습니다. 그의 승리 덕분에 사람들은 이제 뼈아픈 희생을 하지 않게 됐으니까요. 하지만 동생들을 지키지 못한 죄책감이 컸기에 그는 기쁨과 영광을 마음 편히 누릴 수 없었습니다. 게다가 쿠리아티우스 형제에 대해 분노를 삭이지 못한 그는 비극적인 사고를 일으키고 맙니다.

그가 집으로 돌아오자, 여동생 카밀라는 서글프게 울었습니다. 그 눈물은 살아서 돌아오지 못한 다른 오빠들을 애도하는 눈물이 아니었습니다. 그녀는 쿠리아티우스 집안의 약혼자가 오빠 손에 죽었다는 소식을 들었습니다. 게다가 오빠의 전리품에서 자신이 만들어 연인에게 보냈던 외투를 발견하자 슬픔을 참을 수 없었던 겁니다. 그 순간, 오빠는 "적을 위해 슬퍼하는 로마 여인은 이렇게 죽으리라!"라고 소리치며 여동생을 단칼에 베어버렸습니다. 그는 순식간에 전쟁 영웅에서 친족 살인자가 되어 사형 선고를 받았으나 결국 시민들의 탄원으로 사형을 모면했습니다.

프랑스의 인문학자 뤼시앵 골드만Lucien Goldmann은 비극의 본질을 이야기하면서, A 혹은 B라는 똑같이 중요한 선택지 중에서 하나를 골라야만 하는 인간의 갈등적인 상황을 이야기한 바 있습니다. 호라티우스는 한편으로 가문의

장손으로서 카밀라를 포함해 동생들을 보호해야 하는 사적인 의무가 있고, 다른 한편으로 로마의 시민으로서 국가를 대표해 적들을 물리쳐야 하는 공적인 의무가 있습니다. 이런 상황에서 자신이 보호해야 할 여동생 카밀라는 두 명의 동생을 죽인 원수 쿠리아티우스의 죽음을 애도합니다. 호라티우스는 가족을 보호해야 한다는 도덕적 의무를 저버리고 국가와 가문을 배반한 카밀라를 처단해야 할까요? 아니면 공적인 의무를 저버리고 국가와 가문의 원수 쿠리아티우스의 죽음을 애도하는 카밀라를 용서해야 할까요?

그러나 골드만에 따르면 호라티우스가 겪는 갈등이 비극적 상황은 아닙니다. 왜냐면 만약 그가 공적인 의무를 저버린다면 설령 사적인 의무를 지켰다고 해도 명예를 보존할 수 없었을 테니까요. 로마 시민이 친족 살인을 저지른 호라티우스를 용서했던 이유도 바로 거기에 있습니다.

그러나 이런 비극적인 영웅담은 숭고한 애국심을 최고조로 승화시킨 드라마로 후대까지 큰 감동을 주었죠. 특히 간결하고 힘찬 다비드의 작품은 로코코의 화려함과 경박함을 압도하는 강렬함으로 크게 환영받았습니다. 그의 그림 세계는 정치 성향이 강하지만 한편으로는 새로운 미술 사조를 선보였습니다. 고전적 주제, 교훈적 내용, 단순함, 명쾌함, 절제, 그리고 조화를 중시하는 신고전주의 회화의 선구가 되었습니다.

다비드는 나폴레옹 보나파르트가 유럽을 정복하던 19세기 초반까지 애국심이라는 주제에 천착했습니다. 이것은 프랑스가 혼란을 극복해 새롭고 강력한 국가가 되기를 바랐던 그의 염원을 표출한 것이기도 합니다. 나폴레옹이 유배를 떠난 뒤, 다비드는 호의적인 제안을 뿌리치고 자진하여 망명길에 오릅니다. 호라티우스 형제의 맹세처럼 애국적 신념을 굽히지 않았던 그의 삶은 망명지 브뤼셀에서 쓸쓸히 막을 내렸습니다.

16. 공적 의무는 사적 의무를 넘어선다

17. 의로운 저항이 세상을 바꾼다

1808년 5월 3일

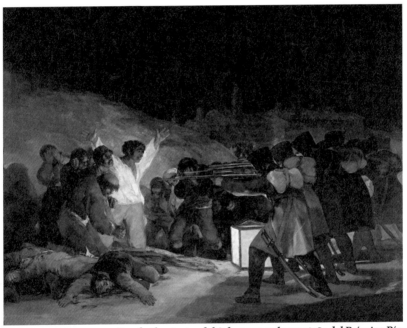

Los fusilamientos del 3 de mayo en la montaña del Príncipe Pío
1814, Oil on canvas, 266 x 345cm, Prado Gallery, Madrid

프란시스코 고야(Francisco José de Goya y Lucientes, 1746~1828)

스페인 화가, 판화가. 그의 화풍은 대체로 1771~1794년 후기 로코코의 화풍과 그 이후의 화풍으로 나뉜다.
후기 로코코 시대 작품에는 왕조 풍의 화려함과 환락의 덧없음을 다룬 작품이 많다. 그 후 융그스와 티에폴로
로부터 다채로운 색채 기법을 배웠고 벨라스케스, 렘브란트, 보스 등의 영향을 받으면서 차츰 독자적인 양식
을 형성했다. 위험하고 관능적인 여성 표현 등 고야의 인간관은 점차 악마적 분위기에 싸인 것처럼 보인다. 청
력을 잃을 정도의 중병을 앓은 개인 체험과 나폴레옹 군대의 스페인 침입에서 비롯한 이러한 경향은 일대 전
환점이 되어 그의 민족의식이 고취되었음을 알 수 있다. 고야의 작품 특유의 암울한 분위기는 스페인의 독특
한 허무주의에 깊이 뿌리내리고 있다. 주요 작품으로 **카를로스 4세의 가족, 옷을 입은 마하, 옷을 벗은 마하**
등이 있다.

긴 고통의 밤

긴 고통의 밤도 끝자락에 닿고 마침내 어슴푸레 먼동이 틉니다. 밤새 얼마나 끔찍한 고난이 소리 없이 진행됐을까요? 앞으로도 뜨거운 피를 얼마나 더 흘려야 할까요?

1808년 5월 3일, 마드리드 왕궁 근처 한적한 공터에 프랑스의 황제 나폴레옹의 군대가 주둔하고 있습니다. 백전백승의 프랑스 군대는 스페인만이 아니라 이미 유럽의 절반을 점령한 상태였죠. 이탈리아계 코르시카 출신 나폴레옹은 왕족도 귀족도 아니었기에 황제가 되겠다는 야망은 이룰 수 없는 꿈이었습니다. 하지만 그는 놀라운 집중력과 끈질긴 노력, 끝없는 탐구심을 지녔습니다. 무엇보다도 불가능은 없다는 굳건한 신념이 있었습니다. 그는 결국 프랑스의 황제가 되었고, 그의 삶은 지금까지도 전 세계 수많은 사람이 기억하는 전설이 됐습니다. 그가 전 유럽을 상대로 놀라운 승리를 거둘 수 있었던 비결은 상대 나라들을 꼼꼼히 연구하고, 남들이 생각하지도 못했던 전략을 개발하고 구사한 덕분이었죠.

젊은 시절 나폴레옹은 자유, 평등, 박애를 부르짖은 프랑스 혁명의 이념을 가슴 깊이 새기고, 왕이 백성 위에 군림하는 군주제를 폐지하기로 마음먹었습니다. 인간은 평등하게 태어났으니 왕이든, 귀족이든, 평민이든 누구나 평등하게 살아갈 권리가 있다고 믿었던 것이죠.

하지만 그는 일단 권력을 손에 넣자, 고대 로마제국의 황제와 같은 존재가 되기를 꿈꾸며 차츰 권력욕에 사로잡혔습니다. 인간의 욕심은 수치심마저도 씻어버리는 모양입니다.

총부리를 겨누다

1808년 5월 3일, 먼동이 희미하게 밝아오는 마드리드의 프린시페 피오 구역. 펠트 샤코 모자에 가죽 외투를 입고 옆구리에 긴 칼을 차고 있는 군인들이 보입니다. 얼굴을 드러내지 않은 채 총부리를 겨누고 있는 그들은 스페인을 집어삼키려는 침략자 프랑스 병사들입니다.

이들이 총칼을 들이댄 곳에는 끝없는 절망이 줄지어 늘어섰군요. 무자비한 정복자에 맞서다 잡혀 온 마드리드 시민입니다. 학살의 발단은 전날 있었던 실랑이였습니다. 별다른 저항이 없으리라고 예상한 나폴레옹은 자기 여동생의 남편이자 자신의 충실한 심복이었던 조아생 뮈라 장군을 스페인 총사령관으로 임명했습니다. 그러나 그 자리에 만족할 수 없었던 뮈라는 스페인 왕과 왕세자를 몰아내고 스페인의 왕이 되겠다는 야욕을 드러냈습니다.

5월 2일, 스페인 왕족을 태운 마차가 차례로 왕궁을 떠날 때 그곳에 모여든

El dos de mayo de 1808 en Madrid
1814, Oil on canvas, 268 x 347cm, Prado Gallery, Madrid

스페인 군중은 분노로 술렁이기 시작했습니다. 비록 나라를 빼앗긴 무능한 왕실이었지만, 남의 나라 군대에 쫓겨 망명길에 오르는 모습을 차마 볼 수 없었던 겁니다. 분노한 마드리드 시민과 프랑스 군대 사이에 마찰이 일어났고, 총사령관의 진압 명령이 떨어지자, 날쌔고 잔혹한 경기마병 부대가 투입됐습니다. 마므루크라고 부르는 이 기병대는 이집트인으로 구성된 용병 부대였습니다. 그 때문에 마드리드 시민은 더 강하게 반발했습니다. 이집트인은 무어족 후예고, 스페인은 수세기에 걸쳐 무어족의 지배를 받았던 아픈 역사가 있었기 때문입니다. 변변치 못한 무기로 그들에게 무작정 달려든 민중의 용기를 그린 또 다른 연작이 바로 **1808년 5월 2일**입니다.

그 자리에서 사살되거나 체포되어 형장에 끌려온 시민은 4백여 명에 이릅니다. 쇠스랑을 들고 달려온 농부, 거기에 가세한 공사장 인부, 단도를 휘두르는 시민, 돌을 던지는 걸인, 적의 다리를 붙들고 늘어지는 금세공업자…. 그들의 처절한 저항은 일방적으로 끝납니다. 무기를 지닌 자들은 모조리 살해되거나 체포됐습니다. 그리고 끌려온 시민은 그날 밤부터 3일 새벽까지 어둠 속에서 차례로 죽어갔습니다. 이미 처형된 사람들의 피는 흙바닥에 흥건하여 붉은 도랑을 이뤘습니다.

역겨운 피비린내 속에 머리 위쪽을 삭발한 수도사의 모습도 보입니다. 무릎을 꿇고 두 손을 모은 자세로 봐서 마지막 기도를 올리는 것 같습니다. 억울한 죽음을 맞는 사형장에 왜 종교인이 등장했을까요? 이것은 화가의 의도적인 상징이 들어간 부분입니다. 당시 스페인의 기독교는 왕실만큼이나 부패했습니다. 성직자들은 가난하고 약한 자들의 편에 서기는커녕 백성을 착취하는 권력에 빌붙었습니다. 특권을 누리고, 엄청난 부를 축적하고, 도덕적으로

17. 의로운 저항이 세상을 바꾼다

타락한 행동을 일삼았죠. 종교재판이라는 재앙을 내려 무지한 백성을 공포로 몰아넣고 수탈했으며, 독재 왕권과 결탁해서 온갖 이득을 얻어냈습니다. 이런 이유로 스페인 왕조의 몰락은 종교계의 붕괴와 직결됐습니다.

나폴레옹은 스페인의 왕 페르난도 7세를 폐위시키고, 자신의 동생 조세프를 포르투갈과 스페인을 통합한 왕국의 국왕으로 추대했습니다. 그리고 교황을 무시했던 그는 스페인의 종교계에도 막대한 피해를 입혔죠. 왕실을 몰아내고 종교 단체를 탄압하는 프랑스 군대에 맞서 수도사들이 격렬히 저항했던 이유가 바로 거기에 있습니다.

죽음의 공포는 누구에게나 극복하기 힘든 시련입니다. 화면의 수도사도 죽음을 앞두고 기도를 올리고 있습니다. 그는 무엇을 염원하고 있을까요? 조국의 해방? 가엾은 희생자들의 구원? 아니면 자신의 천국행?

수도사 오른쪽에는 이 그림에서 가장 눈에 띄는 인물이 등장합니다. 사형 집행자들이 총부리를 겨누고 있는 지점, 어둠을 물리치는 밝은 색감의 옷, 영

웅적인 그의 태도는 모든 이의 시선을 사로잡습니다. 대부분 희생자는 죽음이 두려워 얼굴을 가리거나 정신을 놓아버렸지만, 오직 그만이 총을 겨눈 점령군들 앞에서 자유와 독립을 당당하게 부르짖습니다. 흰 저고리와 노란 바지는 이 그림에서 유일한 빛의 근원인 등불과 같은 색상이군요. 화가는 이를 통해 이름조차 알 수 없는 한 시민이 어둠을 물리치는 빛과 같은 존재임을 강조하고 있습니다. 바로 이것이 프란시스코 고야의 **1808년 5월 3일**을 서양 미술사의 획기적인 작품으로 기억하게 한 이유이기도 합니다.

이 작품이 최초의 근대적 회화로 평가받는 근거는, 역사적 사실을 다룬 그림의 주인공이 영웅이나 신화적 인물이 아니라 평범한 시민이라는 점에 있습니다. 이전 그림에서는 이런 혁신적인 시도를 감히 상상조차 하지 못했죠. 고전 회화는 왕실, 종교계, 상류층의 전유물이었습니다. 하지만 고야는 무명의 한 남자를 역사적 영웅으로 묘사함으로써 앞으로 다가올 새 시대의 의식적인 변화를 예고한 겁니다. 고야의 그런 의도는 사내의 오른쪽 손바닥과 두 팔을 벌린 자세에서 분명히 드러납니다. 못 자국과 십자가에 매달린 듯한 자세는 예수를 떠올리게 합니다. 예수의 희생은 수천 년이 지난 오늘날까지도 사랑의 힘이 어떤 것인지를 전해주고 있죠. 우리는 예수를 닮은 사내의 죽음이 결코 헛되지 않으리라는 것을 직감적으로 느낄 수 있습니다.

역사는 그가 사라진 뒤에 그런 믿음을 입증했습니다. 5월 2일의 항거와 5월 3일의 학살은 스페인 국민의 애국심에 불을 지폈습니다. 1814년까지 6년에 걸친 끈질긴 저항은 프랑스 군대를 이베리아 반도에서 몰아냈죠. 프랑스의 20만 대군을 상대한 스페인 국민의 게릴라전은 어둠에 빠져 있던 조국을 기어이 구해냈습니다. 의로운 저항이 세상을 바꿨던 것이죠.

어둠 – 학살자, 빛 – 희생자

그림은 크게 두 부분으로 나뉩니다. 한쪽에는 어둠에 가려진 학살자의 무리가 있고, 다른 한쪽에는 빛을 받으며 죽어가는 희생자의 무리가 있습니다. 총구로 연결된 두 무리를 번갈아 바라보면, 마치 이 참혹한 현장의 바로 뒤에 서 있는 듯한 느낌이 듭니다.

1808년 5월 3일은 그만큼 현장감이 생생하기에 고야가 학살 장면을 자기 집 창가에서 직접 목격했다고 전해집니다. 사실 고야는 이 변두리 지역에서 살지 않았습니다. 혹은, 고야가 학살 이후의 현장을 기록한 스케치를 바탕으로 그렸다는 주장도 있지만 분명하지 않습니다. **1808년 5월 3일**은 학살사건 6년 뒤, 나폴레옹 군대가 퇴각한 1814년에 제작됐다는 사실만은 확실합니다. 다시 말해 **1808년 5월 3일** 또는 **프린시페 피오 언덕에서의 학살**이라고 불리는 이 작품은 고야가 프랑스 군대의 만행에 분노하고, 당시의 격한 감정으로 그린 그림이 아닙니다. 이 작품은 비록 그가 제안하기는 했어도 스페인 정부의 주문을 받아 그린 역사화입니다.

그렇다면 고야가 뒤늦게 이 그림을 그리게 된 배경은 무엇이었을까요? 그에게 이 작품은 한편으로 살아남기 위한 방편이었고, 다른 한편으로 인간 내면의 본질을 드러내려는 시도의 결과물이었습니다. 고야는 왕실의 수석 화가였지만 그들의 비리와 무능을 혐오했습니다. 그는 프랑스 혁명의 자유 평등사상에 열광했고 계몽주의를 옹호한 지식인이었습니다. 그래서 프랑스 군대가 썩어빠진 스페인 왕조를 무너뜨렸을 때 누구보다도 기뻐했습니다.

자유, 평등, 박애를 부르짖은 프랑스 혁명의 기치를 내건 나폴레옹이 전제 군주제를 고수하던 유럽 왕조를 쳐부술 때까지는 그랬습니다. 하지만 그런

영웅이 전제적 권력의 상징인 황제가 되고, 침략의 야욕을 드러내면서 그를 기대하던 유럽의 지식인들은 크게 실망하고 말았습니다. 상황은 고야가 꿈꾸던 방향으로 전개되지 않았지만, 그는 어쩔 수 없이 점령군에 협조하면서 작품 활동을 계속했습니다.

프랑스 군대가 물러가고 스페인 왕조가 복귀했을 때 점령군에게 협조했던 고야는 위기를 맞았습니다. 하지만 그는 참회하고 용서를 비는 노련한 처세술로 고비를 넘길 수 있었습니다. 그러나 스페인에서는 모든 것이 왕의 뜻대로 결정되는 암담한 현실과 종교재판이 기승을 부리는 상황이 또다시 연출됐습니다. 비록 목숨은 부지했어도 설 땅을 잃은 고야의 몸과 마음은 몹시 피폐해졌습니다.

그런 역경을 겪으면서도 위대한 고야는 마지막 순간까지 인간성의 본질과 씨름했고, 인간 내면을 낱낱이 드러낸 그의 작품 세계는 다가올 현대 미술을 비추는 거울이 됐습니다. 그리고 나약하고 어리석었던 자신의 과거를 참회하고 반성한 그의 자세는 인류의 양심을 비추는 등불이 됐습니다. 고야는 결국 질곡桎梏의 조국을 떠나 망명지였던 프랑스 땅에서 눈을 감았습니다.

18. 소중한 것은 희생 없이 얻을 수 없다

들라크루아 |
민중을 이끄는 자유의 여신 |

La Liberté guidant le peuple
1830, Oil on canvas, 260 × 325cm , Louvre, Paris

페르디낭 빅토르 외젠 들라크루아(Ferdinand Victor Eugène Delacroix, 1798~1863)

프랑스 생 모리스 출생. 16세에 고전파 화가인 게랭에게 배웠고, 1816년 관립미술학교에 입학했다. 이때부터 루브르 미술관에 다니면서 루벤스, 베로네세 등의 그림을 모사했고, 제리코의 작품에 매료되어 현실 묘사에도 노력했다. 1824년에는 **키오스 섬의 학살**을 발표하여 '회화의 학살'이라는 혹평을 받기도 했지만, 힘찬 율동과 격정적 표현은 그의 낭만주의를 더욱 확고하게 했다. 이 시기의 대표작으로 **사르다나팔루스의 죽음, 민중을 이끄는 자유의 여신, 알제의 여인들** 등이 있고, 후반기에는 교회와 파리의 공공 건축물을 위한 대벽화 장식에 많은 노력을 기울였다. 만년에는 동판화와 석판화 제작에도 뛰어난 솜씨를 보였는데, 흑백의 대조가 강조되고 한층 더 환상적으로 표현하는 기교로 **파우스트 석판화집, 햄릿 석판화집** 등의 걸작을 남겼다.

피비린내 나는 혁명의 현장

　연기 자욱한 포화 속에서 들려오는 함성과 포성에 천지가 진동하고, 바닥에는 여기저기 처참한 주검들이 널려 있습니다. 방어벽을 쌓고 저항하던 시민군을 정부군이 무자비하게 공격하는 중입니다. 싸늘하게 식은 시신은 발가벗겨지고, 맨발을 드러내고 있습니다. 걸인과 고아들이 병사들의 옷, 군화, 양말까지 벗겨 갔기 때문입니다. 목숨이 경각에 달린 격전의 혼란 속에서도 궁핍한 대중의 삶이 그대로 드러납니다. 헐벗고 굶주린 사람들은 사회 혁명에 적극적으로 뛰어들었고, 왕의 독재에 저항하는 파리 시민은 시내 곳곳에 방벽을 세웠습니다. 무력 진압에 나선 정부군을 막는 가장 효과적인 수단이기 때문이었죠. 1830년의 파리는 구획 정리가 되지 않은 낡은 도시였습니다. 좁고 구불구불한 골목들이 무질서하게 이리저리 연결돼 있었기에 진입로와 길

어귀마다 설치한 방벽은 정부군의 진압 작전을 어렵게 했습니다. 도로 포장에 사용된 주먹만 한 포석은 군대와 맞서는 무기가 됐습니다. 후일 나폴레옹 3세는 도로 확장과 구획 정리로 파리를 새롭게 정비했습니다. 도로가 좁아 소요를 진압하기 어려운 상황을 실감했기 때문이었죠. 그는 시민의 무기가 되는 포석 사용을 방지하려고 그 위에 아스팔트를 덮어버렸습니다. 통일성과 조화를 갖춘 오늘날 파리의 모습은 그런 역사의 결과입니다.

자유의 여신

화면에서 높이 펄럭이는 것은 프랑스를 상징하는 삼색기三色旗입니다. 이 깃발은 시민과 왕이 협력하여 조화로운 나라를 만들자는 의지의 표현이었습니다. 1789년 프랑스 혁명 시기에 파리 시를 상징하는 색은 빨강과 파랑이었고, 흰색은 전통적으로 왕권을 상징했습니다. 그러다가 대혁명을 거치면서 프랑스 국기의 청색은 자유, 백색은 평등, 적색은 박애를 상징하게 됐죠.

조국의 기치를 앞세우고 성난 시민을 이끄는 인물은 자유의 여신입니다. 그녀의 붉은 프리지안 모자phrygian Cap는 고대로부터 자유를 뜻하는 상징이었죠. 왼손에는 자유의 투쟁을 상징하는 소총을 들었습니다. 깃발과 총을 든 자유의 여

신은 기세등등한 무리의 진격을 주도합니다. 민중의 뜻과 힘을 모아 샤를 10세의 왕궁을 향해 돌진하는 중입니다. 그 저력을 보여주듯이 그녀의 허리띠와 옷자락이 바람에 힘차게 펄럭입니다. 그녀의 옷이 고대 희랍풍인 것은 아마도 민주주의 발상지가 희랍이기에 상징적으로 그런 옷차림을 하고 있는 듯합니다. 흘러내린 상의 위로 젖가슴이 드러날 정도로 흐트러진 여신의 옷매무새는 한편으로 수많은 사상자를 낸 시가전이 얼마나 격렬한지를 실감 나게 보여줍니다. 다른 한편으로 모성애의 상징인 젖가슴을 통해 '조국의 어머니'로서 그녀의 이미지를 부각하고 있는 것 같습니다. 엎어진 거리의 소년은 고개를 들어 어머니에게 아픔을 호소하듯 그녀를 올려다봅니다.

빅토르 위고의 가브로슈

자유의 여신 왼쪽에는 어린 소년이 등장합니다. 나이에 걸맞지 않게 양손에 권총을 들고 있습니다. 시민군의 선두에서 고함을 지르며 진격하는 소년의 모습이 사뭇 인상적입니다.

위험한 전투에 뛰어든 아이들은 거리로 내몰린 부랑아들이었습니다. 부상당한 채 자유의 여신을 올려다보던 소년도, 포석 더미에 쓰러진 아이도 마찬가지입니다. 수많은 목숨을 앗아간 1830년 7월 혁명에서 희생자는 대부분 젊은이였습니다. 화면에 보이는 소년들 같은 앳된 생명도

처참하게 희생됐습니다.

　이 감동적 장면은 프랑스의 위대한 문호 빅토르 위고에게 큰 영감을 주었습니다. 비록 부인의 출산 때문에 역사적 현장에 동참하지 못했지만, 자유의 상징적 인물인 위고는 이 사회적 경험을 토대로 불후의 명작을 남겼습니다. 그 작품이 바로 **레미제라블**입니다. 1789년에 표출된 프랑스 시민의 자유의지는 나폴레옹의 영광과 몰락을 거쳐 여러 차례의 시민 봉기로 이어집니다. 1830년 7월 혁명과 1832년 6월 봉기도 그 여파로 독재 왕정을 뒤흔들었습니다. **레미제라블**에는 당시의 악취 나는 사회적 비리와 백성의 비참한 삶이 고스란히 묘사돼 있습니다. 거기 등장하는 '가브로슈'라는 소년은 어려서 가출해 혁명의 상징인 바스티유 광장에서 노숙하던 부랑아였습니다. 부모가 팔아버린 동생들도 오갈 곳이 없었죠. 가브로슈는 자기 피붙이들을 알아보지 못한 채 그들을 거두어 함께 거리를 방황했습니다. 혁명에 가담한 가브로슈는 시민군 편에 서서 정부군의 시체 더미를 뒤지며 탄환을 모았죠. 그러다가 총에 맞아 정의롭게 죽으며 부르던 노래를 끝맺지 못합니다.

　"내가 땅에 쓰러진 것은 볼테르의 잘못이고,
　내 코가 도랑에 처박힌 것은 루소의 잘못이…."

　레미제라블의 가브로슈라는 인물은 **민중을 이끄는 자유의 여신**에 등장하는 권총을 든 소년에서 유래했습니다.

화면에 등장한 화가

자유의 여신 오른쪽에 전열의 선두에 나선 청년은 두 손으로 사냥용 소총을 단단히 쥐고 있습니다. 7월 한여름 더위에도 격식을 갖춰 옷을 차려입었고, 머리에는 높은 실크해트를 쓰고 있습니다. 부르주아 계층임을 한눈에 알아볼 수 있습니다.

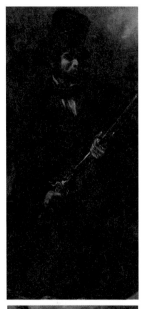

이 인물은 당시에 서른두 살이었던 이 작품의 작가 들라크루아로 알려졌습니다. 그는 전통적 화풍을 버리고 '낭만주의'라는 새로운 기운을 불러일으킨 미술계의 혁명가였습니다. 그의 영향력은 후일 인상주의에도 작용하여 근대 미술의 밑거름이 됐습니다.

화가가 부릅뜬 눈으로 새 역사의 혁명 현장에 직접 등장하는 까닭은 무엇일까요? 들라크루아는 자유를 갈구하는 혁명 정신에 동조했습니다. 하지만 목숨을 건 시가전에는 참가하지 않았죠. 그에 대한 자책감의 표출일까요? 화면에서 들라크루아는 민중의 선두에 서서 자유의 여신 뒤를 따르는 혁명의 기수로 변신했습니다. 게다가 화가는 자신의 이름과 제작 연도인 1830을 바리케이드 각목에 새겨두기도 했습니다. 이 그림은 1830년 혁명으로 표출됐던 시민의 분노를 달랠 목적으로 '혁명 정신을 기린다'는 의미에서 개최한 살롱전에 출품됐습니다.

노동자와 학생

들라크루아로 보이는 청년 뒤에는 상당히 많은 인물이 등장합니다. 그와 대조적인 한 남자는 가슴을 열어젖힌 셔츠 바람에 작업용 앞치마를 두르고 베레모를 쓰고 있습니다. 손에는 긴 칼을 들었고, 권총 한 자루는 허리춤에 꽂혀 있습니다. 격노한 표정에는 그동안 억눌렀던 분노와 불만이 터져 나오고 있습니다. 그는 1830년 혁명에 참가했던 사람 중에서 가장 큰 불만 세력이었던 노동자 계급에 속합니다. 언론 탄압으로 삶의 터전을 위협받은 식자공들은 혁명 대열의 선두에 섰습니다. 어차피 고달프고 굶주린 삶에 시달리던 그

들은 죽음도 두려워하지 않았습니다. 기름에 붙은 불처럼 걷잡을 수 없이 타오르는 분노에 휩싸인 그들은 근본적인 변혁을 외쳤습니다.

이처럼 시민 혁명에 나선 사람 중에는 에콜 폴리테크니크 학생도 보입니다. 나폴레옹 1세가 즐겨 쓰던 이각모를 쓰고 제복을 입은 젊은이로, 들라크루아로 보이는 청년의 총부리 위치에 등장합니다. 미래의 프랑스를 이끌어갈 최고의 엘리트도 이처럼 혁명 대열에 합류한 겁니다.

1830년 7월 혁명은 노동자, 학생, 공화주의자가 주도하고 시민의 뜨거운 동조로 결실을 보았습니다.

18. 소중한 것은 희생 없이 얻을 수 없다

1830년 7월 혁명

격렬한 시가전이 벌어진 이곳은 파리의 어느 지역이었을까요? 들라크루아는 혁명 정신을 강조하기 위해 작품의 배경으로 특별한 장소를 택했습니다. 1789년 프랑스 혁명의 바스티유 감옥이 가깝고, 파리 시청 앞 '파업의 광장'이 자리했던 마레 구역입니다. 멀리 연기 사이로 보이는 노트르담 성당을 보면 그런 사실을 가늠할 수 있습니다. 노트르담 성당은 위고의 또 다른 명작, **노트르담의 꼽추**의 무대이기도 하죠. 마레 구역과 노트르담 성당은 센 강을 사이에 두고 마주 보고 있습니다. 노트르담 성당과 옛 건물이 다닥다닥 붙어 있는 지역은 시테 섬입니다. 바로 그곳에서 왕의 군대가 전열을 갖춰 진군하고 있습니다.

왕은 백성을 지배하고 억압했습니다. 특히 프랑스 절대왕정 시절에는 왕을 신적인 존재로 여겼습니다. 절대군주가 백성을 억압하는 힘이 강할수록 백성의 분노도 커졌습니다. 그러다가 폭정으로 생존을 위협받고 자유를 구속

당하자, 백성의 불만이 폭발하고 말았습니다. 유구한 왕정을 무너뜨린 혁신의 역사는 1789년 프랑스 혁명에서 비롯했습니다. 그것은 조선 왕조 말기에 일어났던 동학혁명보다 약 100년이 앞선 시민 봉기였습니다. 프랑스 시민은 루이 16세와 마리 앙투아네트를 단두대로 보냈지만, 사회의 오랜 관습은 쉽게 변하지 않습니다. 피의 대가를 치른 혁명에 대한 기대도 무색하게 시간이 흐를수록 실망과 혼란만 더해갔죠. 결국, 사람들은 혁명의 후유증을 해결할 강력한 지도자를 원하게 됐습니다.

그런 격동기에 야망에 불타는 영웅이 왕권을 부활시켰으니, 그가 바로 나폴레옹 1세입니다. 이 '작은 거인'은 '자유'라는 기치를 내걸고 유럽을 통합하는 전쟁을 10여 년간 계속했습니다. 유럽 동맹군은 정복자 나폴레옹의 야욕을 막고자 위협에 맞섰죠. 결국, 워털루에서 결정적으로 패배한 나폴레옹은 남대서양에 있는 외딴 섬 세인트 헬레나에 유배됐습니다. 프랑스는 또다시 지도자를 잃고, 연합군은 위험한 전염병인 자유에 대한 열정을 차단하기 위해 프랑스에 왕정을 복구시켰습니다. 그렇게 왕위에 오른 샤를 10세는 단두대의 이슬로 사라진 루이 16세의 동생입니다.

새로 들어선 왕정이 프랑스 혁명 이전의 전제군주제와 달라진 점은 의회와 헌법이 왕권을 제한하는 제약을 수용했다는 데 있습니다. 그러나 샤를 10세는 형의 죽음을 망각한 채 '앙시앵 레짐ancien régime'이라고 부르는 구제도, 즉 절대왕정의 복구를 꾀했습니다. 그는 1824년 즉위하면서 언론을 탄압하고, 망명 귀족의 재산을 보상해주고, 지주들을 위해 보호관세를 적용하는 등 반동 일색의 정책을 폈습니다. 그렇게 시민의 자유와 권리가 억압되자, 프랑스 사회에서는 또다시 혁명의 전운이 감돌았고, 드디어 불타오른 3일간의 혁명을 '1830년 7월 혁명'이라고 부릅니다.

희생이 따르는 소중한 자유

7월의 찌는 듯한 불볕더위 속에서 폭풍처럼 시민 봉기가 일어났습니다. 그해 여름은 유난히 더웠고, 혁명은 3일 만에 끝났습니다. 죽음을 각오한 시민군의 용기와 부당한 명령을 거부하는 정부군의 동참으로 혁명은 성공했습니다. 이미 자유를 맛본 민중의 지지도 압도적이었습니다. 샤를 10세는 사촌인 루이 필립에게 왕위를 물려주고 영국으로 망명을 떠날 수밖에 없었죠. 그는 고국으로 돌아오지 못하고 북이탈리아의 고리치아에서 죽었습니다.

그러나 7월 혁명 이후에도 왕정은 유지됐습니다. 새로운 왕 루이 필립은 시민의 자유와 권리를 존중하는 정치를 약속했습니다. 그의 아버지 오를레앙 공은 프랑스 혁명 전부터 시민의 편에 섰는데, 시민은 스스로 작위를 포기하고 평민이 된 그를 '평등한 필리프Phillipe Egalité'라고 불렀습니다. 그의 아들 루이 필립 역시 대혁명 시기에 루이 16세를 재판하는 법정에서 배심원으로 참여해 그에게 사형을 선고하는 데 찬성한 인물이었습니다. 그렇게 1789년의 혁명 정신을 이은 7월 혁명은 민주주의 실현의 또 다른 초석이 됐습니다.

그러나 영광스러운 혁명의 이면에는 목숨을 잃은 504명의 시민이 있었습니다. 그들의 이름은 바스티유 광장 기념비에 새겨져 지금도 빛나고 있습니다. 7월 혁명 뒤로도 자유민주주의는 쉽사리 실현되지 않았습니다. 자유를 향한 유혈 투쟁은 1848년의 2월 혁명, 1871년의 파리코뮌을 통해 거듭됐습니다.

이처럼 소중한 것은 쉽사리 얻을 수 없고, 자유에는 치러야 할 대가가 있습니다. 하지만 정의는 불의 앞에서 어떤 시련에도 끝내 굴복하지 않았습니다. **민중을 이끄는 자유의 여신**에는 정의를 향한 시민의 열망이 응축돼 있습니다.

19. 정체성은 강력한 정신적 힘이다

<div align="right">

리히터

슈레켄슈타인에서의 도강(渡江)

</div>

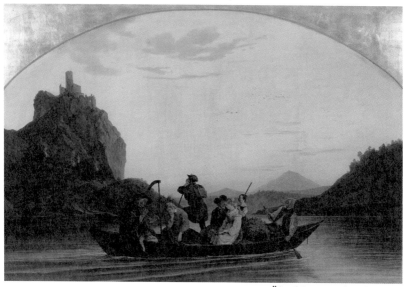

<div align="right">

Überfahrt am Schreckenstein
1837, Oil on canvas, 117 x 157cm

</div>

아드리안 루트비히 리히터(Adrian Ludwig Richter 1803~1884)

독일 드레스덴 출생. 아버지로부터 그림의 초보적 가르침을 받고, 17세 때 나리슈킨 공작의 삽화가로서 프랑스를 돌아다녔으며, 1823~1826년 이탈리아에 유학하여 주로 나자레파(派)의 화가들과 친교 관계를 맺었다. 귀국 후 1828~1835년 마이센 제도소(製陶所) 소묘 학교 교사를 거쳐 1836~1837년 드레스덴 미술학교의 교수가 되었다. 독일 후기 낭만파의 대표 화가로 독일의 낭만적 풍경화와 소시민의 생활을 정감적이며 부드러운 유머와 세련된 공상으로 그려내 삽화 예술의 신기원을 이루었다. 또 이탈리아 풍경을 주로 담은 목판화·동판화를 다수 제작했으며, 목판 기술을 익혀 만든 설화·동화·시집 삽화로 유명해졌다. 유채(油彩) 분야에서도 **제론 산의 폭풍** 등 많은 작품을 남겼다.

강을 건너는 사람들

나룻배 고물에 앉은 백발노인이 노를 젓고 있습니다. 평생토록 강을 건너며 물을 갈랐던 뱃사공의 손은 아직 강건해 보입니다.

이곳은 체코의 보헤미아에서 독일을 관통해 북해로 빠지는 엘베 강. 노인은 이 강에서 물살이 센 곳, 여울이 감도는 곳을 속속들이 알고 있습니다. 뒤에 보이는 풍경은 슈레켄슈타인이라는 곳입니다. 독일 동부 지역과 체코 서부 지역이 만나는 보헤미아 지방이죠. 보헤미아는 인도·유럽어족의 켈트, 그일원인 게르만, 그리고 슬라브 민족이 번갈아가며 정착했던 역사의 산실입니다. 이곳에서 발원한 켈트족은 독일, 프랑스, 영국, 스코틀랜드, 스칸디나비아, 스페인, 포르투갈까지 퍼져나갔습니다. 그러다가 라틴족의 로마제국과 충돌해서 그 장구한 역사의 종말을 맞이했죠.

사공은 그런 역사와 정서를 싣고 구불구불 흐르는 엘베 강을 따라 노를 젓

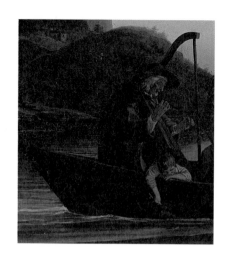

습니다. 감회에 젖은 듯 시선은 먼 허공을 향하고, 입에 물고 있는 파이프에서는 연기가 피어오릅니다.

뱃사공 맞은편, 물살을 가르는 이물에는 은발 노인이 앉아 있습니다. 강을 건너는 나룻배에서는 흔히 볼 수 없는 장면입니다. 노인은 엘베 강 선상에서 소형 하프를 연주하고 있습니다. 눈을 지그시 감고 있는 모습을 보면, 선율에 스스로 취했거나 장님 연주가인지도 모릅니다. 당시에는 유랑하는 보헤미아 악사들이 낯설지 않았습니다. 그들은 하프를 뜯고, 노래와 시를 읊조리는 거리의 예술가들이었죠. 은발의 악사도 날이 저물기 전에 밤을 보낼 곳을 찾아가는 모양입니다. 그는 뱃삯을 대신해 오래전부터 전해오는 곡을 연주합니다. 엘베 강의 바람결에 들리는 노래와 연주는 낭만적 정경의 절정입니다.

이 연주가는 여느 유랑 악사가 아닌지도 모릅니다. 켈트족의 전설적 영웅인 오시안을 연상시키기 때문입니다. 오시안은 켈트족 정취가 물씬한 시를 남긴 3세기경 스코틀랜드의 음유시인입니다. 그의 존재는 오랫동안 잊혔다

19. 정체성은 강력한 정신적 힘이다

가 18세기 들어 세월의 수면 위로 떠올랐죠. 후손들은 오시안의 출현에 열광했습니다. 희랍 신화에 건줄 만한 켈트 문화의 정신적 지주가 필요했기 때문이었죠.

오시안 열풍은 켈트족의 정통성과 전통문화를 되살렸습니다. 그의 존재는 민족주의가 달아오르던 낭만주의 시기에 게르만 민족의 정체성을 고취했습니다. 오늘날 우리가 '독일 낭만주의' 작품으로 알고 있는 세계적인 명작들, 예를 들어 괴테의 **젊은 베르테르의 슬픔**, 바그너의 **니벨룽겐의 반지**, 쉴러의 **환희의 송가**, 하이네의 **노래의 책**, 슈베르트의 **겨울 나그네** 등은 모두 오시안의 영향을 받은 작품입니다. 그를 연상시키는 악사가 보헤미아의 강에서 하프를 연주하는 장면은 켈트 문화에 대한 향수를 불러일으킵니다.

낭만적 이상

떠돌이 악사의 연주에 심취한 사람은 뱃사공만이 아닙니다. 나뭇가지로 수면을 휘젓는 아이도 조용히 선율에 귀를 기울이고 있습니다. 학생으로 보이는 젊은이 역시 턱을 괸 채 음악에 몰입해 있군요.

그의 뒤에 앉아 있는 젊은 남녀 한 쌍은 낭만적 분위기에 젖어 사랑의 감정이 더욱 고조된 듯합니다. 앳된 처녀의 손에는 야생화 다발이 들려 있네요. 수줍어 고개 숙인 그녀의 손을 잡은 남자는 뜨겁게 사랑을 고백하는 것 같습니다. 하늘에는 그의 열정처럼 황혼이 불타고, 강바람은 저녁 향기를 실어 옵니다. 감성을 부추기는 시인의 멜로디도 사랑의 열정을 달굽니다. 풍성한 꽃 광주리 옆의 아가씨는 이 행복한 장면이 마냥 부러운 듯 물끄러미 바라보네요.

그대는 레몬 꽃 피는 나라를 아시나요.

짙은 잎 사이로 황금 오렌지 빛나고,

푸른 하늘에서 부드러운 바람 불어오고,

도금양 고요하고 월계수 높이 솟아 있는,

그곳을 그대는 아시나요.

오 내 사랑, 난 그대와 함께

그곳으로! 그곳으로 가고 싶네!

괴테의 **빌헬름 마이스터의 수업시대**에 나오는 **미뇽의 노래**가 절로 떠오르는 장면입니다. 유랑극단에 납치돼 갖은 고초를 겪던 열두 살 소녀가 자신을 구해준 빌헬름에게 연정을 느끼며 부르는 노래 **그대는 아시나요, 남쪽 나라를**의 첫 대목입니다.

이처럼 순수한 감성은 낭만주의의 이상이었습니다. 낭만주의자들은 세파

19. 정체성은 강력한 정신적 힘이다

에 시달린 인생이 되돌아가야 할 영원한 고향을 꿈꾸었죠. 낭만주의가 추구하던 복고적 성향을 잘 보여주는 이 작품은 독일의 전통적 정서에 집착한 리히터가 사무치는 감동으로 켈트족의 정체성을 형상화한 작품입니다.

새로운 세상

엘베 강을 따라 흐르는 풍경과 애잔한 곡조에 도취한 인물이 또 있습니다. 배낭을 메고 지팡이를 짚고 서 있는 나그네는 눈앞에 펼쳐진 장관에 깊숙이 빨려들었습니다. 바위 언덕에 우뚝 솟아 있는 폐허는 슈레켄슈타인 성벽입니다. 낭만적인 방랑자는 향수에 젖어 과거의 어느 시점을 거닐고 있는 것처럼 보입니다. 어쩌면 새로운 사상, 새로운 세상을 꿈꾸고 있는지도 모르죠.

중세의 성과 요새는 절대군주 시대를 대표합니다. 그런 상징물이 폐허가

된 것은 봉건제도의 몰락과 참신한 자유 사상의 도래를 암시합니다. 프랑스 혁명이 일어나고 나폴레옹이 출현하자, 19세기 초 유럽의 군주들은 두려움에 떨었죠. 자유와 평등 사상이 걷잡을 수 없는 힘으로 퍼져나가고, 국민 사이에 뿌리내리면 왕권의 와해는 불을 보듯 뻔한 일이 되어버립니다. 그런 이유로 낭만주의 시대 군주들은 지식인들을 탄압했고, 그들의 망명이 줄을 이었죠.

정체성의 힘, 정신의 뿌리

19세기 초는 산업혁명이 가속한 근대화가 유럽 사회에 큰 변화를 가져온 시기였습니다. 기차가 굉음을 내며 달리고, 공장 굴뚝에서 나온 연기가 사방에 자욱하고, 지속적으로 확장되는 도시는 인파로 북적댔습니다. 일상의 흐름과 사람들 생각도 예전과 크게 달라졌죠. 기계화·산업화를 반기는 사람도 많았고, 염려하고 혐오하는 이들도 생겼습니다. 낭만주의 예술은 근대화의 장점보다 그것이 불러올 변화에 대한 불안에 더 예민했습니다. 따라서 옛것을 그리워하고 지키려는 성향이 두드러지게 나타났습니다.

나룻배는 오래전부터 강을 건너는 일상적 수단이었습니다. 그러나 강을 따라 유유히 흘러가며 감상에 젖던 전통은 근대화의 물결에 휩쓸려 사라져 가고 있었습니다. 이처럼 하나하나 자취를 감추는 것들을 보면서 사람들은 옛것에 대해 강렬한 향수를 느꼈습니다. 나룻배에서 하프를 연주하고 감흥에 넋을 잃은 장면은 감상자에게도 이런 복고적인 향수를 불러일으킵니다. 마치 시간을 거슬러 가듯이 흘러가는 배는 지난날의 풍속과 정취로 돌아가는 듯한 기분이 듭니다. 배는 켈트족과 게르만족 문화의 근원인 보헤미아의 강을 지

19. 정체성은 강력한 정신적 힘이다

나고 있어 더욱 의미가 큽니다.

　독일 정서를 드높인 리히터도 한때는 이탈리아를 여행하면서 로마 문명에 큰 감명을 받았습니다. 그에게 이탈리아 도시들은 과거를 간직한, 과거가 현재로 살아 있는, 고대 문명의 눈부신 환영이었죠. 하지만 어느 순간, 리히터는 새로운 사실을 깨달았습니다. 오랫동안 명맥을 이어온 전통, 자신의 뿌리, 조국의 의미를 새삼 뼛속 깊이 새기게 된 겁니다. 자기 정체성의 가치와 의미를 비로소 깨달은 것이죠. 그런 깨달음의 배경에는 괴테와 쉴러의 독일 낭만주의 문학, 헤겔과 칸트의 관념 철학, 베토벤과 슈베르트의 낭만주의 음악이 든든하게 뒷받침하고 있었습니다. 리히터는 이처럼 융성한 문화에 힘입어 독일 민족의 본질을 감동적인 그림으로 표현할 수 있었습니다.

　이처럼 정체성은 자신이 태어나고 자란 익숙한 환경에서는 자각하지 못할 때가 많습니다. 새롭고 낯선 환경에 놓여 자신을 객관화하고 타자화할 때 선명하게 드러나는 특성이 있습니다. 갓 태어난 아기가 자신과 세상을 구분하지 못하다가 점차 세상과 대립하는 자신을 자각하고, 자아를 형성해가는 것과 같은 이치입니다. 그렇게 고유한 자신을 자각하고, 그런 자신을 사랑할 수 있을 때 정체성은 자신을 지탱하는 강력한 정신적 힘이 됩니다.

　슈레켄슈타인의 도강은 독일의 낭만적 정서와 문화의 흐름이 이루고 있는 일종의 여울입니다. 자기 정체성에 대한 이런 애착은 개인뿐 아니라 나라 전체에 그 근원을 찾고 보존하려는 노력의 원동력이 됩니다. 그리고 이 작품의 경우처럼, 주도적 이념을 통해 민족의 정체성을 찾는 작업에서 우리는 자신이 속한 문화의 거대한 저력을 새삼 확인하게 됩니다.

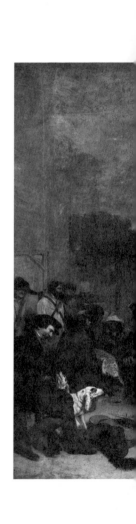

20. 낡은 틀에서 벗어나
새로운 시대를 예고하다

쿠르베
화가의 아틀리에

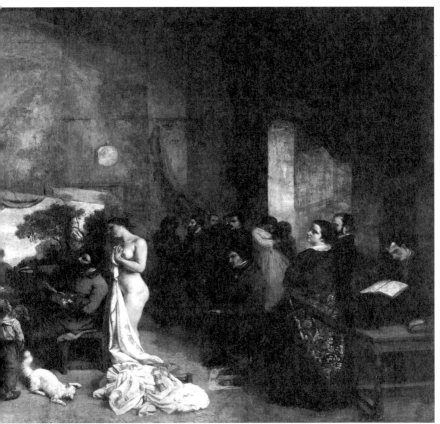

du peintre. Allégorie réelle déterminant une phase de sept années de ma vie artistique(et morale)
1855, Oil on canvas, 359 × 598 cm, Musée d'Orsay, Paris

장 데지레 귀스타브 쿠르베(Jean Désiré Gustave Courbet, 1814~1875)

프랑스 오르낭의 부유한 집안에서 태어났다. 아버지의 권유로 법률 공부를 위해 파리로 왔으나 화가가 되고
자 화숙에 들어갔고, 루브르 박물관에서 스페인과 네덜란드 거장들의 작품을 공부했다. 일찍이 사회 부조리
를 의식하고 농촌 생활에 관심을 두었으며 **돌을 깨는 사람들**(1849), **오르낭의 매장**(1849) 등을 통해 노동자
와 농민의 비참한 삶을 적나라하게 묘사했다. 그는 일상적인 장면에 장엄한 역사화의 전통적 영역이었던 기
념비적 성격을 부여하여 비평가들에게서 비난받았으나 샹플뢰리 등은 그의 작품을 사실주의 미술의 신호탄
으로 보았다. 1871년 파리 코뮌 때 혁명에 적극적으로 참여했다가 체포되었고, 엄청난 벌금을 피해 스위스로
피신했다가 그곳에서 쓸쓸하게 생을 마감했다.

새로운 시대의 알레고리

여기는 어디일까요? 어느 대기실일까요, 아니면 어떤 집회소 같은 장소일까요? 서로 공통점이 없는 사람들이 잔뜩 모여 있습니다. 그러나 차림새에서 서로 다른 신분이 선명하게 드러납니다.

맨 앞쪽에는 발밑에 두 마리 사냥개를 데리고 손에 엽총을 쥐고 있는 남자가 의자에 앉아 있습니다. 밀렵꾼입니다. 그런데 자세히 보니 눈에 익은 얼굴입니다. 역사 초상화에 남아 있는 프랑스의 황제 나폴레옹 3세를 쏙 빼닮았군요. 우연일까요? 사실 묘사의 가능성이 큰 만큼, 황제를 범죄인으로 묘사한 화가는 배짱이 두둑한 사람인 모양입니다.

그 대각선 방향에는 높은 실크해트를 쓰고 온통 검은색 옷을 입은 남자가 앉아 있습니다. 바로 옆에 놓인 해골이 말해주듯이 그는 장의사입니다. 그런

데 가만히 보니 혼자 싱글거리고 있습니다. 그 이유가 무엇일까요? 궁금해집니다. 모두가 슬퍼하는 죽음이 생계수단이라는 아이러니를 보여주는 걸까요? 그 얼굴은 얼마 전에 작고한 화가의 할아버지와 닮았습니다.

밀렵꾼과 장의사 사이에 한 남자가 무릎을 꿇고 있습니다. 사람들에게 모피처럼 생긴 값비싼 물건을 그럴듯한 말재주로 선전하는 중입니다. 고깔모자에 울긋불긋한 옷의 남자는 두 손으로 턱을 괸 채 그의 설명을 집중해서 듣고 있습니다. 짙은 피부색과 가느다란 눈을 보니 동양인이 틀림없습니다. 그의 옆에는 물건에 탐을 내며 허리를 숙여 들여다보는 사람도 있습니다.

장의사 뒤에서 팔짱을 끼고 있는 남자는 장사꾼의 장광설에 무관심한지 고개를 돌리고 있습니다. 푸른 작업복을 입은 것으로 봐서 그는 노동자입니다. 장사꾼 주위 사람들은 고가품을 살 수 없는 하층민입니다. 탐욕을 부추기는 이 장면은 자본주의 병폐에 대한 암시일까요? 가진 자와 못 가진 자의 양극화 현상을 예견하는 메시지일까요?

화면의 맨 왼쪽에는 유대교 랍비가, 그 뒤에는 가톨릭 신부가 서 있습니다. 그 옆에는 밝은 외투를 입고 검은 모자를 눌러쓴 노인이 서 있습니다. 이 사람은 60년 전에 있었던 프랑스 대혁명의 기억을 간직한 노병입니다.

오른쪽 해골 옆에는 여자가 젖먹이를 품에 안은 채 바닥에 주저앉아 있습니다. 그녀는 1850년 전후 아일랜드를 강타했던 대기근의 희생자입니다. 백만 명이 넘는 사람이 굶어 죽었던 참사였죠. 이 비극은 영국 지주의 비양심적인 착취와 속수무책이던 식민지 상황이 낳은 불행한 결과였습니다.

화면에 등장한 인물들은 각기 다른 계층에 속한 무명의 존재들입니다. 속이는 자와 속는 자, 있는 자와 없는 자가 뒤섞인 현실 사회의 단면을 보여주고 있습니다. 이 그림의 원제, **화가의 아틀리에, 7년간의 내 예술 활동을 결산하는 현실적 알**

레고리가 말해주듯이 화면은 정치적·종교적·사회적 알레고리로 가득합니다.

화가 쿠르베는 왕정과 종교에 대한 저항 정신이 강했던 인물입니다. 그는 힘없고 보잘것없는 서민들을 그림의 주제로 삼았던 선구적 화가였습니다. 아일랜드 여인 뒤에서 십자가의 예수를 연상시키는 자세로 매달려 있는 누드모델은 당시에 진가를 인정받지 못했던 예술가 자신의 삶을 암시한 걸까요?

화가를 둘러싼 중산층 인물들

화면의 오른쪽에 모인 사람들의 시선은 대부분 한곳에 집중하고 있습니다. 같은 곳을 바라보는 표정이나 차림새에서 지적인 분위기가 느껴집니다. 거기에는 중산층 이상이라는 사회적 신분도 한몫하고 있습니다. 이들은 서로 교류하지 않고, 각자 진지하게 앞만 주시하고 있습니다. 이들의 공동 관심사는 무엇일까요?

크고 멋진 스카프를 두른 여인과 그녀 남편은 예술 애호가이며 수집가입니다. 의자에 앉아 화가의 작업을 바라보고 있는 인물은 당대 대표적 지성인이며 문학가인 샹플뢰리입니다. 당시로는 혁신적이었던 사실주의 미술을 옹호하고 지지했던 인물이죠.

뒤쪽에 서 있는 다섯 남자 중 왼쪽에서 세 번째, 동그란 안경을 쓴 인물은 피에르 조세프 프루동입니다. 그는 노동자의 권리를 강력하게 주장했던 개혁적 사회주의자, 급진적 무정부주의자였습니다. 프랑스 동부 오르낭에서 태어난 쿠르베는 같은 지역 출신인 프루동의 사상에서 정신적으로 큰 영향을 받았습니다. 자부심이 강했던 그가 유일하게 존경했던 인물입니다.

왼쪽에서 두 번째 인물은 재산가이며 예술 애호가인 브뤼아스입니다. 그는 쿠르베와 들라크루아의 경제적 후원자였죠. 특히 이념적으로나 예술적으로 매우 대담했던 쿠르베의 선구적 작품을 뒷받침해준 공로가 큰 인물입니다.

나머지 사람들도 예술과 문학에 관련된 인사들로 모두 화가와 가까웠던 친구들입니다. 단지, 구석에서 뭔가를 서로 속삭이며 입맞춤이라도 하려는 듯한 젊은 남녀는 신원이 불확실합니다. 게다가 이들은 다른 사람들의 공동 관심사에서도 동떨어져 전혀 관심이 없는 것 같습니다. 아마도 이들은 자유분방한 사랑을 추구하는 신세대 젊은이들의 알레고리인지도 모릅니다.

바닥에 엎드려 종이를 펴놓고 그림 그리기에 열중한 아이도 어른들의 세계를 전혀 아랑곳하지 않는 것 같습니다. 게다가 소년의 출현은 순수한 동심의 세계와 예술 정신을 서로 연결하는 역할을 합니다. 그런데 아이와 은유적 남녀를 제외한 나머지 실존 인물들은 대체 무엇을 이토록 진지하게 바라보고 있는 걸까요?

낡은 전통에서 새로운 세계로

그들의 시선이 집중된 곳에는 한창 작업 중인 화가가 있습니다. 19세기 중반 프랑스 화단에 충격을 던져준 구스타브 쿠르베입니다. 그는 사실주의 미술을 탄생시킨 근대 미술의 선구적 인물이죠.

선구자는 기존의 것과는 다른, 새로운 것을 찾아 돌파구를 여는 존재입니다. 쿠르베가 회화의 세계에 새 이정표를 세울 즈음, 서양 미술은 흐름이 정체되어 전통의 방죽 안에 갇혀 있었습니다. 그림의 주제 역시 신화, 성서, 역사적 사건에 국한돼 있었습니다. 내용 역시 판에 박힌 상상과 환상의 영역에서한 걸음도 나아가지 못하고 있었습니다. 당시 화가들은 대부분 상류층이 선호하는 주제를 택하고 있었기 때문입니다. 상류층은 예술품을 주문하고, 소유하고, 감상할 줄 아는 유일한 계층이었습니다. 따라서 서민과 빈민층 이야기를 다룬 그림은 찾아보기 어려웠고, 현실을 사실적으로 묘사한 그림은 매우 드물었습니다.

그런 전통의 단단한 보를 허물고 혁신의 봇물을 쏟아낸 화가가 바로 쿠르베였습니다. 화면 속의 그가 지금 그림을 그리고 있는 화폭, '그림 속의 그림'에는 자신이 태어나고 자랐던 고향의 풍경이 펼쳐지고 있습니다. 그 앞에 있는 소년은 화가와 그림을 올려다보고 있습니다. 남루하고 찢어진 옷에 가난한 사람들이 신는 나무 신발을 신고 있습니다. 하지만 화면에서 이 소년만큼 화가의 그림을 가까이에서 바라보고 강렬한 관심을 보이는 사람은 없는 것 같습니다. 엎드려 그림을 그리는 부유층 아이도 오로지 자기 그림에만 빠져 있을 뿐입니다. 가난한 아이의 출현은 동심의 세계가 남아 있는 고향을 그리고 있는 화가의 이심전심일까요?

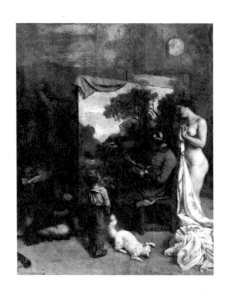

　화가와 화폭을 중심으로 알몸의 남녀 모델이 좌우 대칭으로 등장합니다. 왼쪽에 매달린 듯한 기묘한 자세로 무릎을 굽히고 있는 남자 모델은 살아 있는 인간이라기보다는 데생용 인형에 가까워 보입니다. 이 그림은 은유로 가득한 작품인 만큼, 여기에도 어떤 의미가 들어 있겠죠? 그렇습니다. 이 인형 같은 모델은 고리타분한 전통에 미련을 두고 생명력을 잃어버린 기성 미술에 대한 풍자입니다. 이것은 쿠르베가 이 모델을 자기가 그림을 그리고 있는 화폭 뒤쪽에 배치해서 어둠에 가려버린 이유이기도 합니다. 반면에 그는 따뜻한 체온이 느껴지는 여성 누드모델을 화폭 옆 전면에 세웠습니다. 그녀의 발치에는 벗어놓은 옷이 쌓여 있습니다. 이런 설정은 그녀가 전통 회화에 등장하는 신화 속 여신이 아니라 생생한 현실 속의 인간임을 말해줍니다. 몸매도 이상적인 아름다움과는 거리가 멉니다. 당시 여성의 평범한 알몸은 쿠르베의 꾸밈없는 사실적 표현을 대변합니다. 그리고 모델의 벌거벗은 상태는 가식과

허식을 던져버린 진실을 의미하죠.

진실하고 사실적인 예술을 상징하는 이 여인은 경탄하듯이 한쪽으로 고개를 기울여 화가의 그림을 바라봅니다. 이런 설정은 그녀가 쿠르베의 사실주의를 옹호한다는 뜻일까요?

혁신가들

길이가 6미터에 이르는 화면에는 서른 명의 인물이 등장합니다. 거의 실물 크기의 인물들은 화가를 중심으로 두 무리로 나뉘어 좌우에 포진하고 있습니다. 왼쪽은 예술에 관심 없는 다양한 서민 계층, 오른쪽은 화가의 지인들이거나 그를 지지하는 부류입니다. 19세기에는 신분에 따라 각기 다른 계층의 삶이 확연히 구분됐습니다. 예술에서 그들의 공존 관계를 보여준 경우는 희귀

Un enterrement à Ornans
1849~1850, Oil on canvas, 311.5 x 668cm, Musée d'Orsay, Paris

했죠. 그러나 쿠르베는 그런 고정관념을 보란 듯이 날려버리고, 한 걸음 더 나아가 예술가의 존재 가치를 당당하게 선언했습니다. 그림 한가운데 자리한 예술가야말로 사회 구성원 중에서도 가장 핵심적인 역할을 하는 인물이라는 거죠. 이 작품에는 현실에서도 개혁적인 사회활동에 앞장섰던 쿠르베가 예술가로서 지녔던 자부심이 강하게 드러납니다.

1855년에 그린 **화가의 아틀리에**는 2년 전에 발표한 **오르낭의 매장**과 더불어 사실주의 미술의 신기원을 이룩한 작품입니다. 그리고 그 파급 효과는 약 10년 후에 초기 인상주의의 출현에 크게 이바지하게 됩니다.

그림 맨 오른쪽에 다른 이들과 동떨어져 독서삼매경에 빠진 인물이 있습니다. 바로 샤를 보들레르입니다. 쿠르베의 친구이며 모더니즘의 선봉에 섰던 상징파 시인이죠. 그는 문학만이 아니라 예술 분야에도 지대한 영향을 미쳤습니다.

20. 낡은 틀에서 벗어나 새로운 시대를 예고하다

사실 보들레르는 쿠르베의 작품을 고전 명작처럼 높이 평가하지는 않았습니다. 성격, 신분, 사회의식, 지향하는 가치가 달랐기 때문이죠. 쿠르베가 끝없는 야망을 품고 앞으로 돌진하는 황소라면, 보들레르는 비단 소파에 올라앉아 졸고 있는 페르시안 고양이라고 할까요?

사회 변혁을 외치며 정치적 행동도 서슴지 않았던 화가, 그리고 진보하는 사회가 초래할 미래를 회의하고 이를 퇴폐적으로 노래한 시인, 이 작품에 등장한 두 사람은 각자 자기 영역에 몰두해 있습니다.

보들레르와 옆 사람 사이는 휑하게 뚫려 있군요. 그러나 자세히 보면 희미한 실루엣이 배어 나옵니다. 거울을 보며 자신의 모습에 심취한 여인의 윤곽입니다. 보들레르의 영원한 연인인 잔 뒤발입니다. '검은 비너스'라는 별명이 붙은 이 혼혈 여성은 보들레르에게 시적 영감을 주는 수호천사이자 시인의 삶을 타락으로 이끄는 악마였습니다. 시인은 잔 뒤발과 여러 차례 헤어졌지만, 끝내 이 여인을 버릴 수 없었습니다.

보들레르는 쿠르베에게 그림에서 그녀를 지워달라고 부탁했고, 화가는 물감을 덧칠해 지워버렸습니다. 그러나 시간이 흐르고 색이 바래면서 밑그림이 다시 드러났습니다. 쿠르베의 배려도 무색하게 보들레르 곁에 다시 모습을 드러낸 뒤발의 그림자는 보들레르 곁을 영원히 떠나지 않을 것 같군요.

보들레르, 프루동, 쿠르베는 현대 문예와 사회주의 사상의 영원한 선구자들입니다. 그들은 당시 사회에서 비난받고 무시당하고 고통받던 비주류의 선각자였습니다. 대중은 많은 시간이 흐르고 나서야 그들의 앞서간 정신을 이해하게 됩니다. 현시점에서 뒤돌아보면서 그 가치와 의미를 비로소 깨닫게 되죠. 그 선구자들이 함께 등장한 **화가의 아틀리에**는 고루하고 정체된 과거의 틀을 벗어나 새로운 시대의 탄생을 예시하는 기념비적인 작품입니다.

그림에 나와 우리를 묻다

1판 1쇄 발행일 2015년 3월 31일
지은이 | 박제
펴낸이 | 임왕준
편집인 | 김문영
펴낸곳 | 이숲
등록 | 2008년 3월 28일 제301-2008-086호
주소 | 서울시 중구 장충단로 8가길 2-1(장충동 1가 38-70)
전화 | 2235-5580
팩스 | 6442-5581
홈페이지 | http://www.esoope.com
페이스북 | http://www.facebook.com/Esooppublishing
Email | esoope@naver.com
ISBN | 979-11-86967-14-1 03650
ⓒ 박제, 이숲, 2015, printed in Korea.